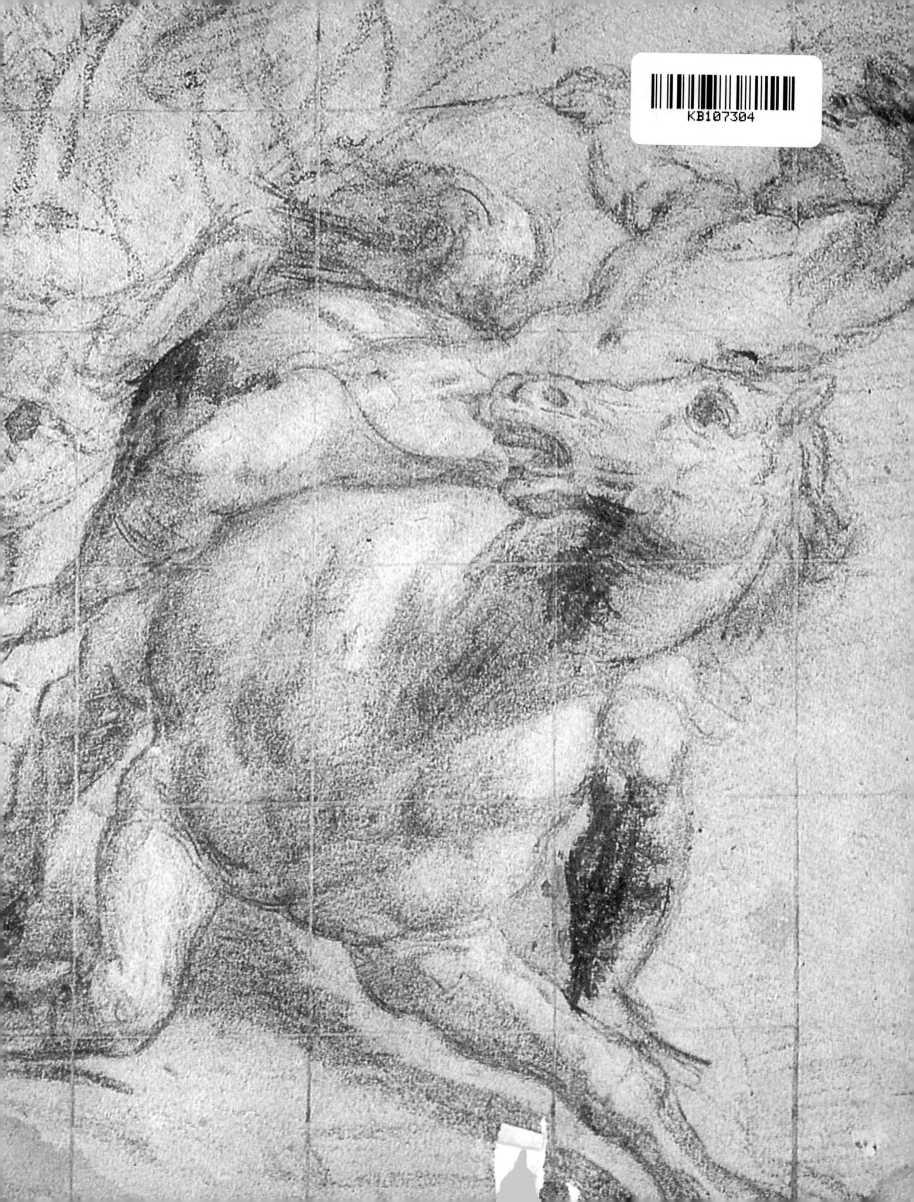

"존경하는 총독 각하! 그리고 위원 여러분!

카도레 출신의 저, 티치아노는 어린시절부터 혼신의 힘을 다해

그림을 배웠습니다. 금전적 욕심 때문이 아니라 조금이나마

명성을 얻고자 하는 바람 때문이었습니다. …… 예전이나

지금이나 교황 성하를 비롯한 지체 높으신 분들이 저를 빗발치게

찾고 있지만 저는 총독 각하의 진정하고 충실한 신하로서

이 아름다운 도시에 기념물을 남기고 싶은 바람을

언제나 소중히 간직해 왔습니다. ……"

1513년 5월 31일, 티치아노가 10인 위원회에 보낸 탄원서

"티치아노는 세상 모든 사람들에게 사랑을 받습니다.

그의 붓이 초상화에 생명의 숨결을 불어넣어 주기 때문입니다.

티치아노는 자연에게 미움을 받습니다.

그의 붓이 불러낸 혼들이 살아 있는 생명체를

부끄럽게 만들기 때문입니다."

1537년 1월 15일, 피에트로 아레티노가 포르투갈의 이사벨라 여왕에게 보낸 편지

〈장갑 낀 남자〉, 1520년경
(일부, 전체 그림은 78쪽 수록)

"티치아노는 병든 것이 아닙니다. 다만 허약해졌을 뿐입니다.

하지만 지금처럼 매일 젊은 여인들을 온갖 자세로 그려야 한다면

그러잖아도 허약한 그가 버틸 수 있을 지 염려됩니다."

1522년 1월 4일, 페라라의 알폰소 공작의 베네치아 대리인 테발디

〈안드로스 섬의 주민들(바쿠스제)〉, 1523년

(일부, 전체 그림은 65쪽 수록)

"제가 머리와 가슴에 담고 있는 원대한 계획들이 지금껏 제 손과 붓으로 빚어낸 것들과 진정으로 일치한다면 폐하를 섬기려는 제 바람이 채워진 것이라 생각합니다. ……"

1531년 4월 14일, 베네치아에서 티치아노가 만토바의 후작 페데리코 곤차가에게 보낸 편지

〈장갑 낀 남자〉, 1520년경
(일부, 전체 그림은 78쪽 수록)

"티치아노, 내 소중한 친구, 당신의 그림을
제외하곤 이 방에는 부족한 것이 없구려."

1537년 3월 26일, 만토바에서 페데리코 곤차가가 티치아노에게

"투명한 검은 베일 아래로

우리는 살로 빚어진 하늘의 천사들을 힐끗 본다.

오, 티치아노여! 위대한 대가여! 그리소서

우리 모두가 그대의 위대한 작품을 볼 수 있도록."

1530년, 작가이며 풍자가인 피에트로 아레티노가 티치아노와 베네치아의 여인들에 대해 쓴 글에서

〈거울 앞의 비너스〉, 1550/60년경

(일부, 전체 그림은 95쪽 수록)

"더 이상 다른 말이 필요하지 않은

　이 그림의 순수한 신성함과

　제가 말씀드리려는 것을 비교할 때 이는

　하찮은 소식에 불과합니다."

1559년, 로도비코 돌체가 티치아노에 대한 편지에서

〈바쿠스와 아리아드네〉, 1520 – 23년경

(일부, 전체 그림은 63쪽 수록)

"저는 미켈란젤로나 우르비노의 남자(라파엘로), 코레조와

파르미자니노의 부드러움이나 솜씨에 이를 수 있다고는

믿지 않습니다. 하지만 제가 지닌 천부적 재능은 그들의 재능에

뒤지지 않기 때문에 저는 다른 길을 가려 합니다.

그들이 각자 이루어낸 업적으로 유명해졌듯이

저도 다른 길에서 새로운 것을 이루어 명성을 얻으려 합니다."

붓질이 거친 이유를 묻는 카를 5세 대사의 질문에 대한 티치아노의 대답

〈라 벨라〉, 1536년
(일부, 전체 그림은 141쪽 수록)

I, Tziano

_티치아노가 말하는 티치아노의 삶과 예술

노베르트 볼프 지음

강주헌 옮김

예경

차 례

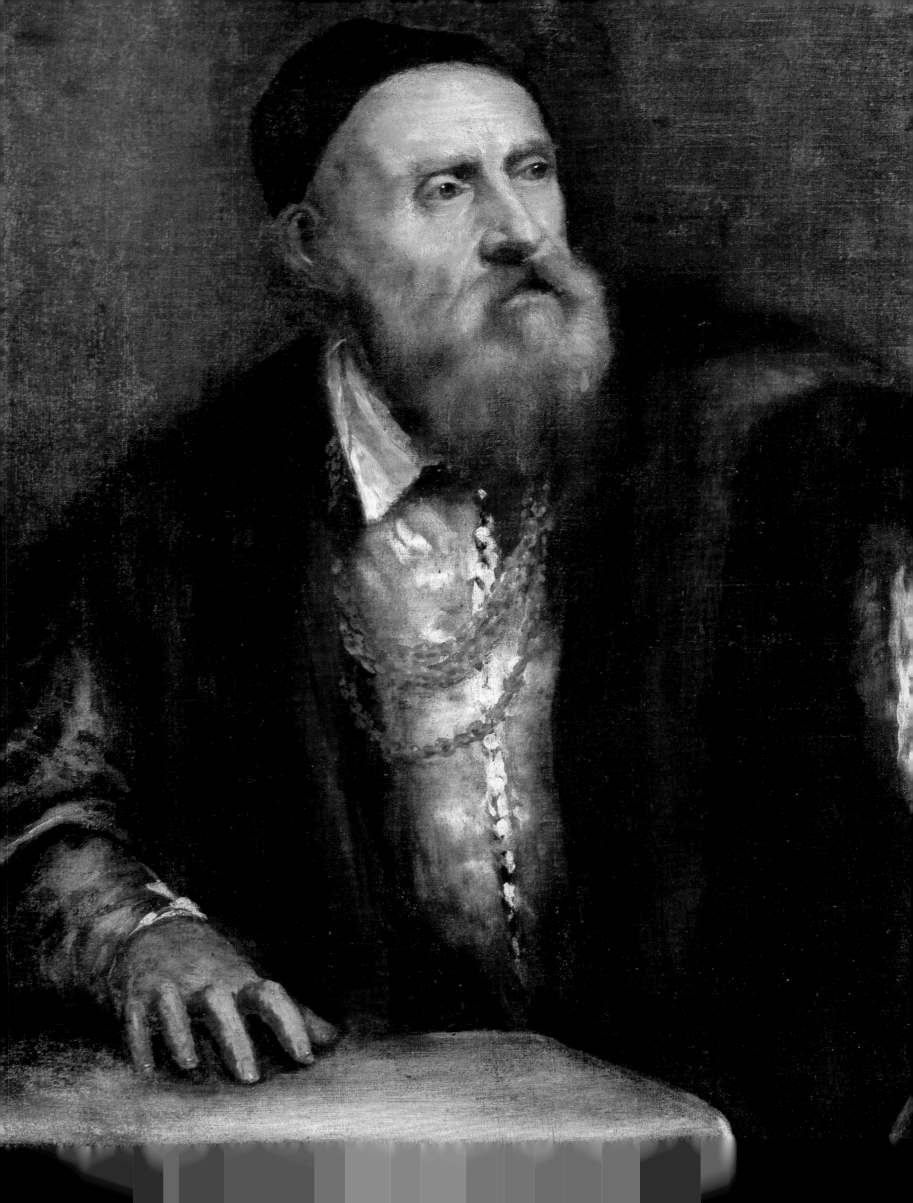

나, 티치아노

"그리고 이 선물은 아주 고귀한 분께 드리기엔 부족할 수도 있고 특출한
대가의 작품이 되지 못할 수도 있지만, 부디 저 티치아노의 뜨거운 사랑을
받아들여, 제 능력이 향상되어 폐하를 흡족하게 해드릴 무엇인가를
보내드릴 수 있을 때까지 이 그림을 간직해 주시길 바랍니다.……
폐하의 미천한 신하, 화가 티치아노 드림."

–1528년 6월 22일, 티치아노가 베네치아에서 페데리코 곤차가에게 보낸 편지에서

티치아노 베첼리오의 유명한 자화상왼쪽은 보여주는 것만큼이나 감추는 것도 많다. 우선 제
작연도가 불분명하고, 따라서 주인공의 나이도 확실하지 않다. 초상화 속의 남자는 60대로 보이
는가 하면 70세를 훌쩍 넘긴 것처럼 보이기도 한다. 그는 초록색 천으로 덮인 탁자를 앞에 두고
앉아 있는데, 이 탁자가 그와 관람자를 떼어놓는 경계 역할을 한다. 그는 모든 구경꾼을 무시하
면서 먼 곳을 응시하고 있다. 그러나 통찰력을 가진 듯한 모습은 티치아노가 1531년 4월 14일
페데리코 곤차가 만토바 공작에게 보낸 편지에 썼던 감정을 함축하고 있는 듯하다. "제가 머리
와 가슴에 담고 있던 원대한 구상과, 제가 손과 붓으로 지금까지 그려 낸 그림이 정말로 일치한
다면 …… 그야말로 가장 위대한 성취일 것입니다." 현재 베를린에 소장된 이 자화상에서, 티치
아노의 탐색하는 눈은 관념의 세계를 개념적 영역에서 구체적인 시각적 세계로 전환시킬 방법
을 찾고 있는 듯하다. 한편 실제로 그림을 그리는 손은 스케치처럼 미완성으로 남겨졌다. 또한
붓은 고사하고, 화가라는 직업적 특성을 나타내주는 어떤 상징물도 그려지지 않았다.

그러나 기호학적 관점에서 보면, 티치아노의 자화상은 그의 사회적 성공을 거의 완벽하게
보여준다. 작은 모자는 평범한 것이지만, 그 외 모든 것에서는 권위와 명성이 읽혀진다. 1533년
카를 5세가 그에게 작위를 수여하며 내린 네 겹의 황금 사슬과 호화로운 모피 옷이 대표적인 예
이다. 여기에서 티치아노는 자신이 최고의 화가이고, 창조적인 몽상가이며, 이탈리아 르네상스
시대에 화가라면 누구라도 꿈꾸었을 신분상승을 이룬 대표적 인물인 것을 상당히 의식적으로
드러내고 있다.

마크 트웨인은 유럽을 여행하던 1869년에 이런 귀족 화가들을 빈정대면서 "누가 이런 그
림들을 그렸는가? 티치아노, 틴토레토, 파올로 베로네세, 라파엘로 …… 나는 그들의 그림에서
전혀 아름다움을 느끼지 못할 때가 있다. 물론 이따금씩은 아름다운 면이 눈에 들어오기도 한
다. 그러나 이런 거장들은 하나같이 200~300년 전 프랑스, 베네치아, 피렌체에 살던 괴물들의
찬사 몇 마디에 매춘부처럼 그들의 고귀한 재능을 팔아넘겼다! 언제나 그들은 그랬다. 나는 그
런 비굴한 정신을 인정할 수 없다"라고 말했다.

오스트리아의 소설가이자 극작가인 토마스 베른하르트도 1985년에 발표한 희극 〈옛 거장
들〉에서 옛 거장들을 통렬하게 비판했다. "그들은 언제나 …… 위선의 세계를 그렸다. 부와 명
예를 얻기 바라면서 말이야. 그들 모두는 단 하나의 목적에서, 결국 탐욕과 주목받고 싶은 명예
욕에서 그림을 그렸다.…… 이른바 '옛 거장들'의 붓질은 화려하긴 하지만 그 하나하나가 다 거
짓이다.……" 베른하르트가 귀족과 교회와 회화의 부정한 결탁을 맹렬히 비난하는 장면의 무대

〈자화상〉, 1550/62년경
(일부, 전체 그림은 150쪽 수록)

더 나중에 그려진 것으로 추정되는
프라도 미술관 소장의 측면 초상화를 제외하면,
티치아노의 모든 자화상 중에서 유일하게
진품으로 확인된 작품이다. 현재 베를린에 소장된
이 자화상의 소매와 손 부분은 미완성인 채 남겨졌다.
티치아노는 긴장감이나 웅장한 느낌을 주려고
다소 거만한 모습으로 자신을 그리려 했지만
이런 표현 방식에 확신이 없었던 듯하다.

는 빈 미술사박물관이었고, 이때도 주된 공격 목표는 이 박물관의 자랑거리였던 티치아노였다.

티치아노는 르네상스 시대를 대표하는 천재 화가이기도 했지만, 그와 같은 시대를 살았던 사람들까지 빈정대면서 때로는 못마땅한 어투로 지적하듯이 직업정신이 투철한 기회주의자였다.

동료 화가들만이 티치아노의 장삿속을 손가락질한 것은 아니었다. 그의 후원자들 중에도 그런 장삿속을 못마땅하게 생각하는 사람들이 많았다. 우르비노 궁전에서 베네치아에 파견된 한 외교 사절은 티치아노를 "자연이 창조해 낸 최고의 돈벌레다. 돈을 위해서라면 자기 살가죽이라도 산 채로 벗겨 내려고 할 사람이다"라고 혹평했다.

조반니 벨리니의 뒤를 이어 베네치아 공화국의 궁정 화가가 된 이후로, 티치아노에게 액수의 많고 적음을 떠나서 '돈'은 핵심적인 고려사항이었다. 궁정 화가가 되면서 그는 세금 면제를 비롯해 금전적으로 많은 혜택을 누렸다. 그 후, 티치아노와 만토바 궁전 사이에 오간 다수의 편지에서 확인되듯이 티치아노는 트레비소 근처의 땅을 매입하려 했다. 그러나 그 땅은 베네딕트회 수도원과 복잡한 법적 문제가 얽혀 있어서, 페데리코 곤차가가 중재자로 나섰지만 거래는 성사되지 못했다.

티치아노는 자식들에게도 경제적으로 안정된 삶을 확실하게 보장해 주고 싶어했으며, 장남인 폼포니오가 높은 수익이 보장되는 성직자로 성공하기를 원했다. 이런 생각에서, 폼포니오가 불과 다섯 살이던 1530년에 티치아노는 페데리코 곤차가와 그의 어머니 이사벨라 데스테에게 접근해서, 당시 만토바의 영지 내에 있던 메돌레의 산타 마리아 성당 사무소에서 거두어들이는 수입을 문제 삼았다. 성당 사무소가 아우구스티누스회의 한 수도사와 공모해서 그 돈을 착복해 오고 있었던 것이다. 곤차가 공작은 바로 그 해에 그 수도사를 횡령죄로 투옥시켰다. 그 정도의 조치만으로도 충분했던지, 같은 해 가을 티치아노는 아들의 이름으로 그 성직록을 하사받았고 만토바로 건너가서 11월 15일에 정식으로 그 지위를 인계받았다. 그러나 얼마 지나지 않아 티치아노는 커다란 실수를 했다는 사실을 통감해야 했다. 메돌레의 성직록은 이익은 커녕 티치아노에게 적잖은 손해를 입혔다.

티치아노가 좀처럼 베네치아를 떠나려 하지 않자 교황과 파르네세 가문은 그가 로마를 매력적인 곳으로 생각하게 만들려고, 난봉꾼 아들 폼포니오에 대한 티치아노의 유난한 부정(父情)을 이용했다. 그들은 폼포니오에게 더 나은 발판으로 확실한 수익이 보장되는 성직록, 즉 콜레에 있는 산 피에트로 수도원의 성직록을 줄 수도 있다는 제안을 티치아노에게 건넸다. 당시 일부 성직록이 그렇게 불렸듯이 이것은 '특혜'였다. 그는 이 미끼를 덥석 물었다. 1543년 봄, 그는 파르네세 가문이 배출한 교황 바오로 3세의 초상화^{오른쪽}를 그리기 위해 볼로냐로 향했다. 그러나 약속된 성직록은 실현되지 않았다. 어쨌든 1545년, 티치아노는 '영원한 도시' 로마로 이주하기로 했다. 로마에서 몇 건의 계약을 끝낸 후, 교황은 그에게 명예 로마 시민 자격을 주었다. 말 그대로 자격이었을 뿐 돈을 준 것은 아니었다. 1546년 5월 말, 티치아노는 자신의 목적을 이룰 가능성이 전혀 없다는 것을 깨달았다. 교황이 폼포니오에게 제공한 것이라고는 트레비소의 주교구에 속한 파바로 베네토에 있는 산 안드레아의 초라한 사제관과 24두카트에 불과한 연봉이 전부였다.

오랜 시간이 지난 후에야 티치아노는 폼포니오가 성직에 어울리지 않는다는 사실을 인정했다. 그렇다고 해서 메돌레의 성직록에 대한 가문의 권리까지 포기하고 싶지는 않았다. 1554년 티치아노는 그 성직록을 한 조카의 이름으로 양도해 한 사람 앞으로 지급해 줄 것을 구글리엘모 곤차가 공작에게 요청했다. 게다가 거의 울먹이면서 그동안의 손해까지 보상해주기를 요구했

〈바오로 3세의 초상〉, 1543년

현재 나폴리의 카포디몬테 미술관에 소장된 이 초상화는 1543년 봄 교황 바오로 3세 파르네세가 티치아노에게 주문한 것이다. 이 초상화를 그리기 위해서, 티치아노는 교황이 카를 5세를 만나기로 되어 있던 볼로냐로 가야 했다. 오늘날 널리 알려진 이 초상화는 4월 말에서 5월 말까지 비교적 짧은 기간에 그려졌다. 피에트로 아레티노는 "자네의 붓이 교황의 초상화로 이루어낸 기적"이란 찬사의 편지를 티치아노에게 보냈지만 실제로는 이 그림을 보지 못했을 가능성이 크다.

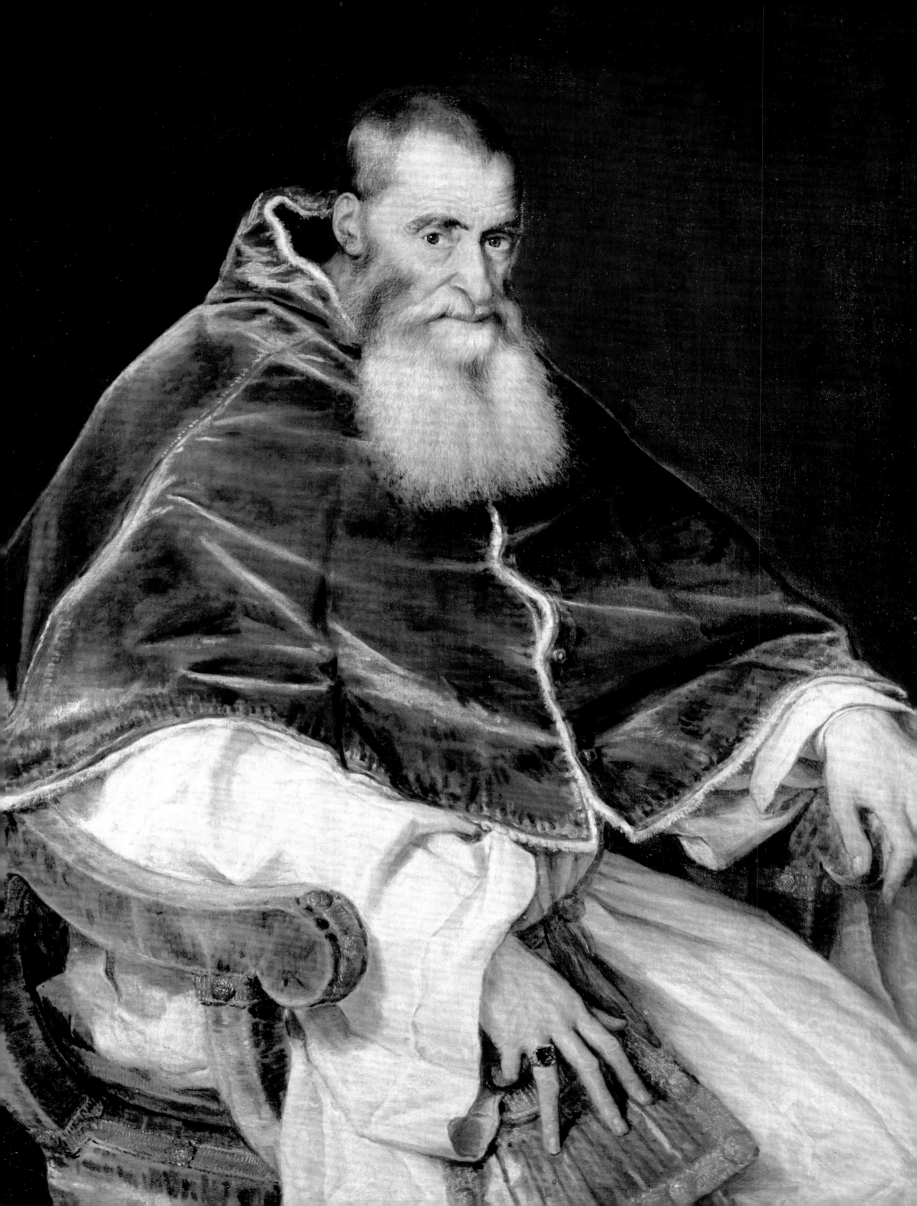

다. 고령의 나이가 된 1569년에도 티치아노는 둘째 아들인 오라치오를 지원하는 일에 모든 기력을 쏟아 부었다. 그는 자신의 센사리아(sensaria, 상당한 세금 혜택과 해마다 100두카트의 돈을 50년 이상 받도록 사전 보증된 국가연금)를 큰 아들인 폼포니오와 달리 평생 동안 믿음직한 조수 역할을 한 오라치오에게 양도해 주기를 청원했다.

그 밖에도 많은 사례가 있는 이 같은 행동으로 인해 티치아노는 궁전에 이것저것을 청원하는 성가신 인물이라는 평판을 얻었던 것일까? 때로는 그랬다. 하지만 대부분의 경우 그는 고상함과 재치, 뛰어난 사교술로 지배계급과 거래했던 것으로 알려진다.

예컨대 1523년 1월 26일 만토바의 사절 잠바티스타 말라테스타는 마르케스 페데리코에게, 티치아노가 곤차가 궁에 곧 도착할 것이라며 그를 "뛰어난 재능"을 가진 화가이면서 유쾌하고 겸손한 성격까지 갖춘 사람이라고 알렸다. 여기에서 '겸손하다'는 말은, 그가 사회 지배계급을 대할 때 어떻게 행동해야 하는지 잘 알고 있었다는 뜻이다. 또 궁전에서 환영받았다는 사실은 그 시대에 필요한 적절한 아첨을 했다는 뜻이기도 하다. 일례로 1518년 4월 1일 페라라의 알폰소 공작에게 보낸 편지에서, 티치아노는 "폐하가 전해주신 영혼"이라는 가장 중요한 부분에 자신의 붓으로 형태를 부여했을 뿐이라고 말했다. 당시에는 화가의 수족이나 후원자의 명령에 복종하는 신하로 자신을 낮추는 행동은 아첨으로 여겨지지 않았다. 오히려 겸손하고 예의바른 행위로 여겨졌다.

실제 있었던 일인지 꾸며낸 이야기인지 확인하기는 힘들지만 정반대 경우를 보여주는 유명한 일화가 있다. 노화가 티치아노가 그림을 그리던 중 붓을 바닥에 떨어뜨렸다. 다음 순간 황제의 신하들이 당황할 만한 일이 벌어졌다. 황제 카를 5세가 친히 몸을 굽히고 붓을 주워서 티치아노에게 건넸다는 것이다. 세속의 지배자가 예술 세계의 지배자에게 경의를 표했다! 이 일화에서 우리는 티치아노가 살아 있는 동안에도 거의 신격화된 존재였음을 짐작할 수 있다. 파올로 조비오가 1523년 이전에 쓴 한 대화집에서 티치아노를 이탈리아 중부 르네상스 미술의 대표격인 레오나르도 다 빈치, 미켈란젤로, 라파엘로와 대등하게 평가하는 데는 이유가 없지 않았다. 또 한 세대가 지난 후에도 로도비코 돌체는 온갖 미사여구를 동원해서 티치아노를 찬양하며 그의 붓을 '신성한 붓'이라 일컬었고, 당시에도 조각에서 미켈란젤로가 여전히 '신과 같은 존재'로 추앙받고 있었듯이 그는 티치아노의 작품을 회화의 완성으로 보았다.

피에트로 안토니오 노벨리, 〈**티치아노의 붓을 줍기 위해 구부리는 카를 5세**〉, 35.8×48.7cm, 개인소장

'베네치아의 옛 거장'은 살아 있을 때 이미 '고전'이 되었고, 따라서 수수께끼 같은 신격화 과정에서 중심 인물이 되었다. 게다가 티치아노 자신이 그 모든 전설을 만드는 데 결코 작지 않은 역할을 했다.

티치아노는 백 살까지 장수했다고 알려져 있다. 베네치아 산 칸차노 교구의 사망 기록에는 그가 1473년에 태어나 1576년 7월 27일에 사망했다고 적혀 있지만 이 기록을 전적으로 신뢰할 수는 없다. 나중에 중요한 후원자가 되었던 에스파냐의 펠리페 2세에게 쓴 편지에서, 티치아노는 언제나 나이를 부풀려 적었다. 따라서 그는 이젤 앞에서 그림을 그리면서도 자신의 삶을 마음대로 늘렸다 줄였다 해서 백수(白壽)를 넘긴 사람이란 신화를 만드는 데 일조했다. 그러나 산 칸차노의 기록을 부인하는 자료들이 많다. 로도비코 돌체는 1557년 베네치아에서 출간한 《회화의 대화》에서, 티치아노의 출생연도를 1488년과 1490년 사이라고 말했는데, 이 주장이 더 신빙성 있어 보인다. 진실이 무엇이든 간에, 티치아노가 그 시대의 평균치보다 훨씬 장수했다는 것은 분명하다. 당시 평균 수명은 겨우 26세에 불과했으니까.

그래도 티치아노가 피에몬테의 피에베 디 카도레에서 태어났다는 것만은 확실하다. 현재 이곳은 4,000명 정도의 주민들이 거주하는 작은 시골 마을이다. 이 소박한 마을은 티치아노의 출생지, 혹은 출생지로 추정된다는 이유로 1922년에 국립 기념물로 지정되었다. 티치아노의 아버지, 그레고리오 디 콘테 베첼리오는 군인이었고, 지방 평의회 의원으로서 존경받는 사람이었다. 또한 베네치아에 목재를 공급하는 사업을 한 것으로도 알려져 있다.

티치아노라는 상대적으로 특이한 세례명은 고향과 관련이 있다. 이 때문에 티치아노는 그 이름을 둘째 아들에게 그대로 물려주었다. 티치아노라는 이름은 9세기부터 프리울리와 카도레 인근 지역에서 숭배되던 성자로 베네토의 오데르초에서 7세기에 주교를 지낸 티티아누스에서 따온 것이었다. 베첼리오 가문은 군인, 공증인, 하급 관리를 주로 배출했고 예술가는 한 명도 없었다. 티치아노가 아홉 살 때 형 프란체스코와 함께 베네치아로 가서 모자이크 예술가인 세바스티아노 추카토의 도제를 지낸 후, 젠틸레 벨리니의 작업실에서 공부했고, 나중에는 젠틸레의 동생이자 베네치아 화파의 대가인 조반니 벨리니의 작업실로 옮겨갔다.

그 후 티치아노는 조르조네를 만났고, 조르조네는 티치아노보다 먼저 명성을 누렸지만 일찍 요절하고 말았다. 기록에 따르면 1500년 초에 레오나르도 다 빈치가 베네치아를 방문한 것으로 되어 있지만 그가 젊은 조르조네에게 특별히 관심을 기울였던 것 같지는 않다. 그러나 조르조네는 레오나르도 다 빈치의 스푸마토(sfumato), 즉 윤곽선을 흐릿하게 표현하는 기법에 무척 능숙했다. 조르조네는 물감을 두껍게 칠해서 화려하고 빛나게 표현하는 자신의 기법을 그대로 살리면서 스푸마토를 적용했다. 훗날 베네치아 화파로 알려진 회화 양식의 진정한 창시자인 조르조네의 작업 비법을 티치아노가 배우고 싶어 했더라도 그리 놀라운 일은 아니었다. 조르조네와 티치아노는 1507년부터 1508년까지 한동안 함께 작업했지만, 조수와 도제까지 둔 작업장을 함께 사용하지는 않았다.

티치아노는 조르조네의 비법을 신속히 흡수했고 거기에 자기만의 고유한 기법을 더했다. 실제로 17세기 이후로는 조르조네의 작품과 티치아노의 초기 작품을 구분하기가 어려워졌다. 따라서 조르조네 작품과 티치아노의 초기 작품을 둘러싼 수수께끼들은 미스터리와 불확실성으로 뒤덮여 있다. 예컨대 피티궁에 소장된 〈음악회〉28쪽는 19세기 전까지 조르조네의 작품으로 여겨졌지만 그 후로는 티치아노의 작품이란 의견이 대세를 이루고 있다.

조르조 바사리가 퍼뜨린 일화들은 근거없는 신화에 불과할 수 있지만, 그의 불온한 의도가 미술사라는 진지한 학문으로 포장되어 있어 무작정 무시하기도 어렵다. 바사리는 《미술가 열전》 준티나 판(1568년)에는 티치아노의 전기를 개괄했지만, 1550년의 초판본에서는 티치아노와 관련된 주변 이야기를 다루었을 뿐이었다.

바사리에 따르면, 1545년에 그는 미켈란젤로와 함께 티치아노를 방문했다. 티치아노가 파르네세 가문의 초청으로 로마에 체류하던 때였다. 그를 만나고 집에 돌아오던 길에, 미켈란젤로는 색을 다루는 티치아노의 솜씨를 칭찬했으나 베네치아에서는 선을 제대로 가르치지 않는다며 투덜거렸다. 요컨대 미켈란젤로는 티치아노의 화법(畵法)이 미술의 이상이라 할 수 있는 '디세뇨(disegno)'를 추구하지 않아 자연의 피상적 관찰에 머물고 있다고 생각했던 것이다. 이처럼 티치아노가 색채가로는 더할 나위 없이 뛰어났지만 지적인 면을 무시한 채 자연을 단순히 재현하는 데 불과한 화가라고 주장하면서, 바사리는 티치아노를 정신적 스승이던 조르조네와 마찬가지로 미술 이론에 대한 성찰이 부족한 낮은 수준의 화가로 격하시켰다. 바사리에 따르면, 바로 이런 점에서 티치아노는 라파엘로, 미켈란젤로, 레오나르도 다 빈치라는 3대 거장과 확연히 달랐다. 또한 자신의 작품이나 다른 화가들의 작품에 대한 티치아노의 평가가 거의 전해지지 않

〈흰색 토끼의 마돈나〉, 1529년경
(일부, 전체 그림은 26 – 27쪽 수록)

아름답게 그려진 배경은 티치아노의 고향,
피에베 디 카도레 주위의 풍경을 떠올리게 한다.

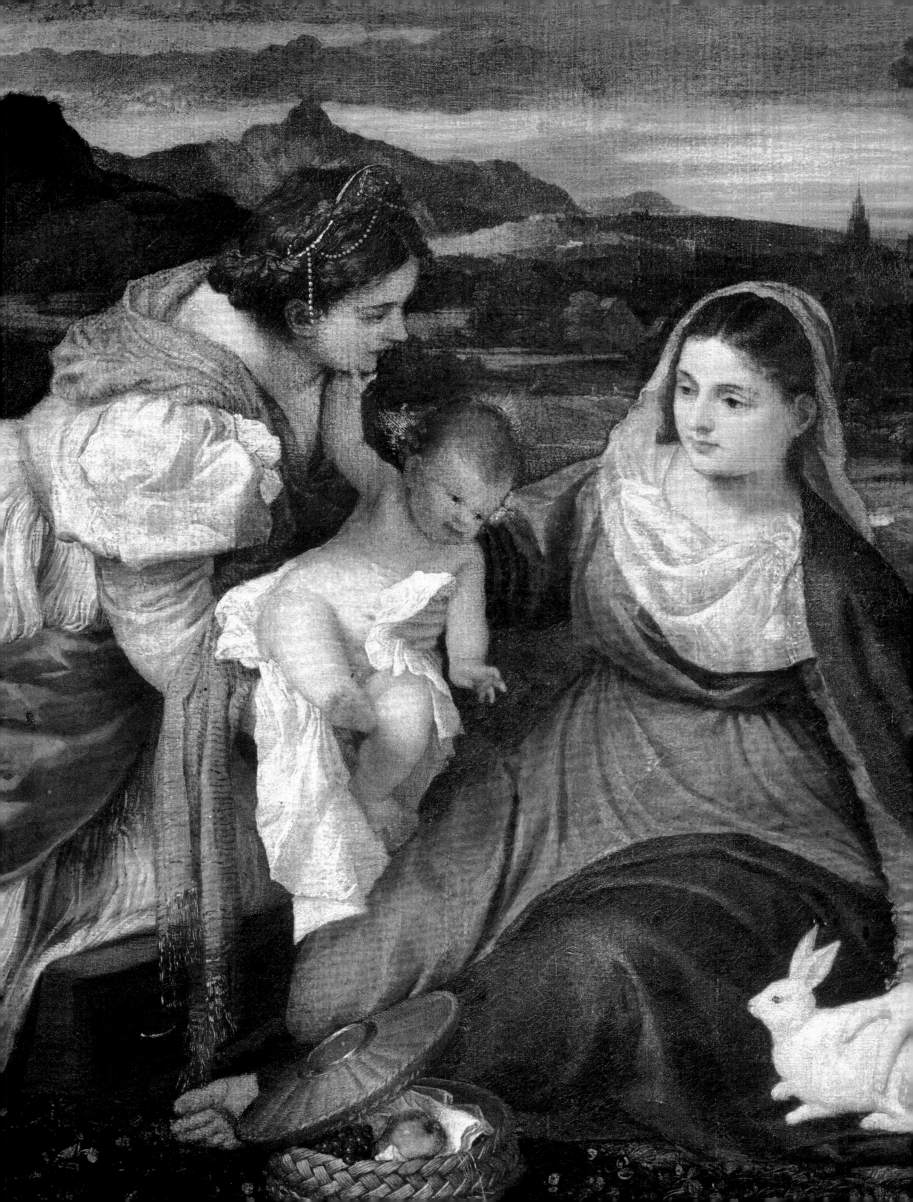

〈흰색 토끼의 마돈나〉, 1529년경

일부 학자의 주장에 따르면,
성모의 왼쪽에 그려진 카타리나 성자와 아기는
티치아노의 아내 체칠리아와 막내 아들의 초상이다.
오른쪽의 목자는 페데리코 곤차가라는 해석도 있었다.
이 아름다운 작품은 양쪽 옆부분이 잘려나갔는데,
1624년에서 1627년 사이의 어느 시점에
비센초 곤차가가 프랑스의 리슐리외 추기경에게
외교 선물로 보낸 것으로 추정된다.
추기경의 수집품 중에서 이 그림을 보았다는
잔로렌초 베르니니의 증언이 있었다.
이 그림은 1665년에 루이 14세에게 팔렸고,
1785년 이후로 루브르를 떠나지 않았다.

〈**음악회**〉, 1510/12년경

이 수수께끼 같은 작품은 티치아노가 초기에
그린 전형적인 베네치아 화풍의 그림으로
조르조네의 작품과 아주 유사하다.
티치아노의 초기 걸작 중 하나로 여겨진다.

는다는 사실을 근거로, 티치아노가 세상을 떠난 지 70년 후에 카를로 리돌피는 "무시해도 될 정도로 적은 양의 글을 남겼다"라며 티치아노의 지적 능력을 의심했다.

합리적 비판이라는 허울을 쓰고, 르네상스 시대 이탈리아 중부에서 활동한 화가들과 비교해서 지나치게 티치아노를 깎아내린 이런 비판들의 영향은 그 후에도 수그러들지 않았지만, 당시 티치아노와 교분을 맺은 다른 목격자들의 증언에 따르면 그는 자신의 작품을 광범위한 맥락에서 토론할 의지도 있었고 역량도 있었다. 마지못한 인정이기는 했지만 바사리도 결국에는 이런 점을 인정했다.

초기 미술사가들은 티치아노의 초기 작품 때문에도 혼란을 겪었지만 후기 작품을 놓고서도 적잖은 혼란을 겪었다. 따라서 심신에 지친 천재 화가가 인생의 초로기에 은둔 생활을 했다는 조작이 있었다. 그러나 지금까지 전해지는 많은 편지에 따르면, 티치아노는 사교적이었을 뿐 아니라, 노년이 되어서도 큰 일거리를 맡으려는 적극적 의지를 보였다. 예컨대 1574년 6월, 프랑스 왕으로 내정되어 있던 앙리 3세와 에스파냐의 화가 산체스 코엘료가 방문했을 때 티치아노는 그들을 극진히 대접했다. 그러나 이 같은 사실들은 장엄한 분위기를 풍기는 그의 후기 작품들을 '은둔 화가'라는 패러다임에 맞추려는 편의주의적 시각 때문에 오랫동안 무시되었다. 여기에서 문제의 그림은 깊은 감동을 안겨주는 〈피에타〉[29쪽]이다. 마리아 막달레나는 온몸으로 슬픔을

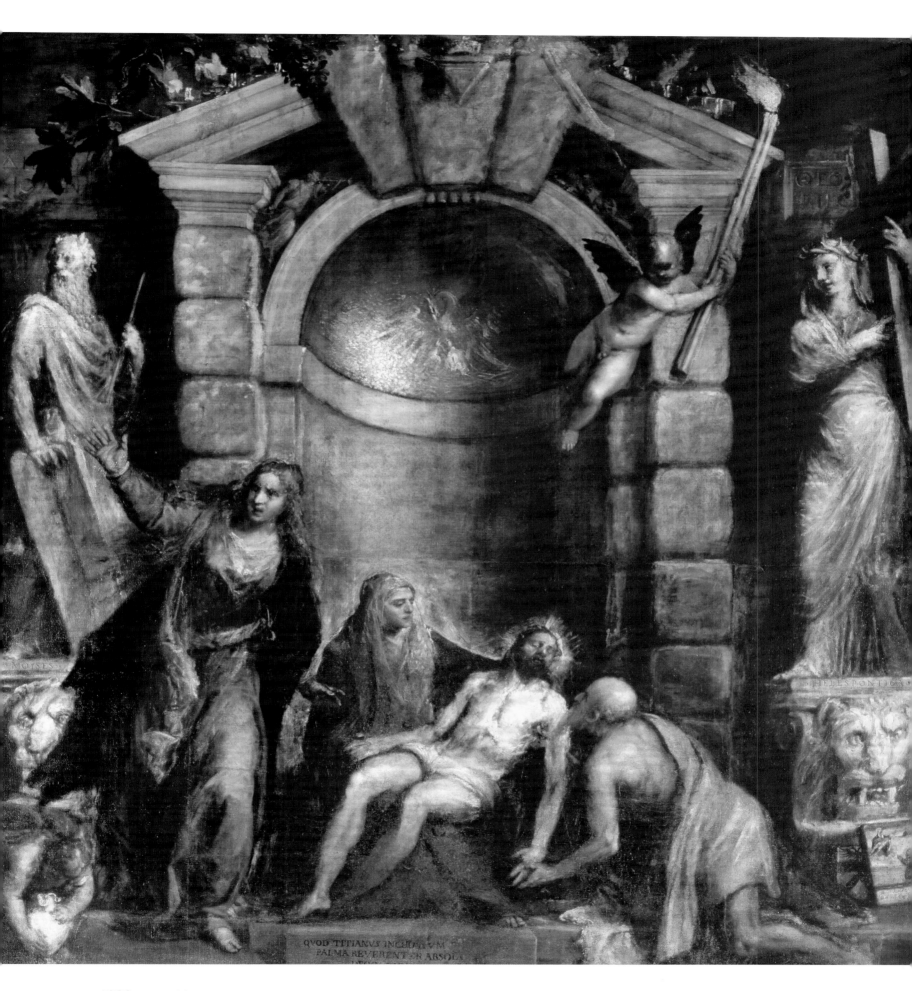

〈피에타〉, 1570 – 76년

QUOD TITIANUS INCHOATUM RELIQUIT / PALMA REVERENTER ABSOLVIT DEOQ. DICAVIT OPUS.
이 비문에 따르면, 티치아노가 미완성으로 남긴 작품을 팔마 일 조바네가 존경하는 마음을 담아 완성해 하느님에게 헌정했다.

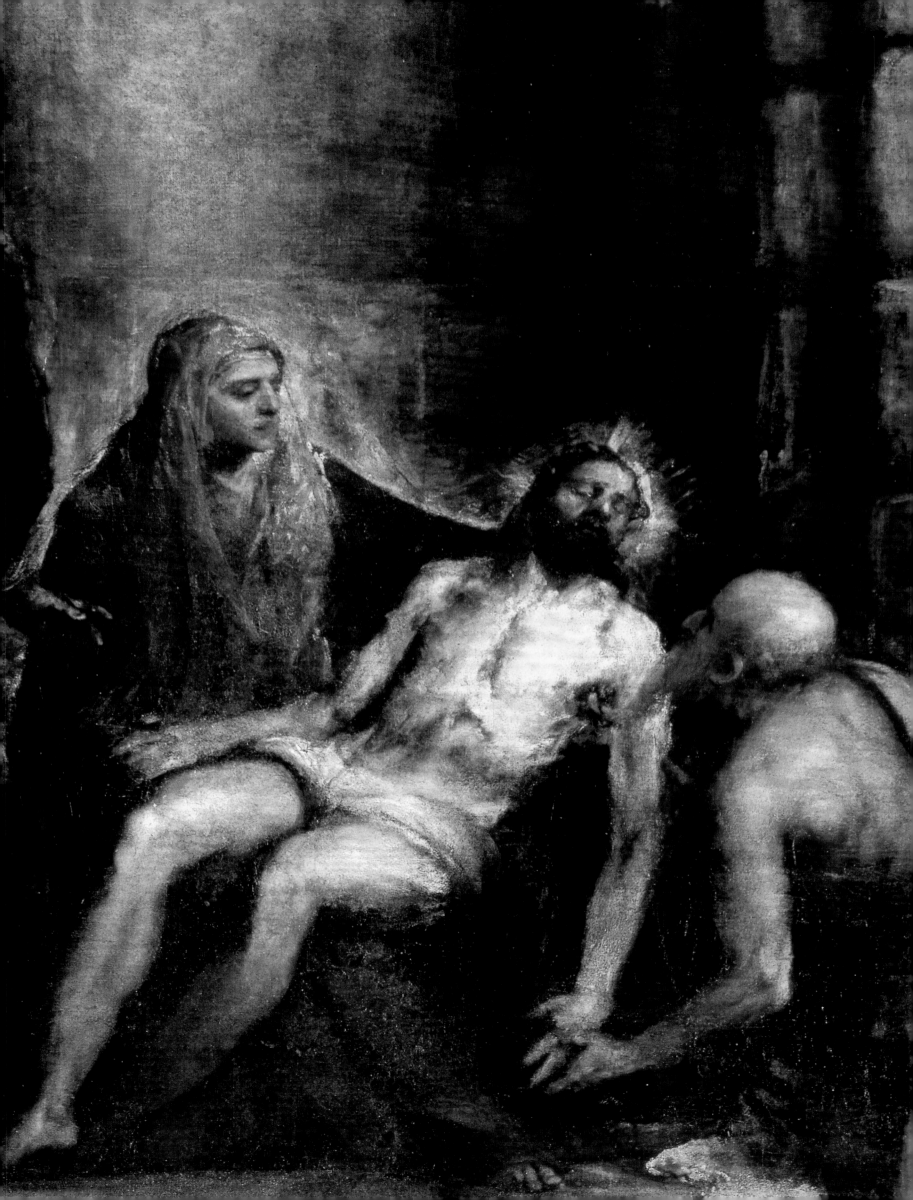

표현하고, 그 옆의 성모는 그리스도의 시신을 무릎에 안고 있다. 그 뒤의 작은 건조물 양옆으로는 모세상과 무녀상이 그려졌다. 무녀는 '그리스도의 수난'을 상징하는 십자가를 들고 있어, 받침돌에 새겨진 비문에서 확인되듯이 무녀는 헬레스폰트의 예언자로 여겨진다. 무녀가 쓴 가시관은 그녀가 델포이의 무녀인 것을 가리키며, 무녀의 발 근처에서 치솟은 섬뜩한 팔은 수난 초기에 그리스도를 때렸던 손을 상징한다.

그림의 오른쪽 아래에 티치아노는 황제에게 하사받은 방패 앞에 작은 목판화를 세워두었다. 이 목판화에도 피에타가 그려졌다. 성모가 죽은 예수를 안고 구름 위에 앉아 있고, 그들 앞에 두 남자가 무릎을 꿇고 있다. 일반적 해석에 따르면 그들은 티치아노와 그의 아들 오라치오이다. 목판화에서 약간 떨어져서 그리스도 앞에 무릎을 꿇은 노인은 예로니모 성자로 추정되며, 티치아노의 자화상인 듯하다. 예수의 죽음을 막아보려고 애쓰는 노인의 모습에서, 고향에 마련한 자신의 무덤 위에 이 그림을 놓기로 결심한 80대 노화가의 심정이 읽혀지는 듯하다. 티치아노가 마지막 숨을 거두는 순간까지 아르스 모리엔디(ars moriendi, 죽음의 기술)를 시각화하는데 힘썼다는 이야기는 죽음을 묘사한 여느 그림만큼이나 감동적인 전설이다.

사실 〈피에타〉는 작업실의 이젤이라든가 작업실에서의 허망한 고독감과는 아예 동떨어진 작품이다. 벽감에서 가슴을 쥐어뜯는 펠리컨을 묘사한 환각적인 모자이크도 십자가에 달린 예수의 희생과 성만찬의 신성함을 나타내는 전통적인 상징물이다. 이 작품은 처음부터 프라리 성당의 제단화로 그려진 것이었다. 신뢰할 만한 기록에 따르면 이 그림은 성당의 제단 위쪽에 걸려 있기도 했다. 그러나 프란체스코 수도자들이 이 그림의 대담한 묘사를 못마땅하게 생각하고 선보다 색을 강조한 불완전한 그림이라 생각하며 제단에서 걷어냈다. 그리고 1575년 4월 27일, 수도자들은 그림을 티치아노에게 돌려주었다. 그가 세상을 떠난 후 이 그림은 화가 팔마 일 조바네에게 넘어갔고, 복원 전문가들에 따르면 조바네는 이 그림에 약간의 덧칠만을 가했다.

티치아노는 조르조네처럼 자유분방한 화가도 아니었고 아웃사이더도 아니었다. 노인이라는 말도 어울리지 않았다. 그는 대중적인 인물이었다. 따라서 1576년 그가 사망하자 베네치아 사람들은 장엄한 장례식 행사를 계획했다. 오늘날의 눈으로 보면, 마치 베네치아 시민들이 티치아노를 내세워서 피렌체 시민들의 미켈란젤로 숭배와 경쟁이라도 하는 것 같았다. 그러나 전염병에 대한 두려움으로 이 야심찬 장례 계획에는 제동이 걸렸다. 티치아노는 1576년 8월 27일 사망했다. 그도 이미 인구의 4분의 1을 희생시킨 그 끔찍한 전염병에 희생되었던 것일까? 그런데 노화가에게 마련된 최후의 안식처는 그의 바람과 달리 피에베 디 카도레의 가족 예배당이 아니라 한때 〈피에타〉가 걸렸던 프라리 성당 내의 크로체피소 제단이었다. 전염병으로 죽은 사람들의 시신은 도시 경내에 매장될 수 없었다는 사실을 감안한다면 앞뒤가 맞지 않는다. 그렇다면 티치아노가 노환으로 자연스러운 죽음을 맞이했다는 주장이 맞는 것일까?

그의 죽음도 수수께끼로 끝을 맺었다. 치안 기록에 따르면 티치아노가 죽은 뒤 비어 있던 집에 한 무리의 강도가 침입해서 '상당한 가치를 지닌 그림 몇 점'을 훔쳐 갔다고 한다. 최후의 종지부에 폭력이 더해진 셈이었다.

〈**피에타**〉, 1570 – 76년
(일부, 전체 그림은 29쪽 수록)

예수 앞에 무릎을 꿇은 노인의 정체에 관련해서 많은 논란이 있었다. 예로니모 성자이면서 티치아노의 자화상으로 여겨진다. 당시 80대였던 티치아노는 예로니모 성자를 빌어서, 자신을 공손한 참회자로 그린 것이라 해석된다.

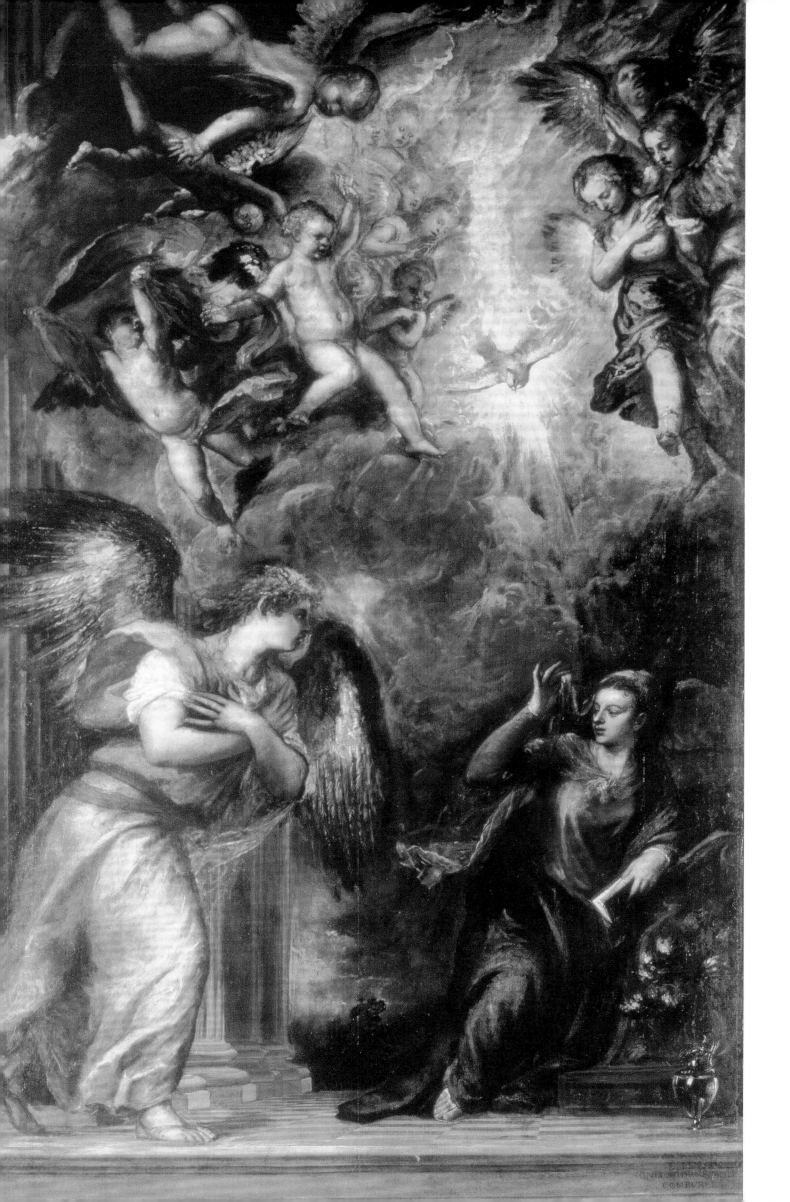

세레니시마의 화가

"눈에 보이는 것을 그리는 데 자네의 손과 필적할 상대는 자연 밖에 없을
걸세. 자네의 손은 사물에 깃든 영혼까지도 빈틈없이 그려 내니, 자연마저
누가 더 뛰어나고 더 위대한지 의심하기 시작했을 걸세."

— 피에트로 아레티노가 티치아노에게 보낸 편지

〈수태고지〉 왼쪽는 티치아노가 1560년대에 베네치아의 산 살바도르 성당을 위해 그린 그림이
다. 이 그림은 오늘날 우리 눈에는 다소 이상하게 여겨지는 상징성을 띠고 있는데 베네치아 공
화국의 순결함, 즉 '영원한 처녀지, 베네치아' 를 뜻한다. 역사적으로 베네치아는 421년, 더 정확
히 말해 수태고지 축일인 3월 25일에 세워졌다. 이런 이유에서 리알토 다리의 남쪽으로 가브리
엘 대천사와 성모가 그려졌다. 도시를 둘러싼 성벽도 없고, 이 '바다의 여왕' 이 한 번도 정복당
한 적이 없다는 사실은 16세기에 '천국의 여왕' 의 순결함을 상징하는 것으로 으레 여겨졌다.
따라서 성직자들과 정치가들은 베네치아를 '성모 마리아의 몸' 에 비유했고, 리알토 다리를 성
모의 무릎에 비교했다. 심지어 리알토 다리를 예수 그리스도를 잉태한 성모의 자궁에 비유하
기도 했다.

산 살바도르 성당은 베네치아 귀족들이 묻히는 웅대한 묘지가 있는 중요한 성당이었다. 베
네치아와 마찬가지로 이 성당도 1507년 수태고지 축일에 세워졌고, 매년 그 날의 의미를 되새기
는 설교가 이 성당에서 있었다.

티치아노의 〈수태고지〉는 역동적인 움직임으로 가득 찬 4미터 높이의 제단화이다. 하늘이
갈라지면서 아래로 눈부신 빛을 던지고, 그 빛에 환히 비친 부분은 좁지만 무한히 펼쳐지는 듯
한 배경과 뚜렷이 대비된다. 왼쪽에서 가브리엘 대천사는 기도용 의자에 앉아 있는 성모 마리아
를 향해 달려오고, 다른 천사들의 빛나는 살갗은 황금빛 색조의 하늘과 붉게 타오르는 배경에
녹아들었다. 붉은색과 푸른색으로 처리된 성모에서 이런 강렬함이 줄어들며, 성모의 모습은 더
욱 도드라져 보인다. 바사리는 거친 붓질을 이유로 이 그림을 미완성이라 주장했다. 그러나
1648년 미술 평론가 카를로 리돌피는 티치아노가 이 그림을 완성해 달라는 요청을 받고 '티티
아누스 끝냈다 끝냈다(Titianus fecit fecit)' 라는 글만 덧붙였다는 일화를 근거로 바사리의 주장
을 반박했다. 이 그림이 완전히 마무리된 작품이란 사실을 강조하려고 티치아노는 완료시제
(fecit는 made라는 뜻 — 옮긴이)를 반복해 사용했다! 그러나 적외선으로 촬영한 사진을 보면 두
번 쓰인 fecit아래로 faciebat('제작' 이란 뜻 — 옮긴이)라는 단어가 눈에 띄므로 17세기 어느 시점
에 글이 바뀐 것으로 추정된다.

이 일화의 진실여부를 떠나서 〈수태고지〉는 결코 미완성작이라고는 말할 수 없다. 티치아
노는 추상적인 태피스트리를 짜듯이 색과 빛을 의도적으로 사용해서 역동적인 느낌을 자아냈
다. 뚜렷한 붓질과 은은한 빛을 내는 염료는 베네치아의 건물 전면과 운하에 어른대는 색과 빛
을 떠올리게 하며, 베네치아라는 도시의 모습을 '수태고지를 받은 성모' 의 빛에 싸인 몸에 비유

〈수태고지〉, 1563 / 66년경

색을 스케치하듯이, 때로는 거의 추상적으로 그려진
이 그림은 16세기에도 상당한 반향을 불러일으켰다.
아랫부분에 그려진 두 계단은 그림에 그려진
상상의 공간과 이 그림이 아직도 걸려 있는
산 살바도르 성당의 실제 공간을 결합시켜 주는
역할을 한다. 티치아노는 상상의 공간과 실제 공간이
만나는 곳에 서명을 남겼다. 서명에 덧붙여진
'IGNIS ARDENS NON COMBURENS' 에 따르면
바닥에 놓인 꽃병은 성모를 상징한다.

〈큐피드의 눈을 가리는 비너스〉, 1565년
(일부, 전체 그림은 158–159쪽 수록)

이 그림에서 비너스는 무릎에 기댄 어린
큐피드(아모르)의 눈을 천으로 가리고 있다.
다른 큐피드는 눈을 가리지 않은 채 비너스의 어깨에
기대고 있다. 한편 두 하녀는 사랑의 무기를
비너스에게 건넨다. 이 신화적 구성에서 비너스가
중심 주제이기는 하지만, 험준한 절벽을 아름답게
그려낸 배경은 돌로미티케 산기슭에 있던
티치아노의 고향을 떠올리게 한다.

〈안드레아 그리티 총독의 초상화〉, 1545년경

안드레아 그리티는 타고난 통치가였다.
베네치아가 프랑스와 신성 로마 제국 사이에
끼어서도 힘을 굳건히 유지할 수 있었던 이유가
그 덕분이라는 주장까지 있을 정도이다.
티치아노가 이 초상화를 정확히 언제 그렸는지는
불분명하지만, 총독이 서거하고 몇 해가 지난 후에
그린 사후 초상화로 널리 여겨지고 있다.

한 듯하다. 티치아노는 베네치아의 찬란한 빛을 그리는 운명을 타고난 화가처럼 그늘에 감춰진 빛까지 그려냈다.

티치아노는 이 독특한 도시의 대기를 온몸으로 받아들였다. 그의 친구인 화가 야코포 산소비노의 아들로 베네치아를 멋지게 소개한 《고결하고 독특한 도시, 베네치아》를 1581년에 출간한 조각가 프란체스코 산소비노에 따르면 티치아노는 베네치아를 사랑했다.

티치아노가 세상을 떠난 해, 베네치아의 인구는 대략 18만 명에 달했다. 역사학자 마리노 사누도의 추정에 따르면 그중 11,000명이 창녀이거나 고급 매춘부였다. 당시 기준으로 보면 베네치아는 이미 국제화된 도시였고, 동지중해 연안만이 아니라 동쪽 우디네부터 서쪽으로 베르가모와 브리시아까지 포 강, 아디제 강, 브렌타 강, 피아베 강이 흐르는 비옥한 북이탈리아 본토까지 지배하는 강력한 해상력을 지닌 도시였다. 따라서 파도바, 베로나, 비첸차도 베네치아의 지배 하에 있었다.

그러나 1508년 12월, 야심차게 지배력을 확대해 가던 '세레니시마(가장 평화로운 공화국)'도 풍전등화와 같은 위협을 받게 되었다. 프랑스와 신성 로마 제국, 교황, 그리고 몇몇 북이탈리아 도시국가가 캉브레 동맹을 결성해 베네치아에 화살을 겨냥했다. 이 연합군은 이탈리아 본토를 침략하고, 1년 후에는 아그나델로 전투에서 승리를 거두었다. 베네치아 공화국은 적을 약화시키는 데는 성공했으나 1517년까지 전쟁에 시달려야 했다. 그러나 겉으로 보기에 베네치아에는 아무런 변화도 없는 듯했다. 오히려 일상의 삶에 실질적인 영향을 미친 것은 끊임없이 발생한 전염병이었다. 1576년에서 1577년까지 전염병으로 인한 대재앙을 목격한 로코 베네데티가 남긴 기록에 따르면, 베네치아는 곳곳의 광장에서 잡초가 자랄 정도로 폐허의 땅으로 변해버렸다. 환자들은 방치된 채 각자의 운명에 맡겨지거나, 라차레토 베키오 섬에서 말로 표현하기 힘든 상황에 놓여 신음해야 했다. 티치아노의 장남, 오라치오도 그런 환자 중 한 명이었다.

80년 전 작은 산골 마을 프리울리에서 처음 베네치아에 도착했을 때 티치아노는 얼마나 기가 눌렸을까? 물론 시골에서 베네치아에 들어온 미술가는 티치아노만이 아니었다. 비바리니 가족, 벨리니 가족, 카르파초, 크리벨리, 바사이티, 야코포 데 바르바리, 틴토레토 등과 같은 소수의 르네상스 화가만이 베네치아 출신이었다. '아드리아 해의 여왕'인 베네치아가 위대한 채색화가들의 고향으로 명성을 얻는 데 역할을 한 대부분의 화가는 '테라페르마(terraferma, 본토)' 출신이었다.

우리에게 널리 알려진 화가의 이름만 거론해도 조르조네는 트레비소의 카스텔프랑코에서, 치마는 같은 지역의 코네글리아노에서 태어났다. 파리스 보르도네와 비솔로의 고향도 트레비소였다. 한편 베르나도 리치니오, 조반니 카리아니, 팔마 베키오와 안드레아 프레비탈리는 베르가모 출신이며, 로렌초 로토는 베네치아에서 태어났지만 그의 부모는 베르가모에서 건너온 사람들이었다.

15세기에서 16세기로 넘어가던 시기에, 베네치아 미술도 피렌체 미술이 오랫동안 누렸던 명성을 얻기 시작했다. 그때부터 조각가와 화가는 단순한 장인이 아니라 시인이나 철학자와 똑같이 '아르스 리베랄리스(ars liberalis, 자유학예―자유인을 위한 학예 교양을 이른다)'를 대표하는 예술가로 여겨졌다. 게다가 베네치아 공화국은 공식화가라는 직책을 도입해서 1483년 2월 26일 조반니 벨리니를 첫 정부 공식화가로 임명했다. 공식화가는 길드에 가해진 모든 규제를 면제받는 대신에 정부의 요구가 있을 때 총독의 초상화를 그려야 했다. 티치아노는 1521년부터

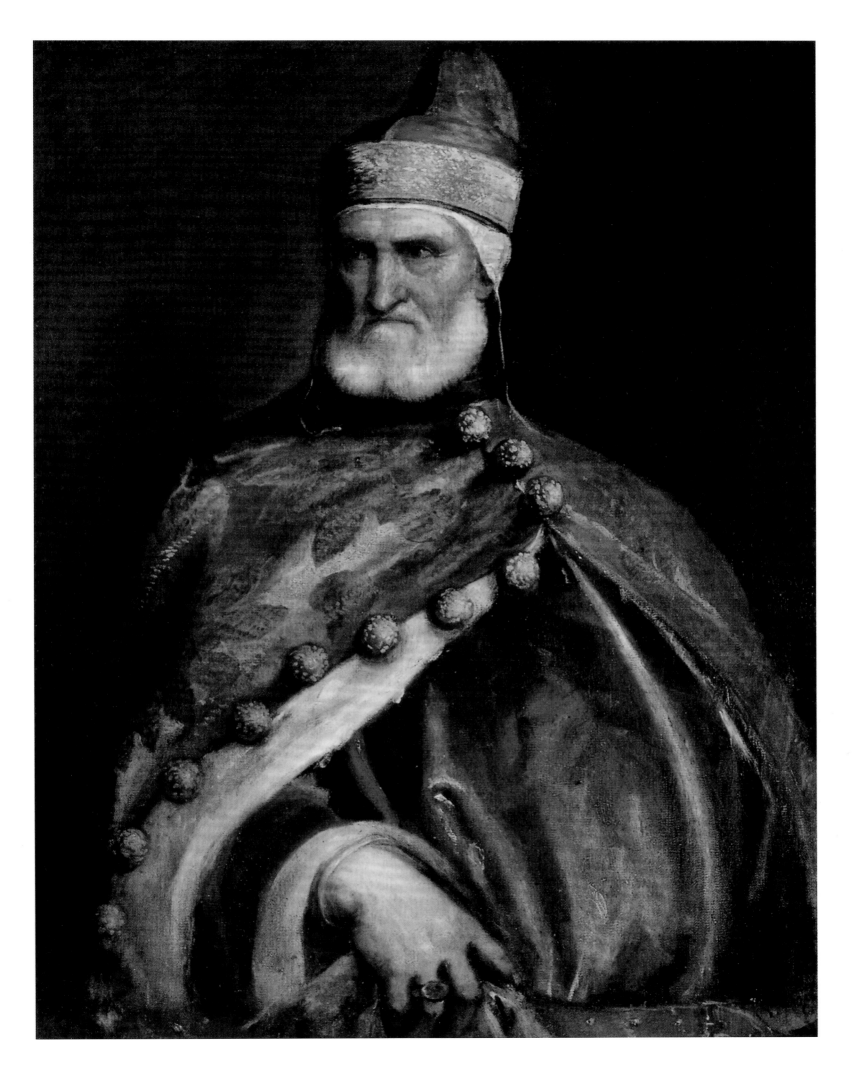

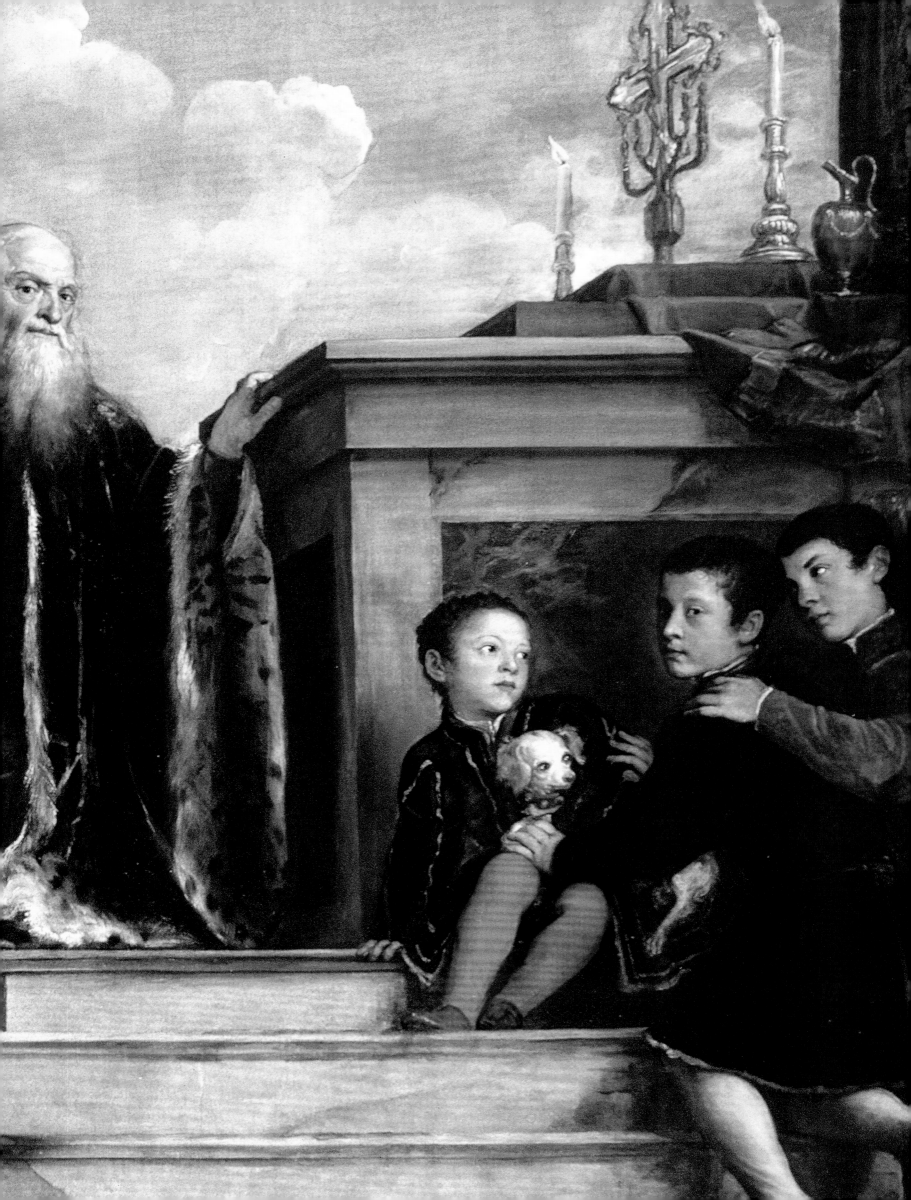

〈집시 마돈나〉, 1510/12년경

이 초상화는 성모의 안색이 유난히 어둡게
처리되어 〈집시 마돈나〉로 알려지게 되었다.
성모와 아기 예수 – 약간 오른쪽으로 치우쳐
왼쪽의 풍경과 균형을 이룬다 – 가 이루어내는
조화로운 삼각형 구도와 섬세하게 사용된 색은
꿈결 같은 분위기를 자아낸다. 이런 점에서도
젊은 티치아노는 스승인 조반니 벨리니와
동료 조르조네에게 영향을 받은 듯하다.

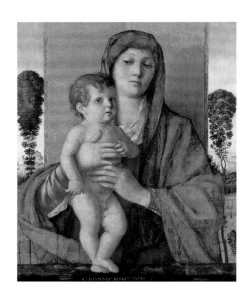

조반니 벨리니, 〈마돈나와 작은 나무들〉, 1487년,
패널에 혼합 염료, 74×57cm, 아카데미아 갤러리,
베네치아

36 – 37쪽
〈벤드라민 가족〉, 1543 – 47년경

애초에 콘스탄티노플에 있던 성 십자가
유물을 키프로스의 왕이 스쿠올라 그란데 디 산
조반니 에반젤리스타에게 기증했다.
당시에는 스쿠올라 그란데가 그 유물의 주인이
되기에 앞서, 안드레아 벤드라민이란 사람이
운하에 던져진 그 유물을 구해낸 것으로 알려졌고,
이에 관련된 전설을 젠틸레 벨리니가 그린 적이 있었다.
이 그림의 후원자 이름도 안드레아였으며,
그는 그림의 왼쪽에서 무릎을 꿇고 있는 사람이다.

1554년까지 공식화가로 있으면서 6점이나 되는 초상화를 그렸다. 궁정 화가라는 직책 덕분에 궁정의 인물로 신분이 상승하면서 티치아노는 천한 장인이었다는 낙인을 떨쳐내고 싶었던 욕망을 완전히 채울 수 있었다. 실제로 1576년 그는 카를 5세에게 '가장 충성스런 신하'에 속한다고 인정받았고 자랑스럽게 이를 회고하기도 했다.

안타깝게도 티치아노의 초기작에 대해서는 알려진 사실이 거의 없다. 조반니 벨리니의 도제로 지낸 때에 대해서도 알려진 바가 거의 없고, 〈집시 마돈나〉위에 벨리니의 영향이 부분적으로 확인되는 정도이다. 정확한 제작 날짜가 불분명하기는 하지만 티치아노의 첫 번째 주요 작품으로 안트베르펜에서 그린 〈페사로 제단화〉오른쪽가 벨리니의 화법에 가장 가까운 듯하다. 대담하고 재기가 넘쳤던 조르조네와 함께 작업하면서 티치아노는 그에게 큰 영향을 받은 듯하다. 둘의 공동 작업은 베네치아의 역사에서 일어난 끔찍한 사건과 더불어 시작되었다.

1505년 1월 27일에서 28일 사이의 밤, 베네치아에 큰 화재가 발생했다. 불길은 리알토 지구를 휩쓸고 독일 무역회사의 본부가 있던 폰다코 데이 테데스키까지 덮쳤다. 곧 재건 공사가 이루어졌고, 1507년쯤에는 장식 작업이 시작되었다. 조르조네는 대운하가 굽어보이는 건물의 정면에 프레스코화를 그렸고, 메르체리아 거리 쪽의 남면과 캄포 광장 쪽의 동면은 티치아노가 맡아 1509년 3월에 완성했다. 이 벽화들은 현재 부분적으로 남아 있다오른쪽 아래. 벽화 작업 당시 조르조네는 이미 인정받는 화가였지만 티치아노는 그다지 알려지지 않은 화가였다. 그러나 두 화가는 도시의 한복판에서 그들의 기량을 과시할 기회를 얻었다. 조르조네가 시기심 때문에 티치아노와의 우정을 버렸다는 이야기는 완전히 꾸며낸 이야기이다. 오히려 그들은 협력하면서 알찬 공생이란 결실을 이루어냈다. 1508년 조르조네는 현재 드레스덴 국립미술관의 보물 중 하나인 〈잠자는 비너스〉를 그리기 시작했다. 대부분의 미술사가는 이 그림이 조르조네의 작품이라는 데 동의하지만 티치아노의 작품이라고 믿는 미술사가도 적지 않다.

마르칸토니오 미키엘이 1525년에 남긴 기록에 따르면, 조르조네가 요절하면서 1510년에

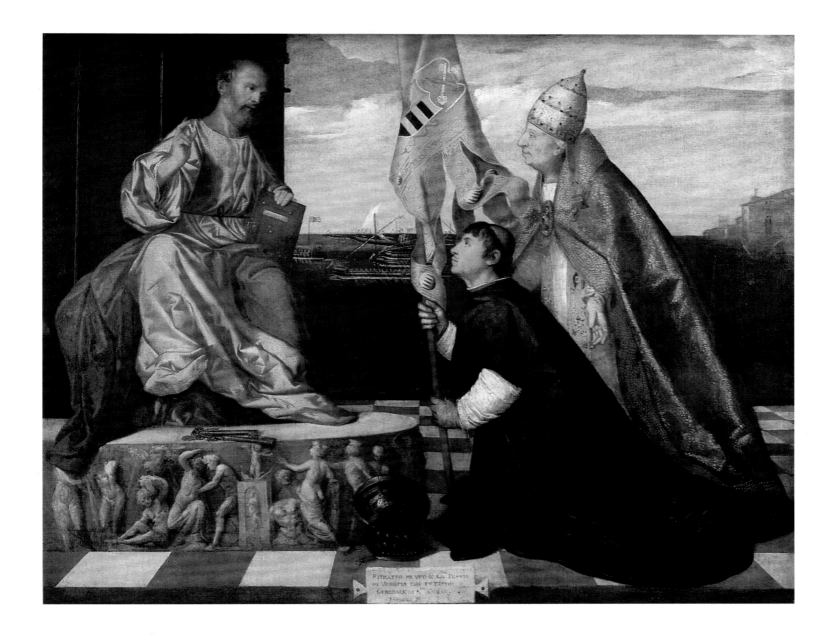

위
〈성 베드로에게 야코포 다 페사로를 소개하는 교황 알레산드로 6세〉,
1503/07년

보르지아 교황 알레산드로 6세가 성 베드로에게 야코포 페사로를
투르크의 침략에 맞서 기독교 세계를 지킨 사람으로 소개하는
모습이다(배경에 그려진 바다 풍경은 페사로가 오스만 투르크에 맞서
바다에서 거둔 승리를 암시한다). 페사로는 베네치아에서 평범한
귀족이 아니었다. 그의 특별한 지위는 장엄한 대행렬에서도 엿볼 수
있다. 이 행렬에서 페사로(파포스 주교이기도 했기 때문에
키프로스에서는 일 바포로 알려졌다)는 총독 뒤의 명예로운 자리,
정확히 말하면 외국의 고위 관리보다는 뒤였지만 대평의회
의원들보다는 앞에 서는 영광을 누렸다.

오른쪽
〈유디트(정의의 알레고리)〉, 1508/09년경

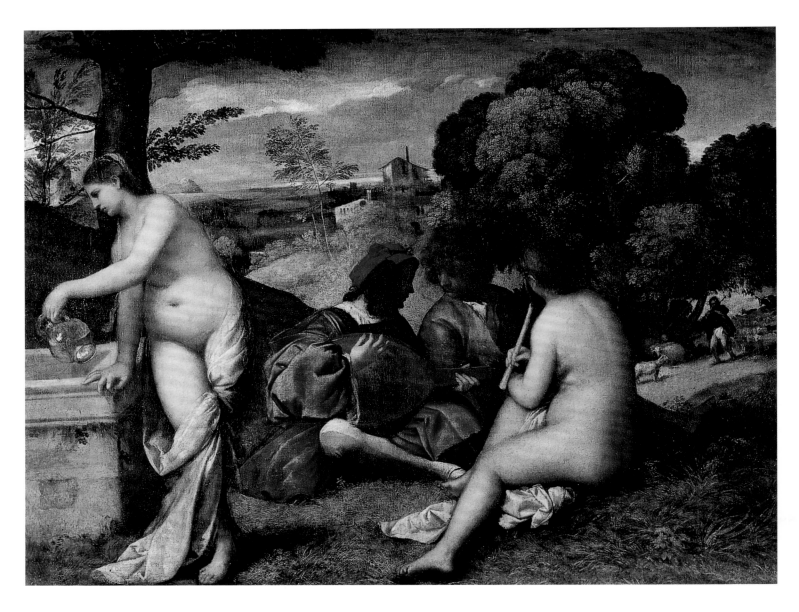

조르조네 혹은 티치아노, 〈전원의 합주〉, 1510년경
조르조네의 그림인지 티치아노의 그림인지 판단하기
어려운 작품 중에서 가장 널리 알려진 그림일 것이다.

〈일 브라보〉, 1515/20년경

클로즈업 형식으로 그려진 이 그림이
눈길을 끄는 이유는 살인자(브라보)가 피해자를
움켜잡고 있는 동작의 표현이 극적이고,
왜, 무엇 때문에, 그리고 어떻게 될 것인지에 대해
짐작조차 못할 정도로 수수께끼처럼 그려졌기 때문이다.
빛의 처리에서 느껴지는 극도의 긴장감과,
임파스토 기법(입체적 효과를 주려고 물감을 두껍게
바르는 기법)과 반투명한 스컴블링 기법(밑에 있는
물감이 보이도록 불투명한 어두운 색 위에 불투명한
색을 바르는 기법)을 병행해서 사용하고 있다는 점에서
조르조네보다는 티치아노의 그림인 듯하다.

티치아노가 그의 〈잠자는 비너스〉를 다시 그렸다고 한다. 그 그림이 정말로 드레스덴의 〈잠자는 비너스〉89쪽이었을까? 엑스선 촬영 결과에 따르면 티치아노가 그림 왼쪽 윗부분, 배경으로 그려진 풍경, 두 그루의 갈색 나무, 오른쪽 윗부분의 성채, 그리고 하얀 시트의 현란한 주름을 그렸을 가능성이 높다. 1837년 직전에 드레스덴 국립미술관에서 잠자는 비너스의 발치에 큐피드가 덧그려졌다. 드레스덴 미술관은 이 그림을 1699년부터 소장하고 있었다. 큐피드가 그려졌다는 사실을 고려한다면 이 그림은 시각적으로 표현한 결혼 축시였다고 추론할 수 있다. 이런 가정은 16세기 베네치아 회화에서 큐피드가 등장하는 예는 〈잠자는 비너스〉 외에 두 점뿐이고, 그중 하나가 티치아노의 〈천상과 세속의 사랑〉52~53쪽이라는 점에서도 설득력을 갖는다.

1510년경의 작품으로 추정되는 〈전원의 합주〉위의 작가가 누구인가에 대한 논쟁도 뜨겁다. 나체의 두 여인과 악기를 연주하는 두 남자를 주인공으로 한 이 목가적 그림은 마네가 1863년 〈풀밭 위의 점심〉으로 재해석해서 평지풍파를 일으키기 전부터 논쟁이 있었다. 〈전원의 합주〉가 조르조네의 그림이라는 주장에 처음 의문이 제기된 때는 1839년이었다. 이후 티치아노의 그림일 수도 있다는 주장이 조금씩 제기되었다. 음악을 인문학적으로 접근한 듯한 수수께끼 같은 장면은 조르조네의 구도를 암시해주지만, 채색 기법의 관능성에서는 티치아노를 보는 듯하다는 것이 현대 미술사가들의 대체적인 의견이다. 이 그림에서는 〈잠자는 비너스〉의 경우처럼, 티치아노가 나중에 약간 수정했다는 절충적 해결책은 설득력이 떨어진다.

조르조네가 세상을 떠난 1510년 이전에 베네치아에서 그려진 가장 매력적 그림들 중 일부는 지금까지도 티치아노의 것인지 조르조네의 것인지 불확실하다. 앞에서 언급한 두 그림 이외에도 산 로크 학교에 있는 〈십자가를 진 예수〉, 〈아리오스토〉129쪽와 〈라 시아보나〉55쪽, 피티 궁에

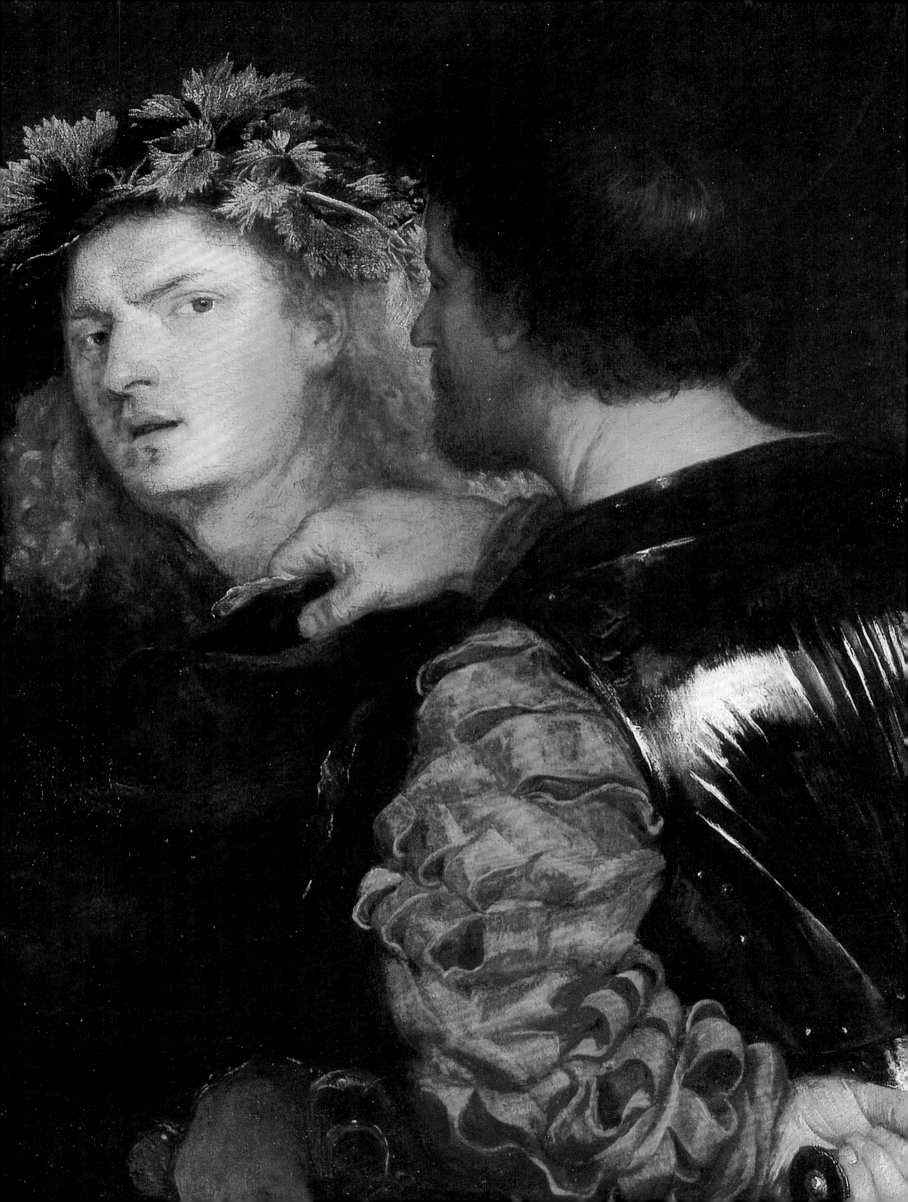

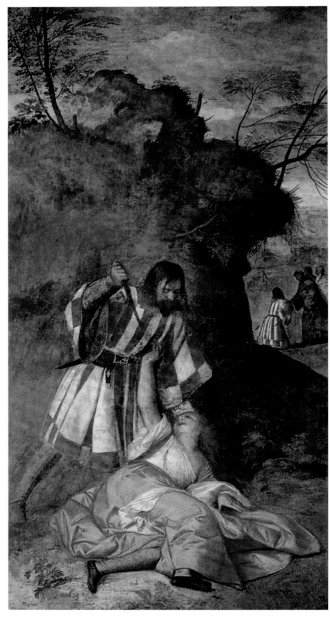

〈파도바의 스쿠올라 델 산토 성당의 프레스코 벽화〉,
1511년

초기에 주문받은 주요 작품 중 하나인 파도바의
벽화에서, 티치아노는 성 안토니오의 기적을 그려
달라는 요구를 받았다. 왼쪽 그림에서는 한 청년을
치유하는 기적이 그려졌다. 순간적인 분노로 발을
스스로 잘라 버린 청년이 프란체스코회 옷을 입은
성 안토니오의 축복으로 발을 회복한다는 기적이다.
다음 장면에서는 질투에 사로잡힌 남편이 아내를
칼로 찌르는 모습이 전경(前景)에 그려졌고
배경 오른쪽에서는 후회하는 남자의 간청을 받아들여
안토니오 성자가 죽은 여자를 되살려낸다는
내용이 그려져 있다.

소장된 〈음악회〉28쪽, 빈에 있는 〈일 브라보〉41쪽, 드레스덴에 전시된 〈기부금〉 등 여러 그림이 있
다. 이런 딜레마에 부딪칠 때 현대 미술사가들은 티치아노의 편에 서는 경향이 있어, 조르조네
의 작품 수는 줄어들기만 한다.

　　1511년 봄, 파도바로 떠났던 티치아노의 여행길을 따라가 보면 좀더 확실한 근거를 발견
할 수 있다. 1510년 12월 1일, 성 안토니오 형제회의 파도바 대표인 니콜라 다 스트라타가 베네
치아로 티치아노를 찾아와 스쿠올라 델 산토의 '스콜레타(수도회의 회의실)' 벽을 장식할 프레
스코화 세 점을 의뢰했다. 이 계약을 맺은 문서가 티치아노라는 이름이 언급된 최초의 문서이
다. 이때 티치아노는 성 안토니오의 삶과 업적을 집약적으로 요약한 장면들위와 오른쪽을 그려달라
는 요청을 받았다.

　　계약서에는 툴리오 롬바르도의 대리석 부조를 비롯해서 많은 미술가들이 언급되고 있다.
따라서 거의 200년 전 조토가 파도바에 남긴 프레스코에서 큰 영감을 받아 티치아노는 넓은 공

거의 정사각형의 구도를 띤 이 그림에서는 상대적으로
덜 충격적인 사건이 그려졌다. 안토니오 성자가
아기에게 말하는 기적을 베풀어 간통으로 의심받는
어머니를 변호하게 하는 모습이다.

왼쪽
〈말 위에서의 전투〉, 1537/38년

오른쪽
〈말에서 떨어지는 기수〉, 1537년경

아래
〈성 베드로를 위한 습작〉, 1516년경

간에 몇 명의 인물을 두드러지게 배치하면서 가슴이 뭉클한 사건과 기념비적 사건을 결합시키는 시각적 언어를 창조해냈다. 한편 질투심에 사로잡힌 남편을 묘사한 프레스코화에서 땅바닥에 쓰러진 여인은 미켈란젤로가 '인류의 타락'을 묘사한 시스티나 성당 천장화에 그려진 이브를 떠올리게 한다. 당시 티치아노가 로마를 방문했을 가능성은 거의 없지만 다른 경로를 통해 그 천장화의 구도를 알고 있었을 것이다.

　　1513년 티치아노는 구미를 당기는 편지 한 통을 받았다. 인문주의자이자 추기경, 피에트로 벰보가 교황을 대신하여 그를 로마로 초청한 것이다. 그의 천재성을 라파엘로나 미켈란젤로와 겨루어볼 기회였다. 그러나 티치아노는 베네치아를 선택했다. 더구나 당시 스승인 벨리니가 차지하고 있던 지위인 공식 화가가 되겠다고 신청한 상태였다. 또 과거에도 교황과 여러 군주에게 초청을 받았지만 공화국에 봉사하고 싶은 마음이 우선이라는 언급과 함께, 티치아노는 총독궁 내에 있는 '대평의원회의 방'의 남쪽 벽에 전쟁 장면을 그리겠다고 제안한 터이기도 했다.

　　티치아노는 확실한 국가 연금과 함께, 정부기관인 소금청(Salt Office)이 보수를 부담하는 조수 두 명을 붙여달라고 요구했다. 그러나 벨리니가 반대하고 나섰고, 1514년 3월 계약이 취소되었다. 이번에는 티치아노가 "나를 경쟁자로 인정하고 싶지 않은" 사람들의 음모라며 항의했다. 벨리니가 세상을 떠난 후, 결국 그의 자리를 이어받은 티치아노는 그렇게 야심차게 제시했던 계획에 거의 흥미를 보이지 않았다. 그 전쟁화(1574년과 1577년의 화재로 소실됨)는 너무나 느리게 진행되어, 티치아노는 1537년에도 겨우 시작만 했다는 비난을 받았다. 포르데노네라는 경쟁자가 총독궁에 등장해야 티치아노는 전쟁화의 완성에 박차를 가했다. 1538년 티치아노는 미켈란젤로의 작품에서 크게 영향을 받은 듯이 단축법을 대담하게 사용한 형상들[위]로 전쟁화를

완성했고, 그 자신이 자초한 승부에서 경쟁자를
물리치는 데 성공했다.

베네치아 최고의 화가 자리를 벨리니에게
서 물려받은 후, 티치아노는 연달아 걸작을 창조
해냈다. 그가 고향으로 선택한 도시 베네치아를
위한 것이기도 했지만, 제단화에서 가장 혁신적
인 실험을 계속할 수 있었던 곳이 바로 베네치아
였기 때문이다.

티치아노는 초기의 제단화 〈성좌에 앉은
성 마르코와 성자들〉오른쪽에서 비대칭적인 구도
를 사용해 '사크라 콘베르사치오네(Sacra Conve
rsazione, '성스러운 대화', 성자들이 성모자를
둘러싸고 있는 장면을 가리킨다 – 옮긴이)'의 전
통적인 구조에 활력을 주었다. 왼쪽 전경에 있는
코스모 성자는 그림 속의 공간으로 몸을 돌려 마
르코 성자를 쳐다보고, 그 옆의 다미안 성자는
오른쪽에 그려진 로쿠스 성자와 세바스티아노
성자를 손짓으로 가리킨다. 그들은 전염병 희생
자들의 수호성자들로, 1510년 전염병이 창궐하
자 베네치아의 수호성자인 마르코 성자에게 그
들을 지켜 달라고 호소하는 모습을 그린 것이다.
실제로 이 전염병은 베네치아에 오랫동안 지워
지지 않은 흔적을 남겼다.

그로부터 몇 년 후, 티치아노는 거대한 제단
화로 세상을 떠들썩하게 만들었다. 프라리 성당
을 위해 거의 7미터 높이로 그린 〈성모의 승천〉은
그때까지 베네치아에서 그려진 가장 큰 제단화

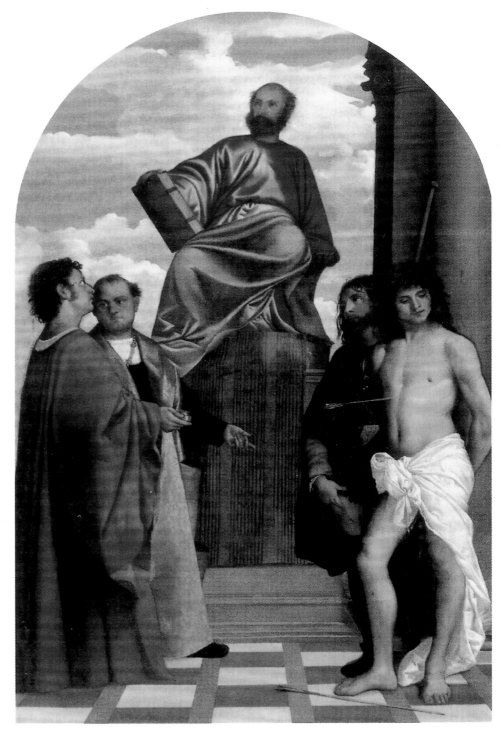

〈성좌에 앉은 성 마르코와 성자들〉
(마르코 성자를 위한 제단화), 1508/09년경

1565년 베네치아 산토 스피리토의 아우구스티누스
수도원이 해체되자, 이 제단화를 포함해서 많은 작품이
산타 마리아 델라 살루테 성당으로 옮겨졌고
이 제단화는 현재 성당의 성구실에 보관되어 있다.
이 제단화는 티치아노의 작품 세계에서만이 아니라,
크게는 제단화에서 혁명적 변화를 알리는 작품이었다.
이런 변화는 〈성모와 성자들과 페사로 가족〉(47쪽)에서
절정을 이루었다.

이기도 했지만 베네치아 역사화에서 획기적 위치를 차지하는 작품이기도 하다46쪽. 르네상스 시
대의 문필가 로도비코 돌체는 이 제단화를 베네치아의 '새로운 회화양식'의 개막을 알리는 이정
표라 정의하면서, 과거의 '차갑고 생기없는 인물들'을 대체했다고 주장했다. 1518년 이 제단화
가 공개되면서 티치아노의 명성은 더욱 공고해졌다.

1516년 프란체스코회는 〈성모의 승천〉을 의뢰하면서, 이 거대한 제단화로 성모의 육체가
승천했느냐는 신학적 논쟁에 종지부를 찍고 싶어했다. 당시에는 안드레아 만테냐가 1456년에
파도바의 에레미타니 성당의 오베타리 예배실에 그린 벽화가 성모승천의 전형으로 여겨졌고,
티치아노도 그 그림을 분명히 알고 있었을 것이다. 그러나 티치아노의 제단화는 확연히 다른 모
습을 보여준다. 베네치아의 제단화에서 그처럼 인물이 크게 그려진 적은 없었다. 성모의 석관
(石棺) 주위를 둘러싸고 있는 사도들의 몸짓에서는 슬픔과 놀람이 읽혀진다. 또한 구름을 타고
하늘로 올라가는 성모 마리아를 지켜보는 사도들의 모습에서, 인물들의 성격 묘사가 조화를 이
루면서 밀라노에 있는 레오나르도 다 빈치의 〈최후의 만찬〉을 떠올리게 한다. 그들은 두 손을 쭉
뻗어 신앙심과 겸양을 드러내며, 천사 합창단을 감싼 황금빛 후광 앞의 성모를 향해 몸을 기울

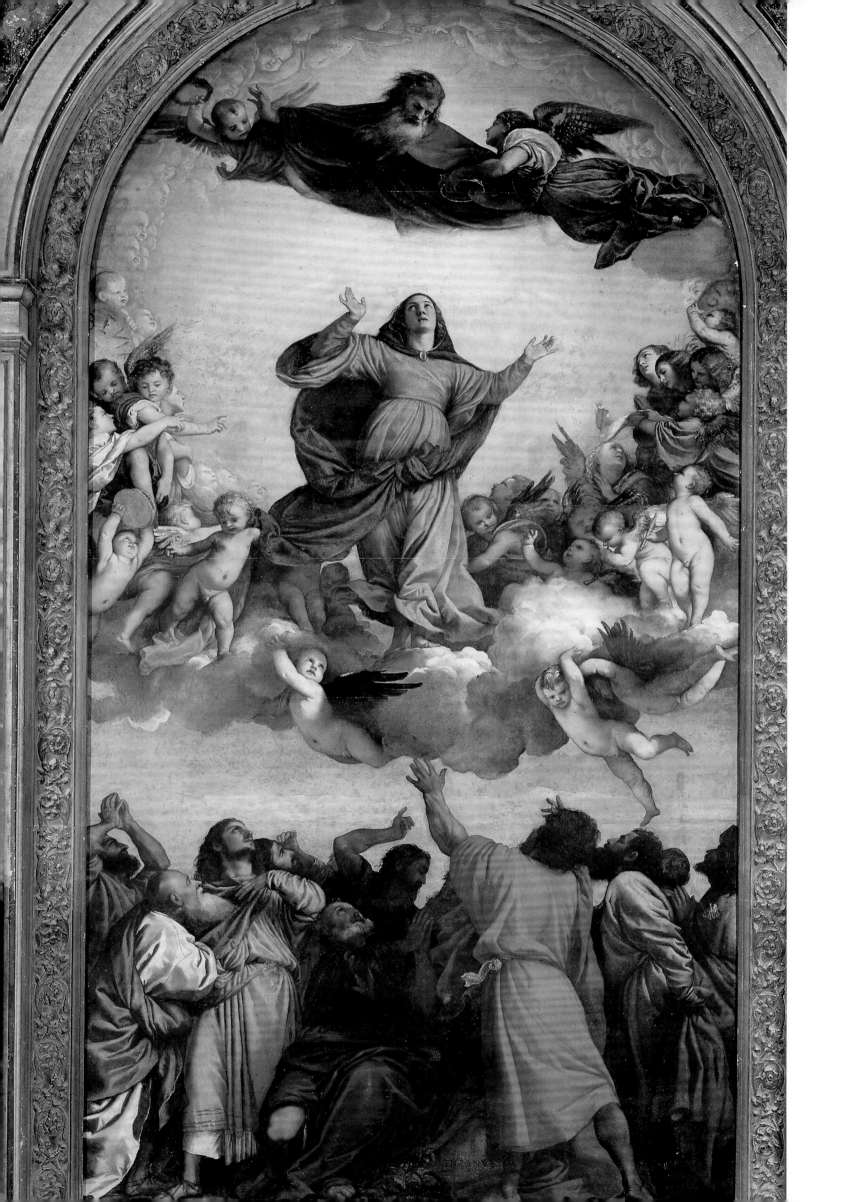

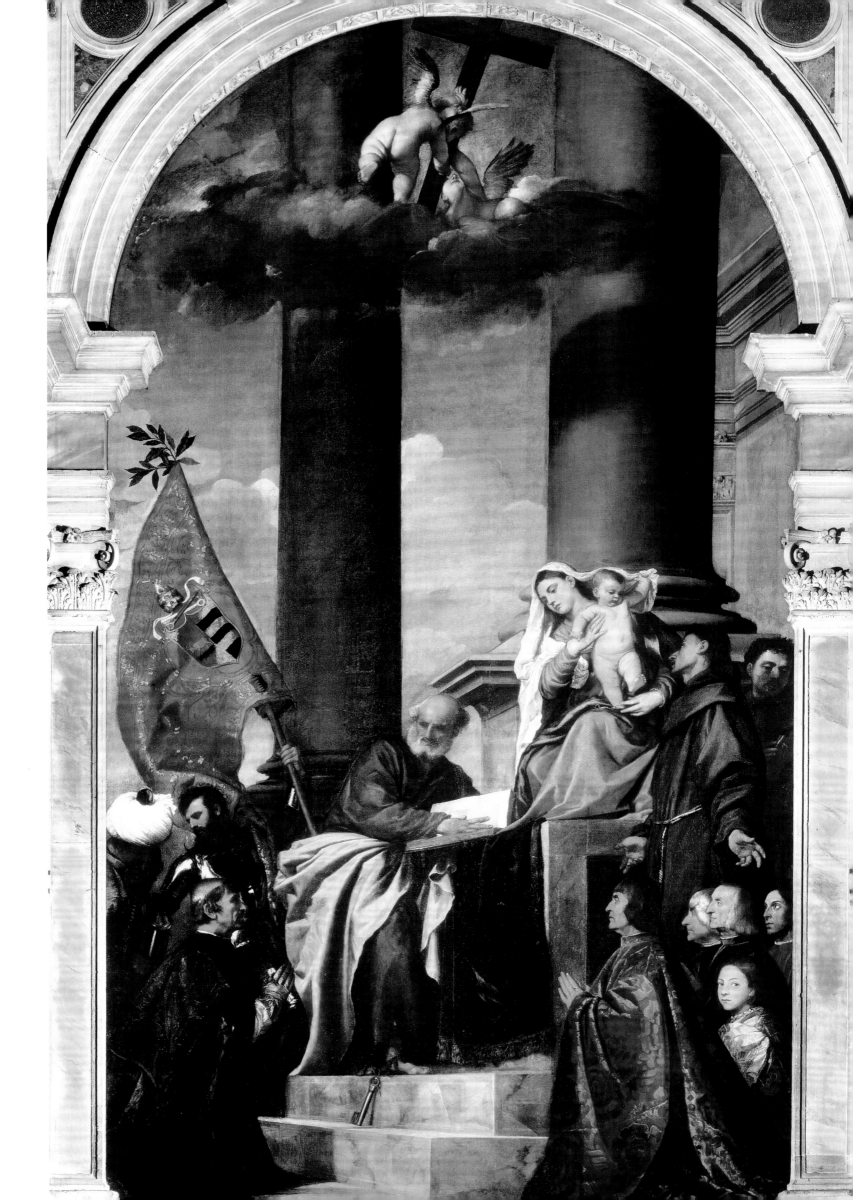

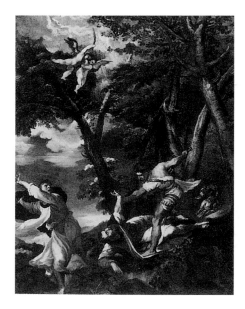

테오도르 제리코, 〈성 베드로의 순교〉
(티치아노의 그림을 모사), 1814년경, 패널에 유채,
외펜트리헤 미술관, 바젤

1530년 4월 성 베드로의 죽음을 그린 티치아노의
제단화가 공개되자 당시 사람들은 베네치아 회화의
새 시대를 예고하는 그림이라고 입을 모아 칭송했다.
티치아노의 그림 중 유일하게 바사리가 칭찬을 아끼지
않았던 작품이기도 하다. 1867년 화재로 소실되면서
그 이후로 수 세기 동안 이 그림은 끊임없이 복제되고
모방되었다. 프랑스 낭만주의 화가, 테오도르 제리코의
작품은 이 그림을 가장 뛰어나게 해석한 그림 중
하나이다.

인 하느님과 하나가 되고 싶어한다. 성모의 승천이라는 형이상학적 문제가 하나의 '이야기'가
된 것이다. 즉 관람자를 그림으로 표현한 사건에 일체화시키는 행위를 시각적으로 표현했다는
뜻이다. 프라리 성당의 제단은 이탈리아 수도원 가운데 원형을 그대로 보존한 극소수 중 하나
다. 이 제단에서 우리가 위압되는 기분을 느끼는 이유는 〈성모의 승천〉의 거대한 크기 때문만은
아니다. 티치아노의 기념비적 작품에 우리가 주목하는 또 하나의 이유는 색을 다루는 탁월한 역
량과 역동적 움직임을 시각적으로 조화시킨 구도와 배치 때문이다. 신도석에 앉아서 강단 칸막
이 너머로 보면, 이 제단화는 멀리 떨어져 있어도 가까이에서 보는 것처럼 느껴진다.

티치아노의 재능은 당시의 미술 전문가들을 깜짝 놀라게 했겠지만 수도자들은 대담한 구
성과 색의 사용에 약간 곤혹스러워 했다. 특히 '티치아노의 붉은색'이 그들에게는 너무 관능적
으로 보였을 수 있다. 그러나 황제의 사절이 〈성모의 승천〉을 구입해 빈으로 실어가려 하자 수도
자들은 즉시 그 낌새를 알아채고 제단화의 유출을 막았다.

프라리 성당에는 종교화 분야에서 티치아노가 천재성을 유감없이 과시한 또 하나의 작품
이 소장되어 있다. 산타 마리아 글로리오사 데이 프라리 성당의 좌측 통로에서 앞쪽에 위치한
제단을 장식하고 있는 〈성모와 성자들과 페사로 가족〉 47쪽이다. 베네치아의 귀족으로, 그림 속에
그려진 파포스(키프로스)의 주교이던 야코포 다 페사로와 그의 형제들이 1518년에 성당에 기증
한 그림이다. 젊은 터키인 포로 한 명과 젊은 무어인 한 명이 그려진 것으로 판단하건데 야코포
다 페사로가 1502년 스타 마우라(현재 레브카스) 섬에서 교황 선단의 지휘관으로 투르크족에 맞
서 승리한 전투(일부에서는 의문을 제기했다)를 기념하려고 그린 그림이었다. 또한 새로운 십자
군 원정의 지지를 끌어내기 위한 의도로도 그려졌다. 이런 야심찬 계획에 적합하다고 여겨지는
화가는 티치아노 밖에 없었다. 그는 1년 후 작업을 시작해서 1526년 마지막으로 잔금을 받았다.

베드로 성자, 프란체스코 성자, 안토니오 성자가 성모 마리아가 앉아 있는 옥좌로 올라가
는 계단 위에 서 있다. 티치아노는 경배의 대상인 성모와 아기 예수를 구도의 한가운데에 정면
으로 놓지 않았다. 이런 배치는 제단화에서 혁명적 변화였고, 그림 속에서 하나의 장면이 대각
선 방향으로 흘러가게 하는 이런 변화는 훗날 바로크 미술에서는 당연하게 받아들여졌다.

1528년, 티치아노는 산티 조반니 에 파올로 성당의 순교자 성 베드로 형제를 위한 제단을
그리기 시작했다. 티치아노가 연상인 동료 화가 팔마 일 베키오와 경쟁자 포르데노네에게 승리
를 거둔 후였다. 1530년 4월에 이 제단화가 공개되었다. 돌체는 이 그림이 〈성모의 승천〉과 더
불어 베네치아에서 '새로운 회화'의 시작을 알리는 작품이라는 찬사를 보냈다. 바사리까지도 감
탄해마지 않았다. 이처럼 기념비적인 인물들을 세밀하면서도 작게, 또 상황과 사건을 감동적으
로 대비시켜 강조한 그림은 예전에 없었다. 베네치아 회화 중에서 사람들의 입에 가장 많이 오
르내리던 이 그림은 1867년에 화재로 소실되고 말았다.

〈성모의 승천〉은 한 시대의 획을 그은 이정표적 작품이었지만 1534 – 38년에 그린 〈페사로
제단화〉, 〈순교자 성 베드로〉, 〈성모의 봉헌〉 오른쪽은 다소 평범한 작품이었다. 이 작품들의 경우
작업 환경 때문에 극단적인 풍경 구조를 택해야 했고 인물들도 상대적으로 작게 묘사할 수밖
에 없어 다른 형태로는 완성하기 어려웠던 것으로 여겨진다. 그러나 티치아노에게 이 작품들
을 주문했던 스쿠올라 그란데 델라 카리타의 후원자들은 이런 결과를 탐탁치 않게 생각한 듯
하다. 그때문인지 그들은 옆 벽을 장식할 그림을 의뢰할 때는 티치아노의 숙적인 포르데노네
와 협상했다.

적어도 1513년까지, 티치아노는 아들 오라치오와 조카 세사레를 비롯해서 10명의 조수를
데리고 작업실을 운영했다. 티치아노는 1567년 12월 펠리페 2세에게 보낸 편지에서 '저의 아주

46쪽
〈성모의 승천〉, 1516 –18년

47쪽
〈성모와 성자들과 페사로 가족〉, 1519 –26년

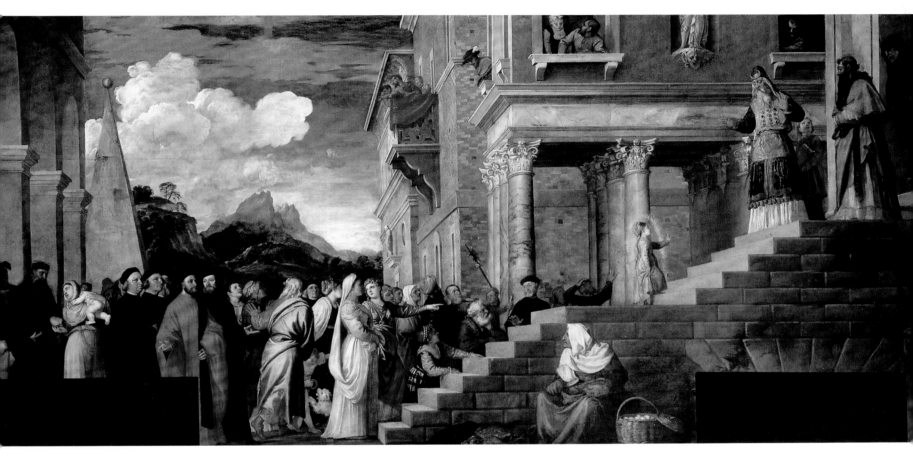

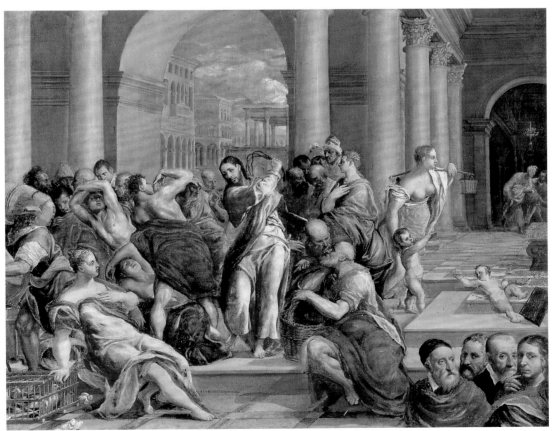

위
〈성모의 봉헌〉, 1534 – 38년

이 기념비적 작품은 티치아노의
주요 작품에서 원래 장소에 그대로 남아 있는
극소수 작품 중 하나다. 그러나 시간이
흐르면서 상당한 변화를 겪었다.

오른쪽
엘 그레코, **〈성전을 정화하는 예수〉**,
1570 – 75년, 패널에 유채, 118×150cm,
미네아폴리스 미술관, 미네아폴리스

엘 그레코는 티치아노의 제자였다.
현재 미네아폴리스 미술관에 전시된 그의
〈성전을 정화하는 예수〉는 네 명의 초상을 성경
이야기와 관련시켜 오른쪽 아래 구석에 그려
넣었다. 엘 그레코의 자화상과 스승의 초상이
넷 중에 포함된 것으로 여겨진다.
이 그림은 같은 주제로 야코포 바사노가
직전에 그린 그림과 관련이 있는 듯하다.
바사노는 환전상 중에 티치아노를 그려넣어
돈을 좋아한다고 알려진 티치아노를
은근히 조롱했다.

〈**믿음의 승리**〉, 1511년경

뛰어난 젊은 제자 한 명' 을 언급했다. 그는 십중팔구 엘 그레코⁴⁹쪽였을 것이라 추정된다. 그 후
이 제자는 로마의 알레산드로 파르네세 추기경에게 위대한 베네치아 화가 티치아노의 제자로
소개되었다. 또한 유명한 목판화가 우고 다 카르피를 포함해서 목판화가들도 티치아노의 작업
실을 자주 드나들었다.

　　베네치아는 세계에서 가장 중요한 인쇄 중심지 중 하나였다. 이탈리아의 화가들 중에서 목
판화에 진지한 관심을 기울인 첫 세대 중 한 명인 티치아노는 뒤러로부터 많은 영향을 받아서
목판화라는 예술 형식을 새롭고 대담한 방향으로 전환시켰다. 특히 티치아노의 풍경 목판화는
대중적 인기를 누렸고, 16세기와 17세기 볼로냐 풍경화가들에게는 본받아야 할 표본이었다. 루
벤스와 반 데이크가 티치아노의 목판화를 모방했으며, 목판화를 위한 티치아노의 데생은 렘브
란트의 판화에서 다시 나타난다.

　　지금은 베네치아 북쪽에 위치한 폰다멘타 누오베라고 불리는 비리 그란데 지구에 있었던
티치아노의 집과 작업실은 한 마디로 예술가들의 사교장이었다. 피렌체의 학자 프란체스코 프
리시아네세가 쓴 편지는 1540년 8월 티치아노의 집에서 열린 만찬을 언급하고 있다. 그 편지에
서 그는 아름다운 정원과 북부의 석호(潟湖) 주변에서 노를 젓는 곤돌라의 모습, 그리고 무라노
섬의 경치를 묘사했다. 아름다운 곳에 자리 잡았으나 결코 봉건영주의 저택은 아니었던 집에서
티치아노는 많은 편지를 썼지만 그의 그림에 대한 언급은 거의 하지 않았다. 그렇다고 티치아노
가 회화 이론에 관심이 없었다는 뜻은 결코 아니다.

　　프리시아네세의 편지에는 아카데미아 펠레그리나의 회원들이 만찬에 참석했다는 언급이
있다. 아카데미아 펠레그리나는 인문학 지식인들의 모임이었다. 티치아노의 예술을 누구보다도
열렬하게 칭찬했던 로도비코 돌체를 비롯해서 티치아노의 친구였던 야코포와 프란체스코 산소
비노 등이 그 모임의 회원이었다.

　　베네치아 건축사에서 일어났던 한 사건이 티치아노의 박식함을 가장 확실하게 증명해 주
는 듯하다. 1534년 8월 15일 안드레아 그리티 총독이 주춧돌을 놓으면서 성 프란체스코 델라 비

그나 성당의 공사가 시작되었다. 이 성당의 설계 단계에서 성직자 프란체스코 조르지가 비례에 관련한 조사서를 작성해 총독에게 제출했다. 조르지는 수의 조화에 관한 피타고라스와 플라톤의 학설에 기초해 설계도를 작성했다. 1년 후, 세 명의 위원이 이 설계도를 심사하게 되었다. 세 명의 심사위원은 당시 최고의 인문주의자로 손꼽히던 포르투니오 스피라, 거물급 건축가 세바스티아노 세를리오, 그리고 티치아노였다.

티치아노는 색의 마술사였고 빛의 거장이었으며 화려한 감각주의자였다. 그런데 미술사학자 에르빈 파노프스키는 수십 년 전에 티치아노를 심도 깊은 사색가이면서 신플라톤주의 철학자라는 정반대 이미지로 탈바꿈시켰다. 이 같은 견해를 제시하면서 파노프스키가 언급한 가장 중요한 작품 중 하나가 〈천상과 세속의 사랑〉[52, 53쪽]이었다. 물론 이 그림은 티치아노의 작품 중에서도 가장 아름답고 균형잡힌 걸작이다. 파노프스키에 따르면, 벌거벗은 여인은 '베네레 셀레스테(Venere Celeste, 천상의 미)'를 뜻하며 오직 머리로만 이해할 수 있는 우주의 원리와 같은 영원한 아름다움을 구체적으로 표현한 것이다. 반면에 옷을 입은 여인은 '베네레 볼가레(Venere Volgare, 세속의 미)'로, 눈에 보이는 실체의 이미지, 즉 지상의 아름다움을 나타낸다. 또 지상과 천상의 두 비너스 사이에 그려진 연못의 물을 휘젓는 아모르(큐피드)는 신플라톤주의적 개념의 사랑, 즉 우주 '혼합(mixing)'의 원리를 상징한다. 요즘의 미술사학자들이 신플라톤주의 원리를 적용한 이런 해석에 의문을 제기하기는 하지만, 무엇보다 결혼을 축하하는 그림으로 해석되는 이 아름다운 그림에 담긴 지적인 깊이까지 훼손되는 것은 아니다.

〈천상과 세속의 사랑〉은 니콜로 아우렐리오와 라우라 바가로티의 결혼을 기념하기 위해 그려졌다. 논쟁의 여지는 있지만 이런 결론은 분수반(噴水盤)의 형태를 띤 석관에 새겨진 신랑의 방패에서 추론해 낸 것이다. 신랑 니콜로는 베네치아 '10인 위원회(Council of Ten)'의 서기였다. 그러나 신부 라우라는 베네치아 공화국에 반란을 일으켜 친척들이 처형까지 당한 파도바 가문 출신이었다. 따라서 이 결혼은 앞으로도 골칫거리가 아닐 수 없었다. 그때문에 '시뇨리아(베네치아의 경우는 최고행정기관을 뜻한다 – 옮긴이)'가 이 결혼을 막으려고 나섰다. '세속의 사랑'을 뜻하는 하얀 드레스는 베네치아 당국이 압수했다가 1514년 결혼식 직전에 돌려준 라우라의 결혼 예복을 가리키는 것으로 해석된다. 티치아노가 이 사건을 염두에 두고 이 그림을 그렸다는 사실은 복원 작업에서 밝혀졌다. 그는 처음에 드레스를 붉은색으로 그렸지만 나중에 흰색으로 덧칠했던 것이다. 이러한 역사적 서술이 맞다면, 티치아노는 처음부터 위기에 빠진 신랑과 신부의 관계를 숭고한 사랑으로 승화시켜 그들을 지켜 주려 했던 것으로 여겨진다.

1523년 파올로 조비오는 "베네치아 화가 티치아노의 그림에는 깊은 의미가 담겨 있어 보통 사람은 이해하기 힘들고 예술가만이 이해할 수 있다"라고 말했다. 특히 티치아노가 '파라고네(paragone)'를 담아낸 그림은 '지적 예술'이란 냄새가 물씬 풍긴다.

'파라고네'는 회화, 조각, 시, 음악 간의 경쟁을 일컫는 데 사용되는 용어이다. 피렌체의 역사가 베네데토 바르키[54쪽]는 1536년부터 1540년까지 베네치아에서 망명생활을 하면서 프리시아네세와 친구가 되었고, 티치아노와도 친구가 되었을 가능성이 무척 높다. 바르키는 오랜 논란거리이던 '파라고네'라는 개념을 이탈리아 문학에서 확고한 한 요소로 정착시키기도 했다. 조각가는 관람자를 현혹시키는 회화의 힘을 단순히 눈속임이라 비난한 반면에 화가는 그런 눈속임이야말로 회화의 강점이라고 주장했다.

티치아노가 그림을 통해서 '파라고네' 논쟁에 대한 입장을 표명했다는 사실은 1510년경에 완성한 초상화 〈라 시아보나〉[55쪽]에서 명백하게 드러난다. 모델의 정면 초상화에 돋을새김한 측면 초상이 있는 대리석 난간을 눈속임으로 그려넣어서, 티치아노는 이 초상화를 파라고네에 대

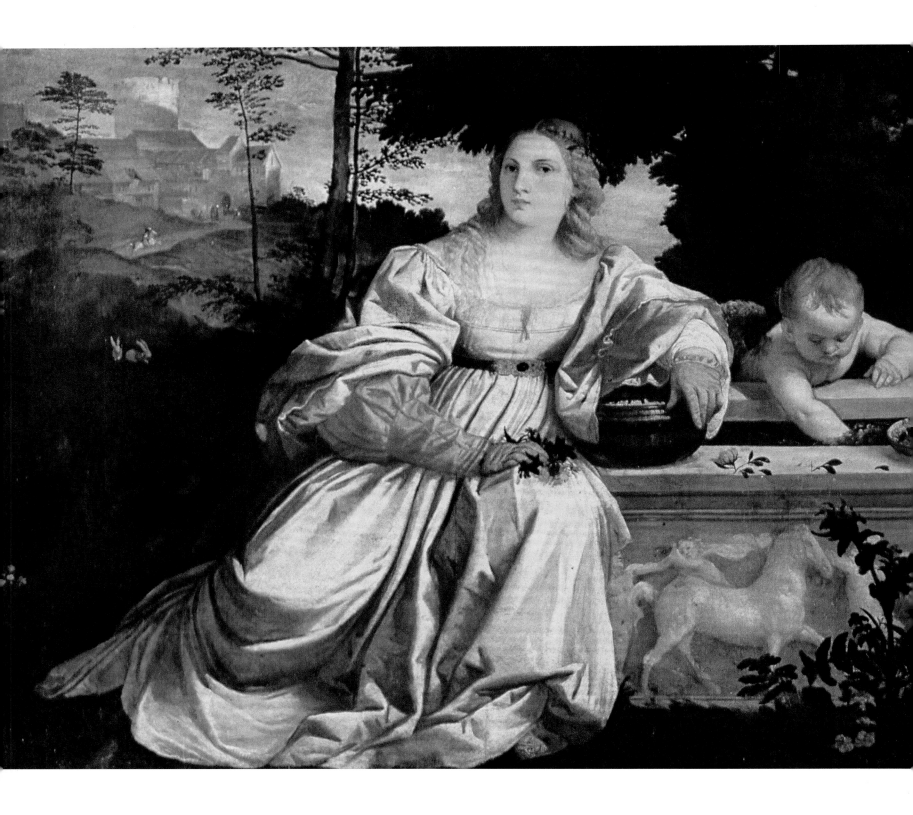

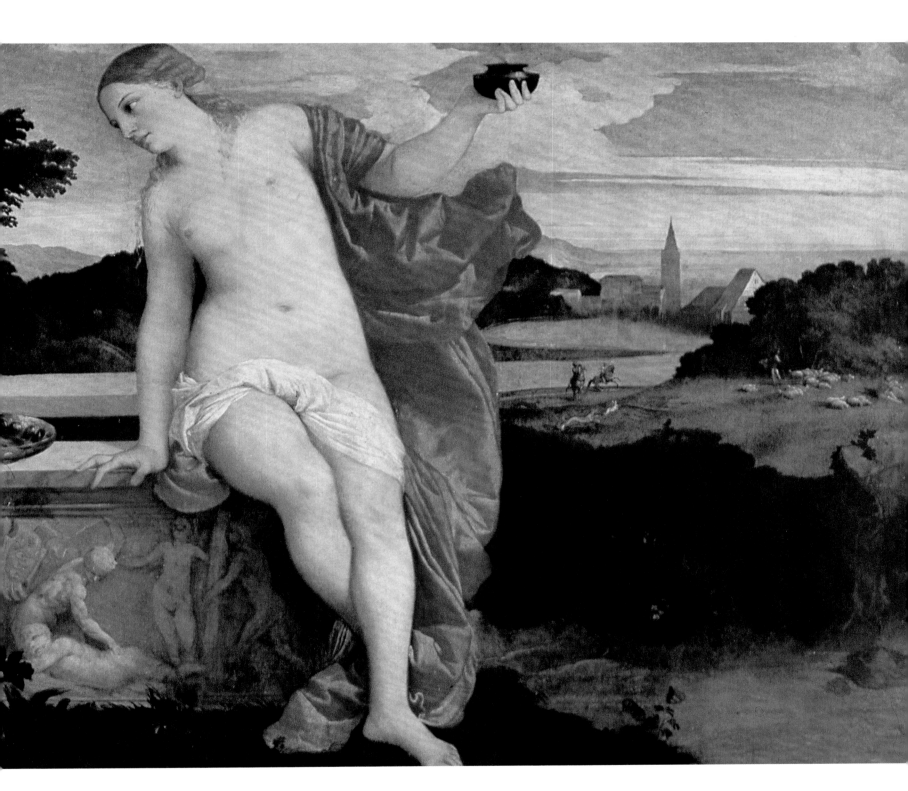

〈천상과 세속의 사랑〉, 1515/16년 티치아노의 최고 걸작 중 하나로 널리 인정받는
이 그림은 정치적 파장을 일으킨 결혼을 기록할 의도로
그려진 것으로 여겨진다. 신부는 베네치아 정부에 저항하는
반란에 가담한 파도바 가문 출신이었다. '세속의 사랑'을
뜻하는 하얀 옷─처음에는 붉은색으로 칠해졌지만
나중에 흰색으로 덧칠─은 베네치아 당국이 압수했지만
1514년 결혼식 직전에 대평의회 관리를 통해 신부에게 되돌려
준 라우라 바가로티의 신부복을 가리키는 것으로 추정된다.

〈베네데토 바르키의 초상〉, 1540 - 43년

이 위엄있는 초상화의 주인공은 당시에 손꼽히는
학자이자 예술 전문가였다. 그는 메디치 가문이 권력을
되찾으면서 촉발된 정치적 갈등을 피해 고향인 피렌체를
떠나 15년 간 망명생활을 했고, 베네치아에서도 몇 년을
지냈다. 티치아노는 친구를 조용하고 세련되었으며
자신감에 넘치는 귀족적 분위기를 띤 인물로 그려냈다.
또한 바르키의 깊은 사색에 잠긴 듯한 표정에서는
위대한 지식인이란 면모가 읽혀진다.

〈라 시아보나〉, 1510년경

이 초기 초상화에서 여인의 얼굴 특징이 대리석 난간의
부조 흉상에서도 고스란히 찾아진다. 이 여인이
누구인지는 확실하지 않다. 이 초상화를 통해서
티치아노가 회화와 조각 사이의 오랜 경쟁 관계를
가리키는 '파라고네' 라는 개념을 완전히 이해하고
있었다고 짐작할 수 있다.
티치아노는 화가도 인물을 동시에 여러 각도에서
표현할 수 있으며, 조각가와 달리 색과 질감까지
마법처럼 똑같이 나타낼 수 있다는 사실을 입증했다.
티치아노는 조각가들이 사용하는 재료인 돌을
선택해서 그 표면의 도톨도톨한 질감이나 무늬를
완벽하게 재현해냈다.

한 주장으로 확대시켰다. 이 초상화를 통해서 티치아노는 회화가 조각처럼 3차원으로 한 인물을
여러 시각에서 동시에 표현할 수 있다고 주장하고 있는 듯하다. 게다가 이 초상화의 색들은 대
리석의 무늬까지 완벽하게 재현해내며 입체감까지 자아낸다.

파라고네 논쟁 이외에 티치아노는 미술의 새로운 경향이 등장할 때마다 그와 관련된 지적
인 논쟁에도 어김없이 참여했다. 길드의 규제가 사실상 힘을 발휘하지 못하게 되자 화가들은 다
른 규범을 추구하기 시작했다. 1548년 파올로 피노가 제시한 규범에 따르면 모든 화가는 단정하
게 옷을 갖추어 입고 향수를 뿌려야 하며, 열심히 공부하고 사업적 거래에서 점잖게 행동해야
하며, 문란한 성관계를 멀리해야 했다. 그러나 경쟁자가 자신의 영역을 침범하면 결투, 즉 경쟁
을 신청해야만 한다고 피노는 주장했다. 피노는 대표적인 예로 〈순교자 성 베드로〉의 의뢰에서
팔마 일 베키오에게 거둔 티치아노의 승리를 거론했다. 티치아노의 결투는 조르조네와 옛 스승
벨리니와의 경쟁을 필두로 꾸준히 계속되었다. 티치아노는 자신감에 넘치고 그의 입장을 귀족

〈세바스티아노 성자와 성모자를 위한 여섯 습작〉,
1520년경

티치아노의 작품 세계에서 하나의 기념비적
그림(57쪽)을 위한 두 점의 습작-베를린에 소장된
습작과, 프랑크푸르트 시립미술관에 소장된 펜과 잉크로
그린 데생-이 남아 있는 경우는 극히 드물다. 두
습작에서 티치아노의 뛰어난 데생 실력을 확인할 수
있다.

들에게 설득력있게 설명하는 능력까지 겸비하고 있어, 공식화가 직책을 두고 벨리니에게 정중
하게 도전할 수 있었다. 게다가 1516년 벨리니가 사망한 후에는 그의 〈신들의 향연〉[61쪽]을 본인
의 작품인 양 개작해서, 페라라에서 그린 바쿠스 신화를 주제로 한 세 점의 연작에 그 그림을 포
함시키기도 했다.

1522년 티치아노는 폴립티크(polyptych, 여러 폭으로 된 제단화-옮긴이)를 완성했다. 가
운데 패널에는 예수의 부활 장면을, 왼쪽 패널 아래에 나자리우스 성자와 첼수스 성자 및 후원
자의 모습을 담았고, 오른쪽 패널 아래에서는 세바스티아노 성자를, 그 배경에는 로쿠스 성자
를, 그리고 그들 위로는 오른쪽과 왼쪽에 수태고지 천사와 성모 마리아를 그렸다. 이 제단화는
브레시아에 있는 산티 나차로 에 첼소 성당의 높은 제단을 아름답게 꾸며주었다[오른쪽].

이 제단화에서 가장 유명한 인물은 세바스티아노 성자로, 티치아노의 서명도 그 주변에 있
다. 티치아노 자신의 말에 따르면 이 제단화는 그때까지의 작품 중 가장 훌륭한 그림이었다. 페
라라 공작은 이 제단화를 손에 넣기 위해 온갖 노력을 기울였지만 꿈을 이루지 못했다. 그러나
티치아노가 직접 그린 복제본은 받을 수 있었다. 세바스티아노 성자의 예술적 성과는 비틀린 몸

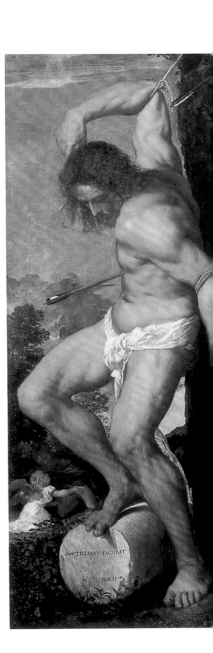

〈브레시아의 소생〉, 1522년 완성

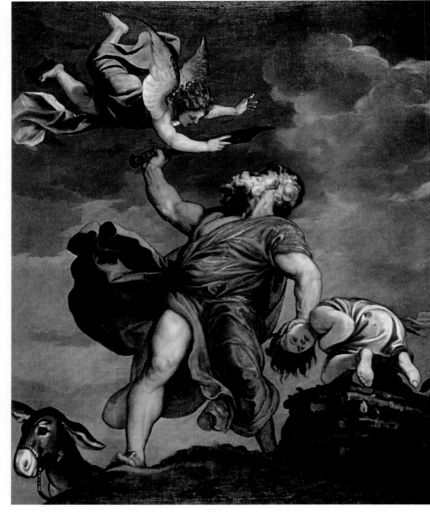

〈카인과 아벨〉, 1544년

1540년대에 티치아노는 산토 스피리토 성당에서
천장화를 그리면서, 미켈란젤로의 열렬한 숭배자이던
포르데노네를 향한 '두려움'과도 싸워야 했다.
훗날, 이 천장화의 대부분은 산타 마리아 델라 살루테
성당으로 옮겨졌다. 회화 양식에서는 바사리, 줄리오
로마노, 코레조, 미켈란젤로의 영향이 물씬 풍기는
천장화이다. 포르데노네의 과장되고 격렬하게 비틀어진
신체 표현에 자극을 받아서인지, 이 천장화는
티치아노의 작품 세계에서 '매너리스트 시기'로
분류되는 특징을 보여준다. 파격적인 구도는
그림의 주제인 카인과 아벨의 섬뜩한 이야기와
완벽한 조화를 이룬다.

위 오른쪽
〈이삭의 희생〉, 1544년

에 있다. 이는 미켈란젤로의 〈노예들〉에서 표현된 여러 인물과 〈라오콘〉에서 중앙에 위치한 인
물을 재해석한 것이라 할 수 있다. 여기에서 우리는 이미 확고한 입지를 굳힌 티치아노가 세계
적으로 유명한 조각품 및 전성기 르네상스 시대에 만능의 재주를 과시한 미켈란젤로와 경쟁하
고 있었다는 사실을 확인할 수 있다.

　　모든 면에서, 티치아노에게 가장 위협적인 경쟁자는 포르데노네였다. 티치아노가 그를 처
음 만난 것은 1520년이었거나 그 이전이었다. 당시 티치아노는 트레비소 대성당의 말키오스트
로 예배당에 〈수태고지〉136쪽를 그렸고, 포르데노네는 같은 성당에서 벽과 둥근 천장에 프레스코
화를 그렸다. 포르데노네가 그린 하느님의 형상은 성당의 둥근 천장을 뚫고 나갈 듯한 역동성을
보여주었다. 베네치아 회화에서 전에는 볼 수 없었던 힘찬 역동성으로 티치아노의 〈수태고지〉
를 조롱하는 듯했다. 달리 말하면, 포르데노네는 복합적인 원근법과 과감한 단축법에 초점을 맞
춘 '파라고네'를 시작했다. 물론 원근법이나 단축법도 미켈란젤로의 걸작에서 빌려온 무기들이
었다. 그때문에, 포르데노네가 세상을 떠난 후에도 티치아노는 산토 스피리토 수도원 천장화위,
오른쪽에서 그를 뛰어 넘는 기량을 보이려고 애썼다. 그 결과로 이 천장화에서 인물들의 움직임은
거의 곡예에 가까울 정도이다.

〈다윗과 골리앗〉, 1544년 완성

노블리스 오블리제

"회화계 최고의 거장, 티치아노가 초상화를 그리지 않은 귀족과 군주,
상류계급의 여인은 찾아보기 어려웠다."

— 조르조 바사리, 1568년 티치아노의 초상화를 평가하며

티치아노가 오랫동안 화가로 활동하면서 그린 그림의 수는 대략 400~600점으로 추정되어 그 편차가 무척 큰 편이다. 똑같은 구도에서 조금씩 변화를 주어 그린 그림들, 특히 귀족 후원자들의 요청을 받아 그린 나체화처럼 귀족이나 군주 개인의 소장품으로 그린 그림들이 많아 정확한 수를 파악하기가 어렵다. 예컨대 티치아노의 〈비너스와 아도니스〉[97쪽]는 큰 호응을 받아 그림과 에칭으로 30점이나 제작되었다. 또한 일부 기독교적 주제를 찾는 후원자들도 적지 않아, 〈마리아 막달레나〉를 주제로 약간은 선정적인 초상화를 다양한 형태로 그렸다[100, 101쪽]. 이런 그림들까지 고려하면 티치아노의 전체 작품은 600점을 훌쩍 넘는다. 달리 말하면, 티치아노는 연평균 80여 점의 그림을 그렸고, 그의 고객 분포가 베네치아에 국한되지 않았다는 뜻이다.

1516년 알폰소 데스테를 시작으로 북이탈리아의 궁전에서, 그 후에는 유럽 전역에서 티치아노의 그림을 탐내는 후원자들이 늘어났다. 피렌체의 메디치 가문만이 티치아노에 관심을 보이지 않았다. 1516년 1월 31일부터 3월 22일까지 티치아노는 페라라에 체류하면서, 공작 궁내에 있는 알폰소 데스테의 '스투디올로(studiolo, 외교적인 공간으로 활용되던 일종의 서재 – 옮긴이)'를 장식할 일련의 신화들을 공작과 논의했다. 그 방이나 그 장식을 지금 재현하기란 불가능하지만, 티치아노의 새 그림은 조반니 벨리니의 〈신들의 향연〉과 조화를 이뤄야 했다. 달리 말하면, 과거의 한 시대를 떠올려 주는 특정한 내용을 함축하면서 술에 취한 호색한 신들과 청초한 요정들을 적절히 배열해서 그림이 도덕적 교훈을 담고 있어야 했다. 한참의 시간이 지난 후, 즉 1529년 티치아노는 공작의 요청으로 벨리니의 그림에서 향락에 젖은 여자들의 가슴을 드러내고, 넵투누스를 키벨레의 무릎에 손을 얹은 모습으로 바꿨으며, 그 밖에도 여러 상징적

〈개를 데리고 있는 페데리코 곤차가의 초상〉, 1529년,
(일부, 전체 그림은 137쪽 수록)

이 초상화는 캔버스가 아니라 목판에 그려졌다. 애완견은 전통적으로 부부 간의 정절을 상징하는 동물이었다. 페데리코는 바람둥이라는 세간의 소문을 불식시키려고 애완견을 일부러 그려넣어, 미래의 아내에게 그럴듯한 초상화를 선물할 수 있기를 바랐다. 이사벨라 보세티를 향한 그의 열정은 널리 알려져 있었다.

조반니 벨리니와 티치아노, 〈신들의 향연〉, 1514/29년

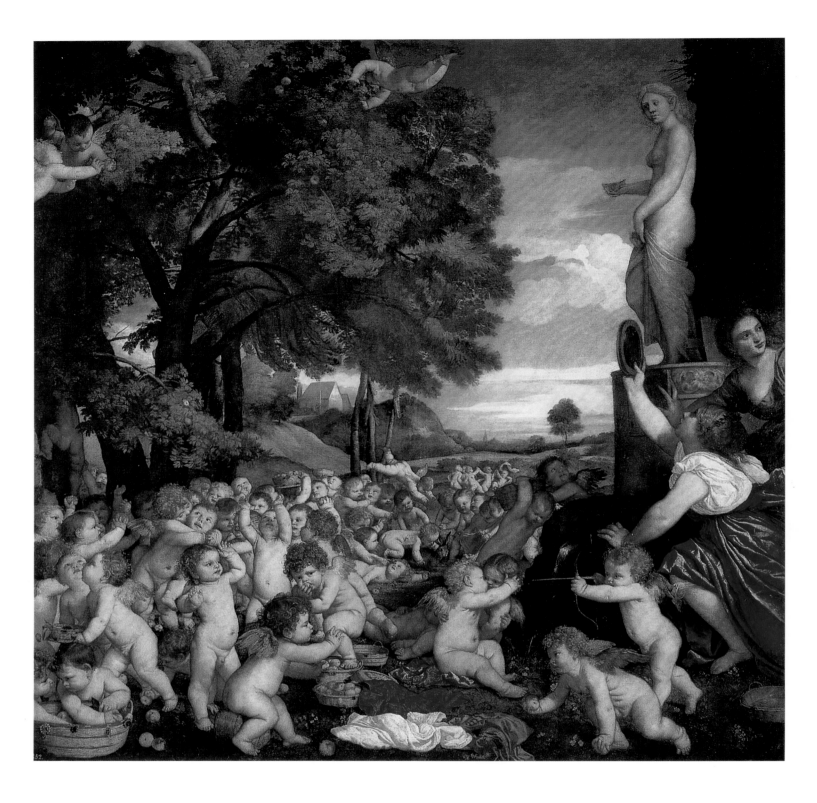

〈비너스를 위한 봉헌〉, 1519년

1518년 봄, 알폰소 데스테는 티치아노에게
〈비너스를 위한 봉헌〉을 그려달라고 의뢰했고,
이 그림은 1년 후에 완성되었다. 티치아노가
1518년 4월 1일에 보낸 편지에 따르면, 알폰소는
그에게 물질적 지원을 아끼지 않았을 뿐 아니라
그림에 담길 내용에 대해서도 정확히 주문했다.
베네치아에 파견된 페라라 궁전의 외교관,
야코포 테발디가 알폰소에게 보낸 편지에서도
티치아노가 이 그림에 관련된 밑그림을 받은 것이
확인된다. 이 밑그림은 원래 이 그림을 그리기로
예정되었지만 그 이후에 사망한 티치아노의 동료 화가,
프라 바르톨로메오의 것으로 여겨진다.
티치아노는 그 밑그림에서 여러 부분을
그대로 받아들였다.

표현을 덧붙여서 벨리니의 원래 그림에 풍취를 더했다. 그러나 무엇보다 눈에 띄는 변화는 풍경
이 극적으로 바뀌었다는 점이다. 안타깝게도 티치아노가 옛 스승이자 경쟁자이던 벨리니의 그
림을 뜯어 고치면서 어떤 느낌이었는지 알려줄 만한 개인적인 기록이 전혀 남아 있지 않다. 손
이 떨렸을까? 아니면 은근한 승리감을 느꼈을까? 그 후의 자화상에서도, 티치아노는 후세가 그
의 심리를 해석해볼 만한 어떤 흔적도 남기지 않았다. 그러나 그는 진취적인 그의 의뢰인을 위
해서 벨리니의 구도를 바꿔버리는 새로운 생각을 구체적으로 표현하면서 그의 예술적 천재성을
모두에게 보여주었다.

벨리니의 그림을 고쳐 그리면서 티치아노는 그 그림을 자신의 구도와 독창적 생각에 더 쉽
게 어울리는 그림으로 바꿔갈 수 있었다. 1518년 봄, 티치아노는 〈비너스를 위한 봉헌〉을 그리
기 시작했다. 알폰소 데스테의 세세한 주문에 따른 것이기는 했지만 이 그림으로 티치아노는 고
대 신화의 세계에 첫 발을 내딛었다. 알폰소는 처음에는 이 계획을 라파엘로에게 맡길 생각이었

〈바쿠스와 아리아드네〉, 1520 – 23년경

지만 그가 1520년에 세상을 떠나자, 〈바쿠스와 아리아드네〉63쪽를 고전시대 개선식의 전통에 맞춰 그리려는 작업을 티치아노에게 맡겼다. 따라서 주인공 바쿠스의 구도적 위치가 고전시대에 제작된 오레스테스 석관을 그대로 따르고 있어 약간은 만족스럽지 못하다.

티치아노는 그 직후에 〈안드로스 섬의 주민들(바쿠스제)〉오른쪽을 그렸다. 여기에서는 그리스의 안드로스 섬주민들이 그들의 땅을 비옥하게 해주고 포도나무에 포도송이가 주렁주렁 매달리게 해주던 바쿠스를 기다리면서 술에 취한 모습으로 그려졌다. 벨리니의 원화에서는 포도주와 성욕이 미덕의 적으로 묘사되었지만 티치아노는 이 둘을 미화시켰다. 실제로 그림의 앞에 그려진 프랑스 악보에는 "술을 한번 맛보고 다시 마시지 않는 사람은 술의 즐거움이 무엇인지 모른다"라고 씌어 있고, 페라라 궁에서 프랑스 음악은 진취적인 음악으로 알려져 있었다. 게다가 벨리니는 선잠에 빠진 요정의 순결이 위험에 빠진 듯이 묘사하고 있지만 티치아노는 바쿠스의 여사제를 완전히 벗겨 놓았고 술에 취해 잠든 것처럼 그렸다. 티치아노의 그림에서, 자연과 밀착된 삶은 도덕적 판단거리가 아니라 오히려 인간의 정열이 황금시대를 맞아 완전히 표현되던 디오니소스적 문화의 부분으로 권장해야 할 것처럼 그려졌다.

알폰소 데스테의 조카로 티치아노의 후원자가 되었던 만토바의 후작은 이처럼 생동감 넘치고 성적 흥분을 자극하는 신화들에 정통했던 것으로 여겨진다. 두 사람의 첫 만남은 1522년 12월 26일의 편지에서 확인된다. 이 편지에서, 페데리코는 베네치아에 파견한 외교관 말라테스타에게 만토바에서 곧 있을 축제에 티치아노를 초대하라는 지시를 내렸다. 그러나 티치아노는 당시 페라라 궁전에 얽매여 있어 그 초대에 응할 수 없었다. 하지만 티치아노는 1529년 신화 연작을 마무리 짓자, 곧바로 페데리코를 위해 일하기 시작했다. 인색한 알폰소에 비해 페데리코는 훨씬 너그러운 편이었다. 페데리코의 후원을 받으며 티치아노는 이때 16세기 이탈리아 최고의 초상화 중 하나로 평가받는 〈개를 데리고 있는 페데리코 곤차가의 초상〉60쪽을 그려냈다. 그 후에도 티치아노는 페데리코의 누이인 엘레오노라 곤차가의 초상93쪽과 그녀의 남편 프란체스코 마리아 델라 로베레의 초상139쪽, 그리고 페데리코의 어머니 이사벨라 데스테를 모델로 두 점 이상의 초상화142쪽를 그렸다. 티치아노는 만토바 궁전의 식구를 위해서만 30점 이상의 초상화를 그렸다.

티치아노는 1536년부터 만토바의 공작궁에서, 라파엘로의 제자 줄리오 로마노가 그린 밑

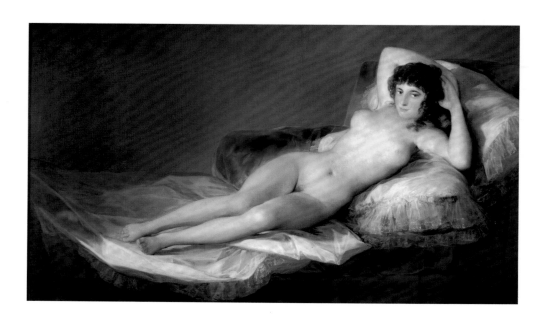

프란시스코 데 고야, 〈옷을 벗은 마하〉,
1798 – 1805년경, 캔버스에 유채, 95×190cm,
프라도 미술관, 마드리드

〈안드로스 섬의 주민들(바쿠스제)〉, 1523년

일폰소 데스테와 그의 누이 이사벨라 데스테는
1523년에 티치아노를 방문했을 가능성이 크다.
페라라에 전염병이 돌자 일폰소는 베네치아로 피신했고,
그곳에 체류하는 동안, 일폰소는 그해 2월에 설화석고로
장식한 방을 위해 주문했던 이 그림의 진행 상황을
확인하고 싶어했을 것이다. 고야는 그림의 오른쪽
아래에 있는 관능적인 나부의 모습에서 영감을 얻어
〈옷을 벗은 마하〉를 그렸다.

65

〈**작센의 요한 프리드리히**〉, 1550/51년

카를 5세는 1547년 신교도와의 전쟁에서 승리한
기념으로 티치아노에게 자신과 측근들의
초상화만이 아니라 주적(主敵)이던 작센의 선제후
요한 프리드리히의 초상화까지 의뢰했다.
당시 초상화가로 최고의 솜씨를 보이던 티치아노는
패배한 신교도 지도자의 땅딸막한 몸집과 불신으로
가득한 권위를 포착해서, 주인공의 솔직하고
당당한 풍채로 화면을 가득 채웠다.

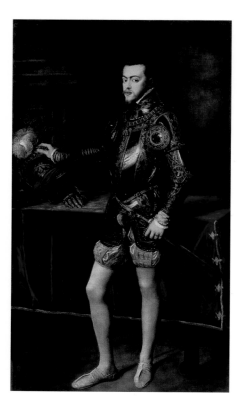

〈**펠리페 2세**〉, 1550/51년

그림을 바탕으로 카메리노 데체사레를 위해 그림을 그리기 시작했다. 그러나 안타깝게도, 이
원대한 프로젝트의 결실로 이루어낸 그림들이 지금은 복제화와 데생과 판화로만 전해진다. 이
는 고대 로마 황제들의 초상화 11점을 그려낸 대단한 작업이었다. 1540년대 초에 완성된 로마
황제들의 초상화는 그 후 오랫동안 초상화 기법에 영향을 미쳤다. 이 초상화들은 1628년에 영
국의 찰스 1세에게 팔렸고, 안토니 반 데이크가 런던에서 이 초상화들을 복원시켰다. 그러나
1652년 이 초상화들은 마드리드로 넘어갔고, 1734년 알카사르를 덮친 대화재 때 함께 소실되고
말았다.

페데리코 곤차가는 티치아노를 황제 카를 5세에게 소개했다. 티치아노와 카를 5세는 서로
를 존중하며, 그들의 관계를 우정이라 말할 수 있는 수준까지 발전시켰다. 따라서 그들의 관계
는 미술사에서 후원자와 화가 간에 기대할 수 있는 가장 바람직한 관계였다. 1529년 10월 10일,
페데리코는 티치아노를 만토바로 급히 불러들여 카를 5세의 초상화를 그리게 했다.

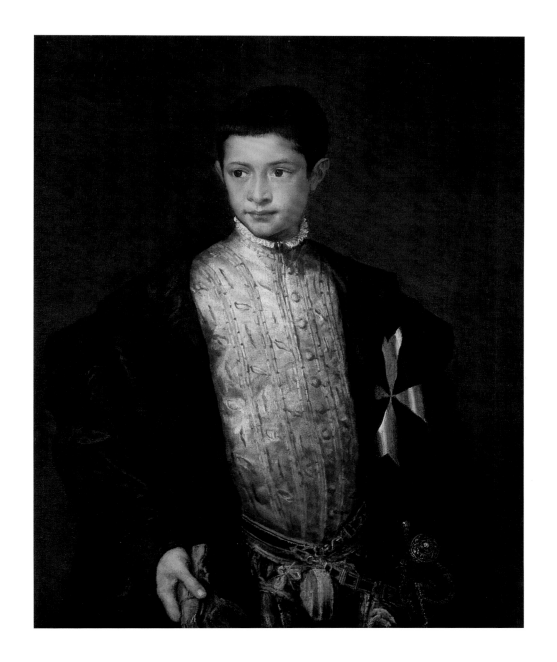

《라누치오 파르네세의 초상》, 1541/42년

파르네세 가문은 부자와 권력자가 앞다투어
찾는 세계적인 명성을 지닌 화가에게 초상화를
부탁하고 싶어했다. 티치아노는 교황 바오로 3세의
손자로, 당시 12세에 불과하던 라누치오 파르네세의
초상화를 그려달라는 의뢰를 받았다.

　　1533년 1월 중순, 티치아노는 카를 5세의 첫 초상화를 완성했다. 하지만 이 초상화는 현재
전해지지 않는다. 여하튼 이 초상화를 그린 대가로 티치아노는 500두카트란 거금을 받았다.
1533년 5월 10일, 카를 5세는 티치아노에게 라테란 궁의 백작, 황실 회의실 백작으로 임명하며,
팔라틴 백작(자기 영토 안에서 왕권의 일부를 행사하는 것이 허락된 백작 – 옮긴이)이란 작위까
지 내렸다. 그때부터 티치아노의 자녀들은 황제의 영토 안에서 4대 동안 온갖 권리와 특혜를 누
리는 귀족이 되었다. 이런 명예 이외에 티치아노는 황금박차 기사로 임명되기도 했다.

　　황금기와 같은 10년을 그렇게 보낸 후, 1547년 티치아노는 아우크스부르크의 제국의회로
부터 부름을 받았다. 카를 5세가 뮐베르크 전투에서 작센의 선제후[66쪽]에게 승리를 거둔 후에 소
집한 제국의회였다. 베네치아의 화가인 티치아노가 카를 황제와 지속적인 관계를 유지했다는
사실은 종교개혁가 필립 멜란히톤이 친구 카메라리우스에게 보낸 편지 한 통에서 확인된다. 카
를 5세는 '새로 태어난 아펠레스'라 칭하면서 고전시대에 가장 유명했던 화가와 대등한 위치에

티치아노를 놓았다. 황제가 1556년 왕위를 아들 펠리페 2세[66쪽 하단]에게 이양하고 티치아노의 후원을 부탁하면서 에스파냐 유스테에 있는 산 제로니모 수도원에 은거하기 전까지 그들은 여러 차례 더 만난 것으로 알려진다.

한편 로마의 파르네세 가문도 티치아노의 재능에 깊은 관심을 가졌다. 특히 알레산드로 추기경은 그 뛰어난 화가에게 가문의 초상화를 맡기고 싶어했다. 추기경은 어린 동생 라누치오 파르네세의 초상화를 티치아노에게 의뢰했다[67쪽]. 1542년 당시 12세였던 소년은 파도바까지 달려가서 티치아노의 작업실에 앉아야 했다. 바꿔 말하면, 티치아노가 고향에서 로마까지 멀리 여행하지 않고 그 소년을 그렸다는 뜻이다. 하지만 그 결실은 모두의 기대를 훨씬 뛰어넘는 걸작이었다.

그 직후, 교황 파르네세 바오로 3세는 티치아노에게는 '피옴바토레(황제 옥쇄 관리자)'라는 직위를 약속하고, 아들 폼포니오에게도 성직록이 보장된 성직을 내리겠다며 티치아노를 로마로 불러들였다. 티치아노는 그 관직을 정중히 거절했다. 그가 그 직위를 받아들이면 조르조네의 제자이며 그의 동료이기도 했던 세바스티아노 루치아니(세바스티아노 델 피옴보로 더 많아 알려진 화가)를 쫓아내는 꼴이었기 때문이다. 그래도 교황의 회유와 약속이 효과가 있었던 것일까? 1544년 9월, 베네치아의 교황 대리인 조반니 델라 카사는 "티치아노가 파르네세 가문 사람들의 초상화만이 아니라 그들의 고양이와 추기경들의 애첩까지 그리겠다는 의지를 밝혔다"는 보고서를 올렸다. 물론 성직록이 보장된 성직을 아들에게 보장해야 한다는 조건이 덧붙여졌다. 마침내 1545년 10월, 티치아노는 둘째 아들 오라치오를 데리고 로마로 향했다. 승리를 만끽하기에 조금도 부족하지 않은 여행길이었다. 로마에 도착한 티치아노는 벨베데레에서 지냈으며 당시 나폴리에서 귀향한 바사리가 안내 역할을 맡아 티치아노에게 '위대한 고대의 돌덩이'들을 보여주었다.

8개월 남짓한 시간에 티치아노는 몇 점의 종교화와 모델의 성격을 남다른 감수성으로 포착해 내며 서양미술사에 길이 남을 서너 점의 초상화를 그렸다. 그가 이 작업의 대가를 받았는지는 아직도 알 수 없다. 바사리는 《미술가 열전》의 초판에서 이런 사실을 완강히 부인했지만 두 번째 판에서는 거꾸로 티치아노가 두둑한 보상을 받았다고 주장하고 있기 때문이다. 어쨌든 바오로 3세가 1546년 3월에 카피톨리누스 언덕에서 성대한 연회를 열고 티치아노에게 로마 시민권을 수여하기는 했지만 물질적 보상이 없었던 것은 확실하다. 티치아노는 교황의 허락을 얻어, 1546년 6월 중순 대리석 조각을 가득 싣고 베네치아로 돌아가는 배에 올랐다.

장엄한 그림 〈영광〉[왼쪽]은 카를 5세의 의뢰를 받아 그린 그림이었다. 황제는 왕권을 이양하고 은거할 때 이 그림을 에스파냐로 가져갔고, 침실에서도 보이도록 산 유스테 수도원의 높은 제단에 걸어 두었다. 그림에서 황제는 참회의 옷을 입고 가족에게 둘러싸인 채 성삼위일체 앞에 무릎을 꿇고 있다. 세속의 권력을 상징하는 물건은 이미 벗어 던진 모습이다. 티치아노는 마리아 막달레나를 비롯해 신약성서에 등장하는 인물 셋만을 천국에 그렸다. 그러나 이 그림은 최후의 심판을 아주 개인적 관점에서 해석하고 있다는 점에서 전통적인 종교화와 사뭇 다르다.

티치아노는 당시 부자들과 권력자들을 위해 이런 종말론적 '메멘토 모리(memento mori, 죽음을 기억하라)'를 비롯한 종교적 주제를 다루었지만 우화와 신화를 주제로 삼기도 했다. 그러나 티치아노를 유럽 궁전에서 자주 찾은 주된 이유는 초상화가로서의 명성 때문이었다. 티치아노는 평생 동안 남자 초상화만 80점 이상을 그렸다. 그러나 여자 초상화는 13점에 불과하고, 그 대부분이 약간 에로틱한 면을 우화적으로 표현한 것이기도 하다. 아이들의 초상화도 많은 편이 아니다. 예컨대 클라리사 스트로치는 베네치아에 망명 중이던 때 티치아노의 앞에 앉았는데,

〈**영광**〉, 1551 – 54년경

1548년 카를 5세는 티치아노를 아우크스부르크의 제국의회에 불러들여, 신교도와의 전쟁에서 승리한 정복자의 이미지로 자신의 초상화를 그리게 했다. 2년 후 티치아노가 아우크스부르크에 다시 돌아갔을 때, 왕권의 이양을 고심하고 있던 카를 5세는 그에게 두 점의 그림을 더 의뢰했다. 무장한 아들 펠리페 2세의 초상화(66쪽)와 수의를 입고 성삼위일체를 경배하는 황제 자신의 모습을 담은 커다란 종교화였다. 반종교개혁(16–17세기 종교 개혁에 자극받은 가톨릭교 내부의 개혁 운동–옮긴이)을 주제로 한 이 그림은 산 유스테 수도원의 제단에 오랫동안 걸려 있었고, 왕위를 이양한 후 이 수도원에 은거한 황제는 침실에서도 그 그림을 볼 수 있었다. 이 그림에서 카를 5세는 세속의 권력을 상징하는 왕관, 왕홀, 예복을 버린 모습으로 그려졌다. 기독교 세계에서 가장 강력한 지배자를 최후의 심판과 관련해서 묘사한 무척 보기 드문 그림이다.

〈**클라리사 스트로치의 초상**〉, 1542년

두 살배기 소녀가 돌식탁에 기댄 모습이다.
돌식탁의 하단은 춤추는 푸토(큐피드같은
어린아이의 나체상 – 옮긴이)의 부조로 장식되어 있다.
소녀는 애완견에게 프레첼을 먹이고 있다.
클라리사는 피렌체의 마달레나 데 메디치와
로베르토 스트로치 사이에서 태어난 장녀였다.
그들이 베네치아에서 망명 생활을 하던 중에
클라리사가 태어났고, 이 초상화는 그때 그려진 것이다.
피에트로 아레티노는 1547년 7월 6일 티치아노에게
보낸 편지에서, 이 그림의 아름다움과 자연스런 포즈를
칭찬했다. 이 초상화는 유럽 미술사에서 최초의
어린아이 단독 초상화로 여겨지기도 한다.
1544년 스트로치 가족은 로마로 이주할 때
이 초상화도 가져갔다. 이 그림은 19세기 초에
피렌체의 팔라초 스트로치로 옮겨졌고,
1878년에 베를린 미술관에 팔렸다.

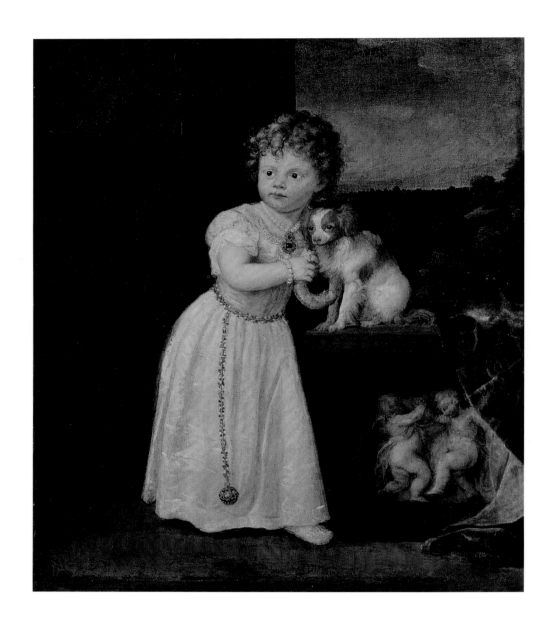

당시 두 살에 불과했다[위]. 어린 소녀가 얼핏 보면 어른 같고, 중요한 인물처럼 보인다. 그만큼 티치아노가 소녀를 진지하게 다루었다는 뜻이기도 하다. 그러나 티치아노가 소녀를 어린아이답게 과장 없이 다룬 것은 사실이다. 소녀가 무척 인상적인 포즈를 취하고 있기는 하지만 귀족이나 권력자의 상징물은 찾아볼 수 없고 프레첼(막대 모양의 과자 – 옮긴이)을 쥐고 있지 않은가.

티치아노가 유럽 귀족들이 앞을 다투어 찾는 초상화가로 성공하면서, 초상화는 회화의 한 장르로 부상했다. 티치아노의 초상화에서 엿보이는 당당한 자세, 얼굴과 몸의 대조적인 움직임, 지휘봉을 쥐거나 칼자루의 끝까지 내리고 허리 아래에 붙인 손 등은 18세기까지 모든 초상화의 기준이 되었다. 이처럼 거의 모든 모델이 비슷한 자세를 취했지만 모델의 개성은 조금도 훼손되지 않았다. 티치아노는 종교화나 역사화의 전유물로만 여겨지던 이상적 목표를 제시하며, 초상화에도 표현의 깊이와 의미의 보편성을 불어넣으려 애썼다.

티치아노는 아레초 구두 수선공의 아들로 친구이며 작가이던 피에트로 아레티노의 초상화 73쪽를 그렸다. 최근까지 티치아노와 아레티노는 1527년 베네치아에서 처음 만난 것으로 알려졌다. 그러나 그 이전에 그들이 곤차가 가문의 궁전에서 만났음을 확인해 주는 1523년 2월 3일자

의 두 자료가 있다. 특히 바사리는 그들의 우정에 대해서 "피에트로의 글이 알려진 만큼이나 티치아노의 이름을 귀족들에게 널리 알릴 수 있어 그들의 우정은 티치아노에게 큰 도움이 되었다. ……"라고 평가했다.

아레티노는 유럽적 관점에서 최초의 언론인이 되어, 권력자들에게 '군후(君侯)의 매'라 불리며 두려움을 안겨 주었다. 따라서 권력자들은 그의 독살스런 공격을 피해 보려고 어떤 대가를 치르더라도 그의 환심을 사려고 애썼다. 아레티노와 더불어, 언론의 힘과 독설의 위력이 바야흐로 인정받기 시작한 셈이었다. 아레티노는 평생 3,000~4,000통의 편지를 썼다. 예술가에게 쓴 편지만도 600통에 달했다. 이 편지들은 1537년 이후로 여섯 권의 책으로 출간되었으며, 이 《서간집》은 대단한 성공을 거두었다. 특히 첫 권은 수 개월 동안에 13판이나 찍었을 정도였다. 1552년 아레티노는 알레산드로 비토리아에게 큰 메달을 만들어 달라고 부탁했다. 그리고 메달의 뒷면에는 옥좌에 앉은 그의 앞에 지배자들이 무릎을 꿇고 공물을 바치는 모습을 새겨달라고 했다. 테두리에 새겨진 "군주들이 평민들에게 공물을 받아 평민들의 하인에게 공물을 되바친다"라고 쓰인 글에서 그의 속내를 어렴풋이나마 짐작할 수 있다.

아레티노가 자신의 초상화를 당시 최고의 화가이던 티치아노가 그려주길 바랐다는 사실을 새삼스레 언급할 필요도 없을 것이다. 티치아노는 친구인 아레티노를 적어도 다섯 번 그렸고, 그 초상화들은 현재 피렌체와 뉴욕에 분산되어 보관되고 있다. 게다가 티치아노는 〈이 사람을 보라〉[72쪽]와 같은 그림들에서 아레티노를 등장시키기도 했다. 현재 빈에 소장된 이 그림에서 아레티노는 빌라도로 그려졌다. 피렌체에 소장된 초상화[73쪽]에서는 아레티노의 몸이 캔버스를 거의 빈틈없이 채우고 있다. 듬직한 체구에서, 우리는 작가의 오만함과 냉소적 성격, 심지어 공갈과 협박을 휘둘렀던 위세까지 읽어낼 수 있는 듯하다. 최근에는 티치아노가 미켈란젤로의 유명한 조각 〈모세〉의 얼굴을 본으로 삼아 아레티노의 초상을 그렸다고 주장하는 미술 평론가들이 적지 않다. 아레티노는 역시 거만했다. 이 초상화에 대해 말하며, "나는 여기서 분명히 숨을 쉬고 있다. 내 피가 돌고 있다. 그림 속에서 살아 있는 내 자아를 보는 듯하다. 그래도 내가 그에게 돈을 두둑이 주었더라면 그는 실크와 벨벳과 문직의 옷을 내게 입히는 수고를 좀더 했겠지"라고 초상화의 예술적 가치를 돈의 크기로 평가했으니 말이다.

1545년 아레티노는 이 초상화를 피렌체의 코시모 데 메디치에게 선물했다. 그러나 그는 그가 편지에서 언급했어야 했을 것조차 언급하지 않았다. 그만큼 아레티노는 이 그림을 좋아하지 않았다. 하지만 아레티노가 이 초상화를 코시모에게 선물한 의도는 분명했다. 이 초상화를 보고 당황하며 놀라는 사람이 적지 않았던 시기에, 혁신적인 화풍의 가치를 코시모에게 납득시키기 위한 목적이었다. 붓질의 흔적이 뚜렷이 보인다. 따라서 겉옷 소매에 물감을 듬뿍 입힌 듯한 느낌과 겉옷 아래의 갈색 옷에 남은 구불구불한 선은 임의적으로 스케치한 듯한 인상을 주면서, 정성스레 마무리한 장갑, 수염, 얼굴과는 뚜렷이 대조된다. 아레티노의 초상은 티치아노가 물감칠에서 이런 차이를 시도한 첫 작품은 아니지만 이런 기법을 이처럼 노골적으로 시도한 첫 작품이기는 하다.

거의 모든 면에서 다른 두 사람이 어떻게 평생지기가 되었을까? 각자가 속한 분야에서 최정상에 올랐던 두 사람이 서로를 존경한 이유도 있을 것이다. 하지만 두 분야는 경쟁관계에 있지 않았는가. 더구나 아레티노는 공갈과 협박을 일삼는 기회주의자였고 교만한 쾌락주의자였다. 또한 예술과 미학에 대해 깊은 지식을 지닌 지적인 인물이기는 했지만 교활한 냉소주의자이기도 했다.

바사리의 평가처럼 티치아노가 아레티노와의 우정을 맺은 이유가 순전히 사리사욕 때문이

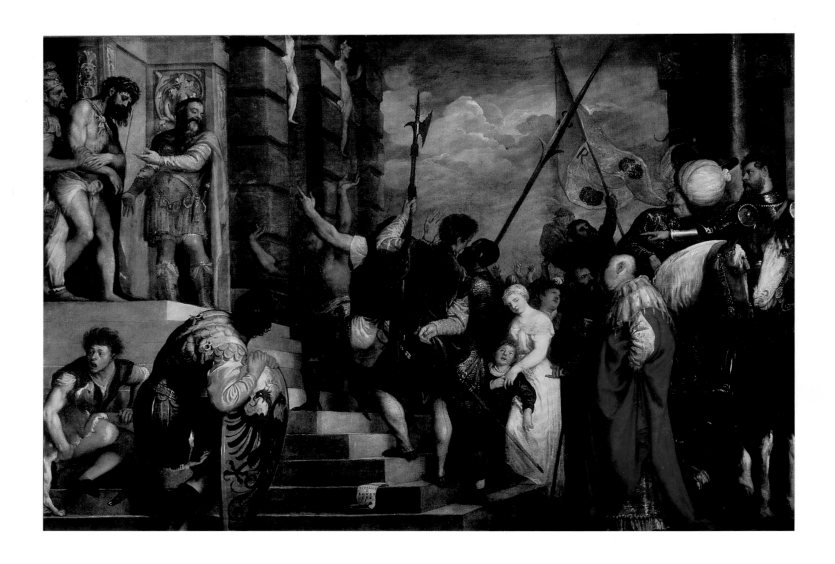

〈이 사람을 보라〉, 1543년

현재 빈에 소장된 이 그림은 매력적인 만큼이나
복잡하다. 베네치아에게 카를 5세와 손잡고
투르크와의 성전에 나서라는 암묵적 촉구로
'에체 호모(이 사람을 보라)'라는 성경적 주제가
사용되었다. 그림의 중간쯤에서 거의 반투명한 모습으로
처리된 젊은 여인은 새로운 황금시대를 알리는
베네치아의 수호여신인 듯하며, 티치아노의
딸 라비니아의 초상화로도 여겨진다.

오른쪽
〈피에트로 아레티노의 초상〉, 1545년

었다고 추정하는 것이 잘못일 수 있지만 이런 추정도 나름대로 설득력을 갖는다. 예컨대 티치아
노가 1548년 아우크스부르크에서 몇 달을 지내야 했을 때, 야심이 있는 틴토레토를 비롯한 베네
치아의 화가들은 티치아노가 없는 틈에 이익을 꾀하려 했지만 아레티노의 견제를 받았다. 그해
4월, 아레티노는 로렌초 로토에게 편지를 보내 찬사를 퍼부었지만, 빈정대는 투가 역력해서 누
가 보아도 그 찬사는 조롱으로 해석되었다. 아레티노는 그 대가로 티치아노에게 답례를 받았다.
티치아노는 카를 5세의 궁전에서 거둔 성공에 대한 자세한 이야기만이 아니라, 로토의 가슴에는
한 줌의 시기심도 없을 것이고 그가 하찮은 화가일 수 있지만 친구를 향한 믿음만은 누구에게도
뒤지지 않는다는 화답의 편지를 아레티노에게 보냈다.

요컨대 화가의 왕, 티치아노는 아레티노를 친구로 받아들이면서 '언론'의 막강한 힘을 뒤
에 업을 수 있었다. 또한 그는 이런 이점을 마음껏 누렸다. 1548년 카를 5세에게 〈이 사람을 보
라〉74쪽를 선물할 때 아레티노를 위해서 다른 판본을 그리기도 했다. 한때 포르노에 가까운 외설
적인 책을 출간해서 평지풍파를 일으켰던 아레티노는 이 경건한 그림을 그의 침실에 걸어두었
다. 아레티노는 이 그림 덕분에 방의 분위기가 세속적 힘을 휘두르는 권력자의 방에서 하느님의
성전으로 바뀌었다고 말했다. 또한 그의 기록에 따르면 이 그림은 쾌락을 기도로, 음란한 마음
을 고결한 마음으로 바꾸어 준 선물이었다.

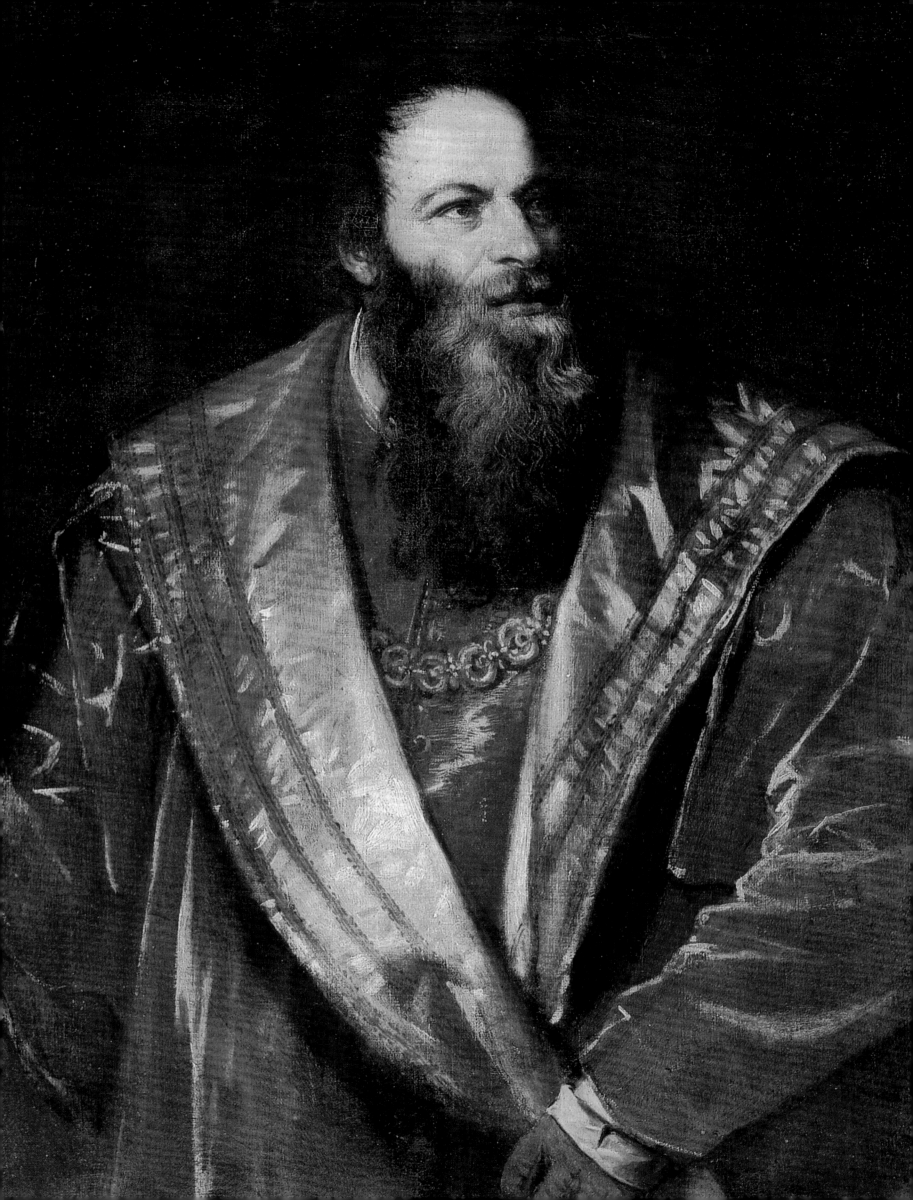

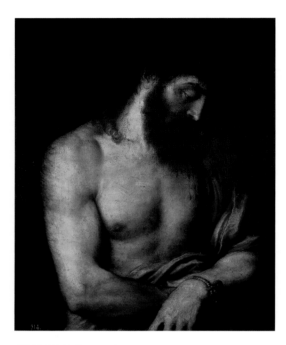

〈이 사람을 보라〉, 1548년

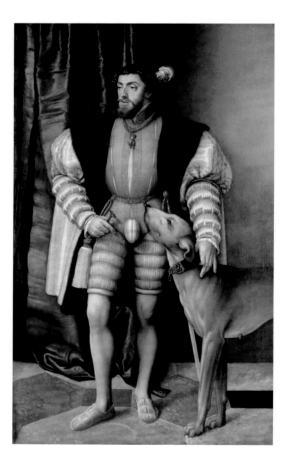

야콥 자이제네거, 〈개와 함께 있는 카를 5세의 초상〉, 1532년,
패널에 유채, 203.5×123cm, 미술사 박물관, 빈

요즘 식으로 말하면, 아레티노는 티치아노의 매니저 역할을 맡아서 그를 귀족과 군주의 궁전에 진출시켰다. 그러나 1530년 티치아노와 카를 5세의 첫 만남을 주선한 사람이 아레티노였다는 바사리의 주장은 옳지 않다. 그 이전에 페데리코 곤차가 두 사람의 만남을 주선한 적이 있었다.

아우크스부르크에서 제국의회가 있었던 1548년 이후 7년 동안, 티치아노는 합스부르크 가문과 그들의 측근들을 위해 70여 점의 그림을 그렸다. 카를 5세는 주로 전신 초상화로 그려졌다. 따라서 황제는 무기와 권력의 상징물을 몸에 지닌 '초상화(in effigie)'로 그려질 수 있었다^{오른쪽}. 티치아노는 오스트리아의 화가 야콥 자이제네거가 그린 초상화^{왼쪽 하단}를 표본으로 삼았지만 적절한 변화를 주어 인물을 훨씬 더 권위 있게 보이도록 그려냈다. 티치아노는 권력자의 이면에 감춰진 인간의 유약함을 표현하는 데도 탁월한 능력을 보였다. 뮌헨의 실내에 앉아 있는 황제의 초상은 세월의 풍파를 겪었지만 여전히 차분한 마음과 권위를 지닌 노인의 모습을 고스란히 보여준다^{76쪽}. 이 초상화들도 매력적이지만 황제의 초상화 중에서 압권은 현재 프라도 미술관에 전시된 〈카를 5세의 기마 초상〉^{77쪽}이다. 1547년 카를 5세는 뮐베르크에서 신교도군에게 결정적인 승리를 거두었고, 완전 무장한 모습으로 티치아노 앞에 앉을 기회를 가졌다. 아레티노는 우연히 이 계획을 알게 되었고, 그 공을 독차지할 심산으로 온갖 학문적 상징성을 제안했다. 그러나 티치아노는 그렇게 학문적으로 접근하려 하지 않았다. 그는 전쟁과 승리를 노골적으로 표현하는 방법을 피하고 핵심적인 것에 집중했다. 그 결과로, 카를 황제는 말을 타고 웅장한 풍경을 거닐면서 '믿음의 수호자'로 승화되었다. 즉 그리스도의 기사(miles Christianus)로, 제2의 조지 성자로, 그리고 긴 창이 상징하듯이 최초의 그리스도인 황제이던 콘스탄티누스의 후계자로 그려졌다.

티치아노가 초상화로 표현한 귀족들로 꾸민 '상상의 미술관'은 유럽 각지로 파견된 베네치아의 대사와 외교관이 제출한 보고서를 시각예술로 다시 표현한 것과 같은 것이다. 외교관들은 주변 사람들을 주도면밀하게 관찰해서, 그들의 장점과 약점을 정확하게 짚어냈다. 또한 그들이 관찰한 대상의 계급과 신분 및 인격에서 풍기는 권위까지도 놓치지 않았다. 그런데 티치아노가 로마에서 다사다난한 시간을 겪으면서 1546년에 그린 〈교황 바오로 3세와 두 손자 알레산드로와 옥타비오 파르네세〉^{81쪽}는 얼핏 보면 그런 신중함이 결여된 듯이 보인다.

1653년에 조사된 파르네세 가문의 재산목록에서, 이 그림은 "캔버스에 그린 미완성 그림, 나무 액자, 교황 바오로 3세는 앉아 있고, 교황에게 문안드리는 알렉산드로 파르네세 추기경과 옥타비오 공작은 서 있는 모습의 초상화"라고 간략하게 설명되어 있다. 신분의 고하를 막론하고 교황을 알현하는 방문객은 세 번 절을 하고 발에 입을 맞춰야 한다는 의례준칙이 있었지만, 이 그림에서는 옥타비오만이 교황인 할아버지 앞에서 무릎을 꿇으려 할 뿐이다. 반면에 알레산드로는 대담하게 의자의 등받이를 잡고, 언젠가 교황의 자리에 오르겠다는 야심을 드러내고 있다. 그러나 이런 모티프도 라파엘로의 〈레오 10세와 두 추기경 줄리오 데 메디치와 루이지 데 로시〉^{80쪽}에서 이미 그려진 바가 있었다.

티치아노는 정치적 의미가 담긴 그림도 상당히 많이 그렸다. 티치아노는 이 그림을 통해서, 언젠가 파르마와 피아첸차 공작령을 물려받은 손자 옥타비오에게 교황의 마음이 기울고 있다는 메시지를 카를 5세에게 전달했다. 옥타비오는 카를 5세의 사위

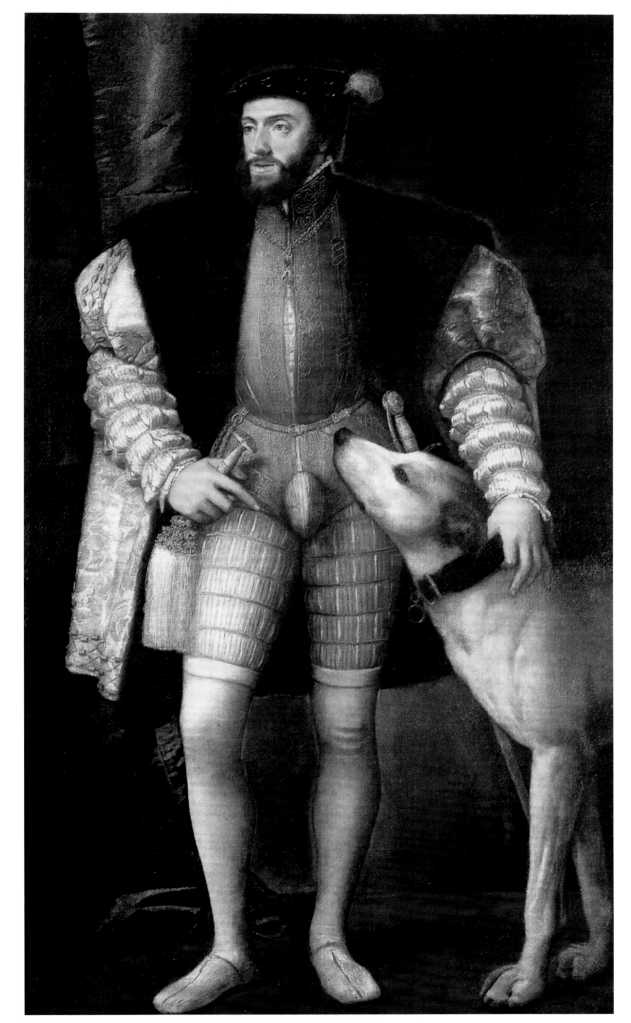

〈개와 함께 있는 카를 5세의 초상〉,
1532/33년

현재 프라도 미술관에 소장된
이 유명한 초상화는 오스트리아의 화가,
야콥 자이제네거의 1532년
그림(74쪽)을 참조한 것이 틀림없다.
지배자들을 상반신만 그리는 것이
초상화의 규범이던 시대에,
자이제네거는 전신 초상화를 세련되고
권위 있게 그려내 세계적인 명성을
얻었다. 그러나 티치아노는 이런 규격을
채택하면서 자이제네거를 훨씬
능가하는 솜씨를 과시했다.
특히 색의 탁월한 처리로, 자이제네거의
다소 칙칙한 그림에서는 찾아볼 수 없는
공기의 흐름까지 느껴지는 듯하다.

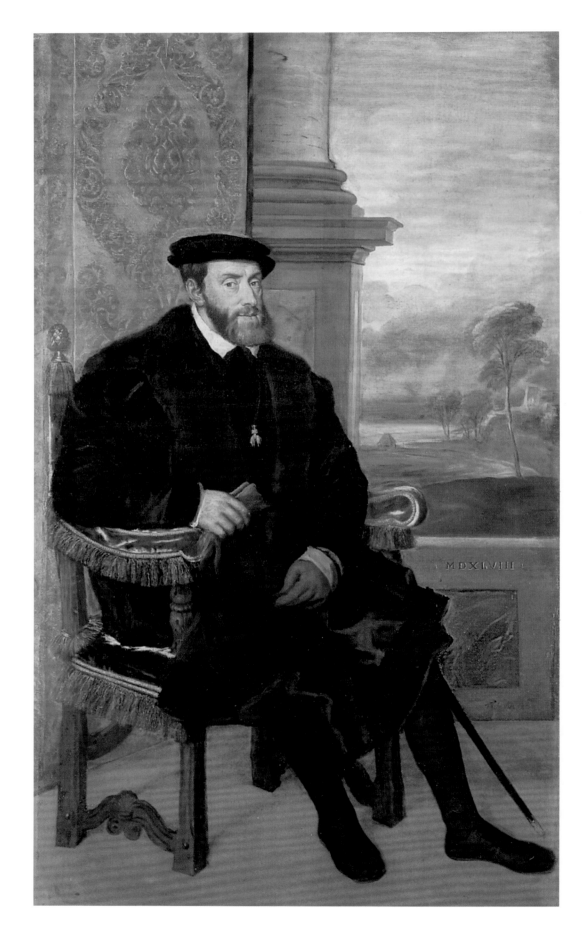

〈카를 5세의 초상〉, 1548년

티치아노는 핵심적인 부분을 포착해 표현하는 데
탁월한 능력을 보였다. 이 초상화에서 티치아노는
황제의 얼굴과 손을 표현하는 데 집중했다.
그러나 네덜란드 출신의 제자, 프리드리히
수스트리스가 일부를 덧칠하고 마무리 지은
듯하다. 황금양모 기사단 – 로마 가톨릭교를
수호하고 기사도의 전통적 관례를 지키기 위해
창설된 기사단으로 카를 5세는 이 기사단의
단장이었다 – 의 상징물을 제외하면 황제에게는
권력을 상징할 만한 것이 전혀 남아 있지 않다.
뒤에 보이는 굵은 기둥과 값비싼 옷에서만
황제의 기운이 엿보일 뿐이다.

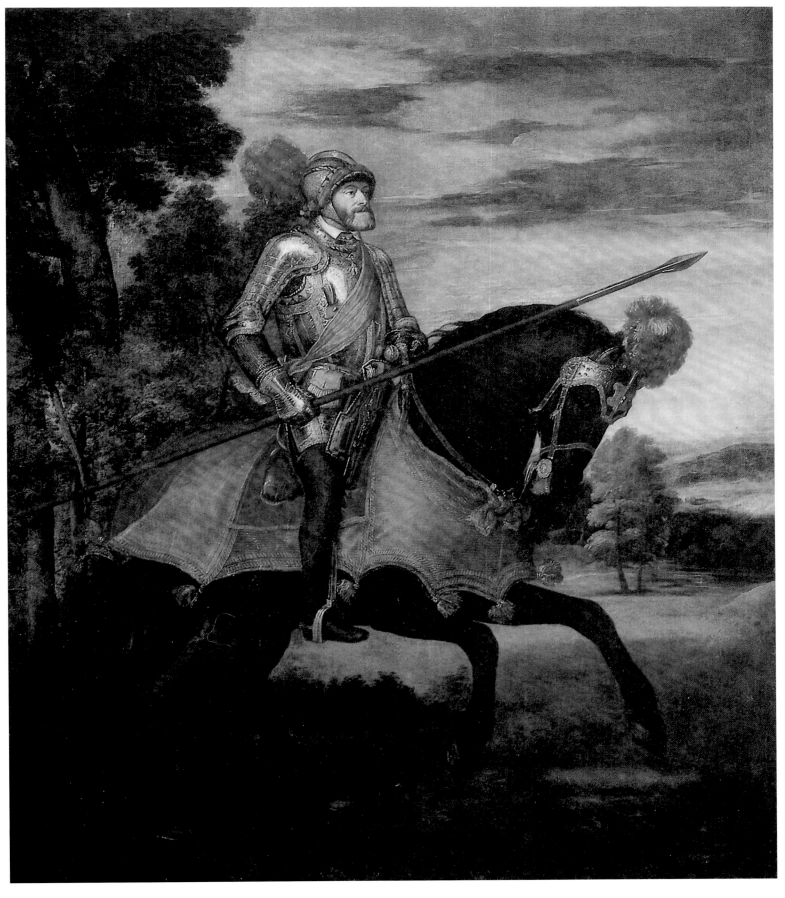

〈카를 5세의 기마 초상〉, 1548년

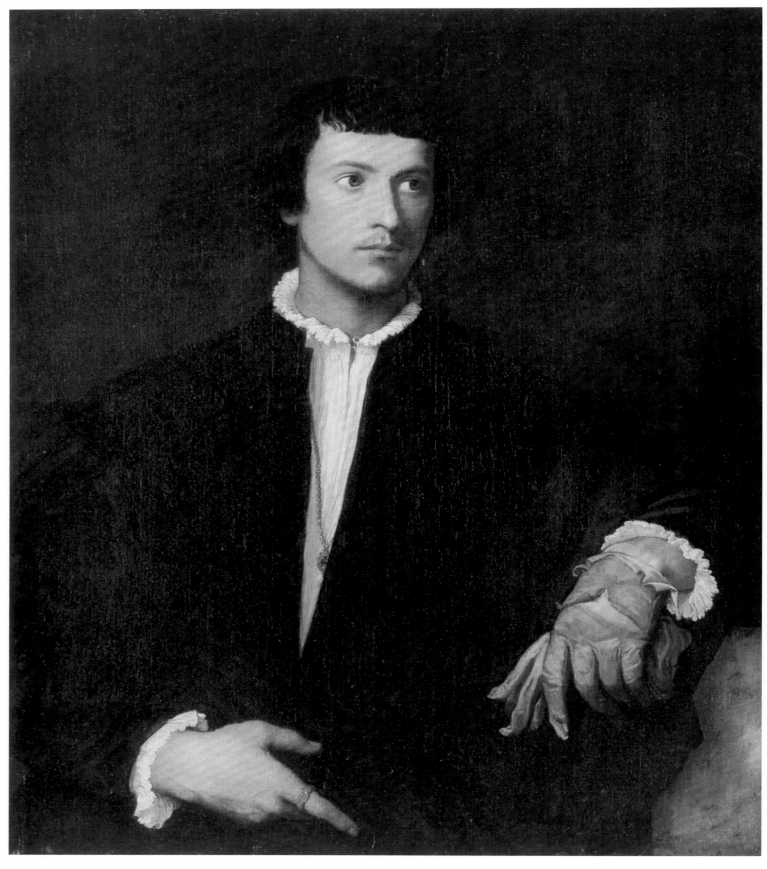

〈장갑 낀 남자〉, 1520년경

〈청록색 눈의 남자〉, 1540 – 45년경

라파엘로,
**〈레오 10세와 두 추기경 줄리오 데 메디치와
루이지 데 로시〉,**
1518년 완성, 패널에 유채, 154×119cm,
우피치 미술관, 피렌체

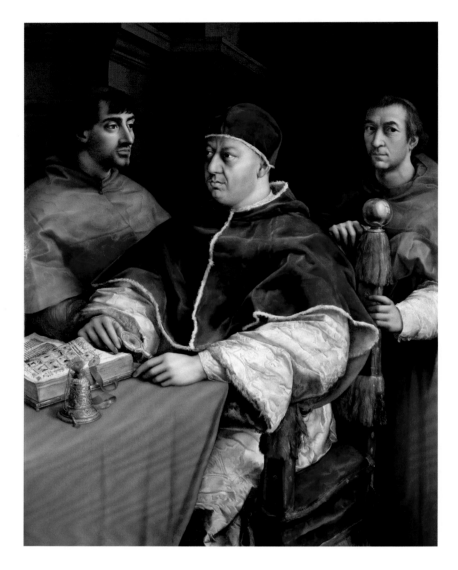

이기도 했다. 그러나 알레산드로는 동생인 옥타비오를 무척 미워해서, 이 그림에 옥타비오만 그려지는 것을 결코 용납하지 않았을 것이다. 따라서 알레산드로 추기경도 가족 초상화에 포함시키는 절충안이 택해진 것이다.

　이 초상화는 기본적으로는 가족 초상화이지만, 족벌주의가 교황청에서 정치적 도구로 공공연히 사용되는 현실을 웅변적으로 보여준 걸작이다. 권력에 굶주린 르네상스 시대의 교황과, 그 교황의 보호를 받는 파르네세 가문의 음모에서 가족과 관련된 목가적 생각은 전혀 찾아지지 않는다. 바오로 3세의 얼굴에는 의미심장한 뜻이 담겨 있는 듯하다. 그의 얼굴에서, 교황을 철저하게 타락한 인물로 풍자하는 많은 글이 파스퀴노로 널리 알려진 옛 대리석 조각에 밤이면 나붙었던 이유를 우리는 짐작할 수 있을 듯하다. 아레티노도 이런 '파스퀴나데(pasquinade, 파스노에 쓰여 진 필자 미상의 풍자논평을 이른다 ─ 옮긴이)'를 적잖게 썼지만, 그가 '로마의 사자(獅子)'로 불렀던 교황을 향한 존경심까지 완전히 억누르지는 못했다. 티치아노도 교황에게 마음이 끌렸다. 그래서 교황의 연약한 손이 먹잇감을 덮치는 갈고리 발톱처럼 그려진 것일까? 끈질기게 죽음과 싸우며 후손에게 유언을 남기는 한 노인의 삶을 보여주고, 권력의 심리와 인간의 심리세계를 미묘한 색의 처리로 표현해낸 티치아노의 탁월한 능력이 유감없이 과시된 그림이다. 또한 이 그림은 초상화의 역사에서 가장 파란만장한 곡절을 겪은 초상화 중 하나이기도 하다.

오른쪽
**〈교황 바오로 3세와 두 손자 알레산드로와
옥타비오 파르네세〉,** 1546년

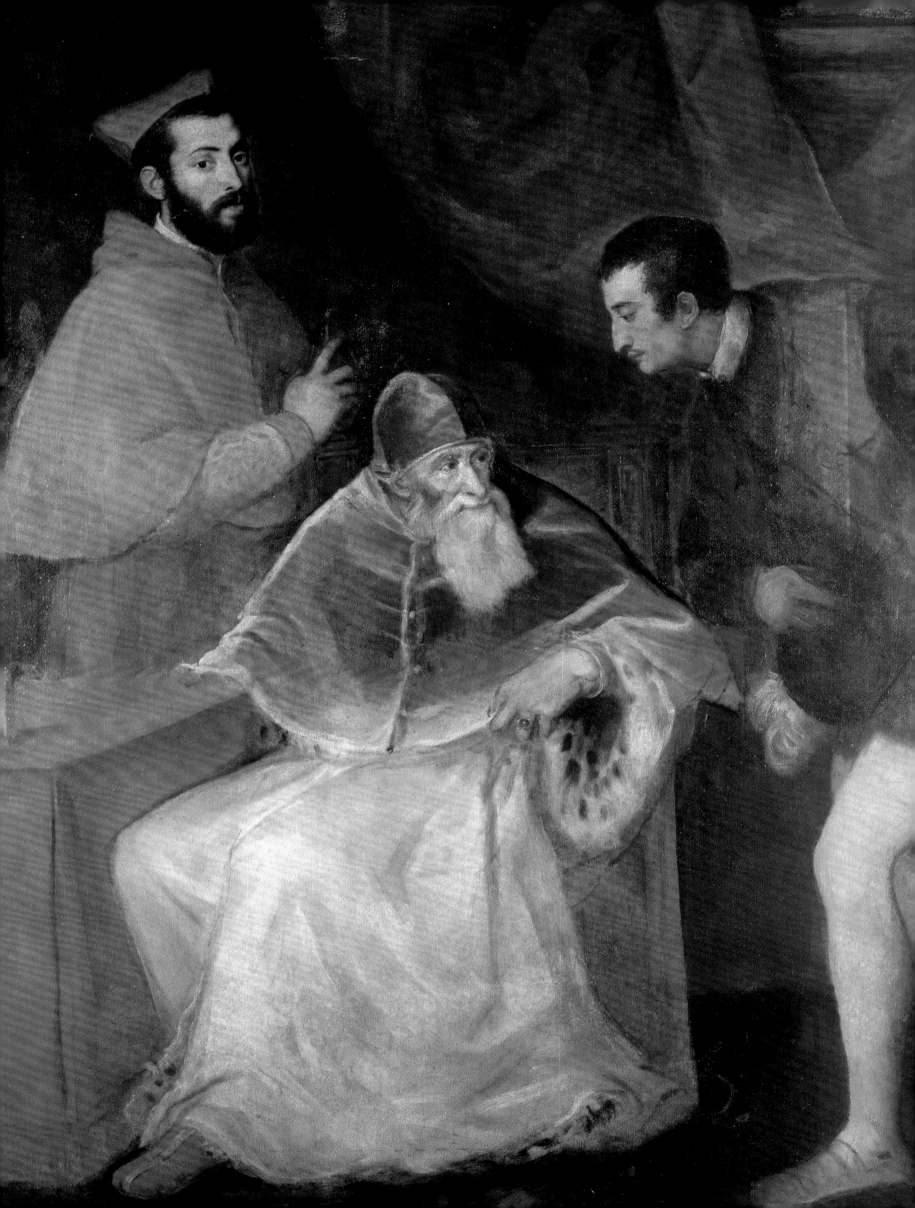

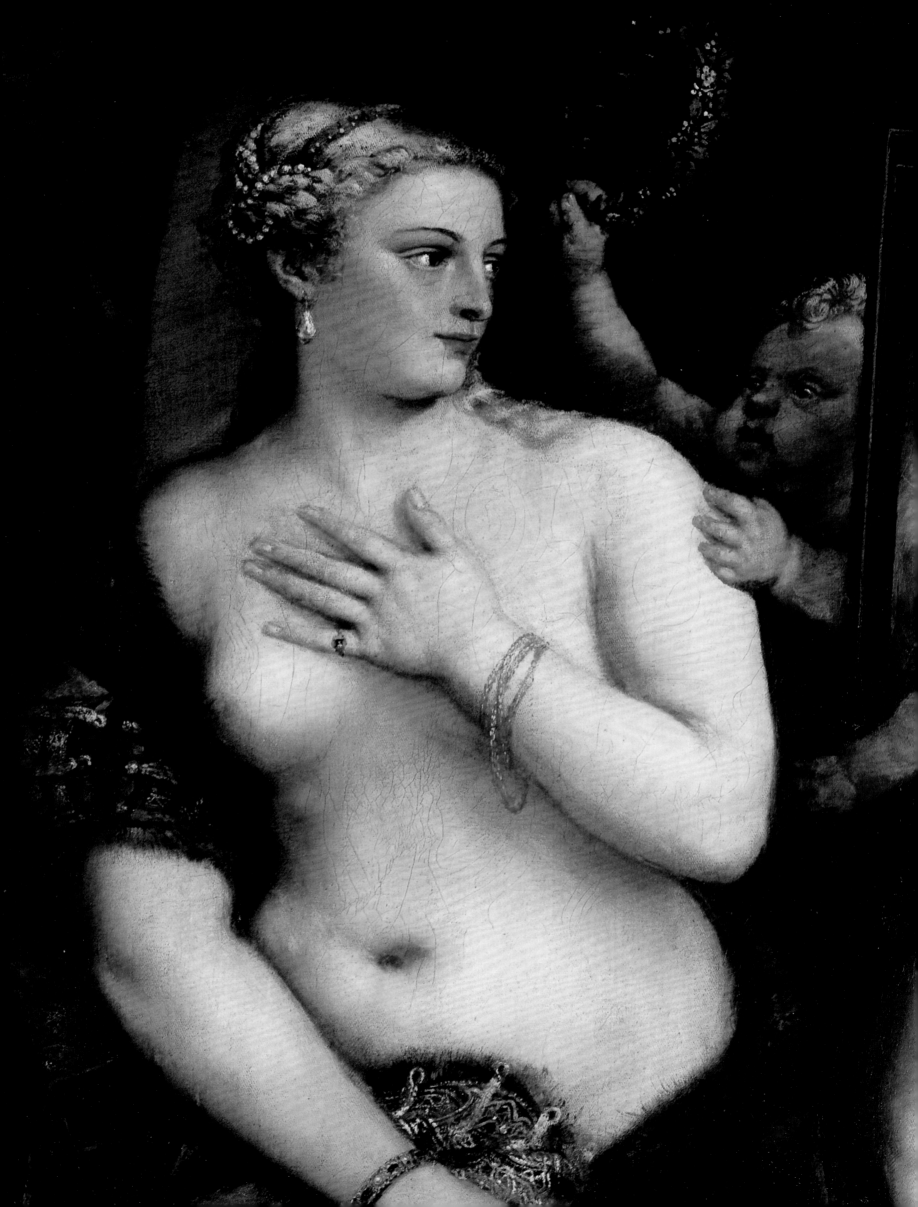

에로티시즘과 관능성

> "옥타비오 공작을 위해서 티치아노는 다나에를 실물 크기로 아름답게
> 그렸다. 미켈란젤로는 그 그림을 보고 탁월한 그림이라 칭찬하며 색을
> 다룬 솜씨에서는 비길 데가 없다고 말했다. …… 생각이 있는 사람이라면
> 누구라도 티치아노를 여성을 묘사하는 최고의 화가라 손꼽았다."
>
> ─카를로 리돌피, 1648년 나폴리에서 〈다나에〉에 대한 논평

알레산드로 추기경은 파르네세 가문이 소장한 그림 중에서 가장 유명한 그림을 주문했다. 지금은 나폴리에 걸려 있는 〈다나에〉아래였다. 1544년 9월 20일, 베네치아의 교황 대리인 조반니 델라 카사는 알레산드로 추기경에게 " …… 티치아노가 예하께서 주문하신 나신의 여인상을 거의 완성했습니다. 산 실베스트로 추기경을 악마처럼 미치게 만들 것 같은 그림입니다"라는 편지를 보냈다. 그 천박한 나부상을 보면 엄청난 충격을 받으리라고 델라 카사가 지목한 추기경은 도미니크 수도회의 토마소 바디아 추기경으로 교황청 수석 검열관이었다. 델라 카사는 알레산드로 추기경에게 하나를 더 덧붙였다. 추기경과 관계가 있는 것으로 알려진 고급 창녀, 도나 올림피아의 얼굴로 다나에를 그린다면 추기경의 마음에 훨씬 들 것이라고! 그래서 창녀 올림피아는 지금까지 얼굴을 남기고, 미켈란젤로의 조각 〈밤〉88쪽에서 기댄 모습으로 재현되는 영광을 누릴 수 있었다.

그로부터 10년 후, 티치아노는 또 한 편의 〈다나에〉84-85쪽를 그려 펠리페 2세에게 선물했고, 곧바로 그 짝이라 할 수 있는 〈비너스와 아도니스〉97쪽를 그렸다. 티치아노가 두 작품을 하나

〈거울 앞의 비너스〉, 1550/60년경
(일부, 전체 그림은 95쪽 수록)

〈다나에〉, 1545/46년경

티치아노는 다나에의 전설을 주제로 여러 작품을 그렸다. 전해지는 바에 따르면 이 그림에서 티치아노는 알레산드로 파르네세 추기경과 관계가 있는 고급 창녀의 얼굴로 다나에를 표현했다. 그 후 티치아노는 큐피드를 탐욕스런 보모로 바꾸어 다른 판본의 다나에를 펠리페 2세에게 선물했다.

84-85쪽
〈다나에〉, 1549/50년경

51.

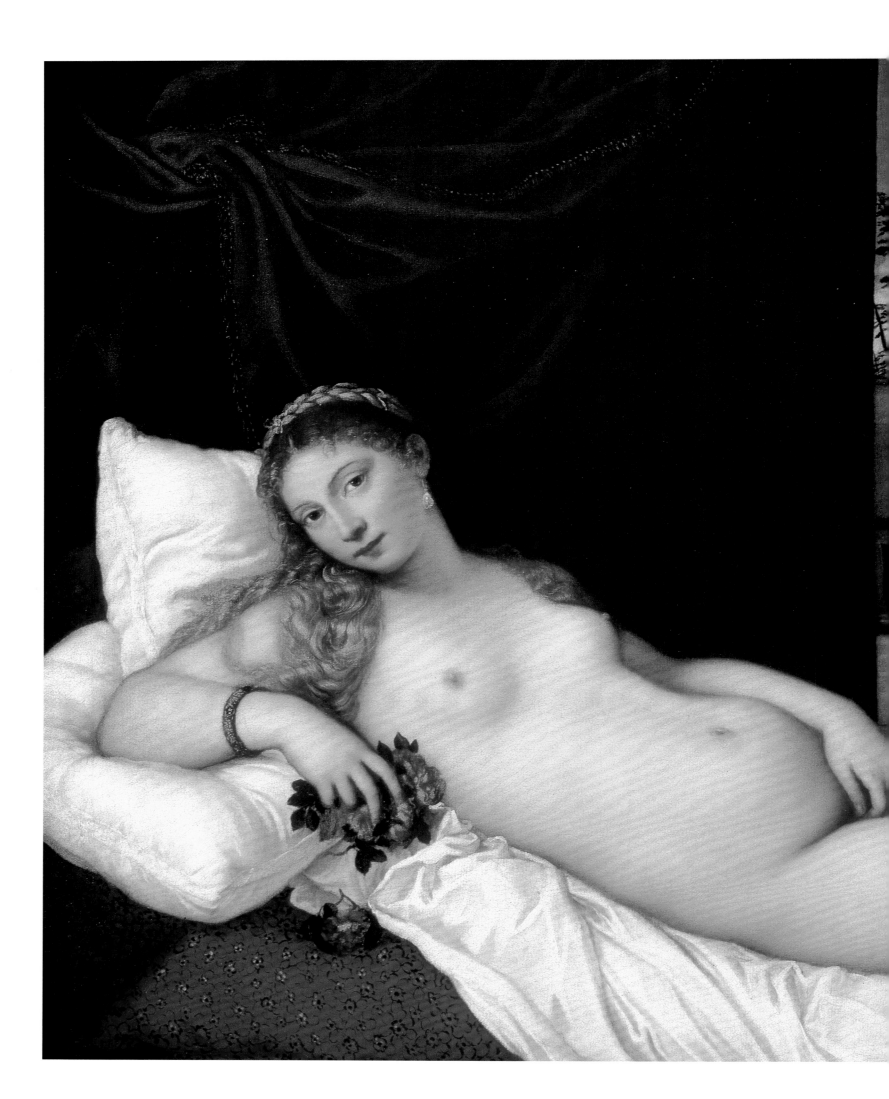

미켈란젤로, 《밤》, 1521 / 34년, 대리석,
630×420cm(무덤 전체의 규격), 메디치가 예배당,
산 로렌초, 피렌체

이 조각의 자세에 영감을 받아 티치아노는
펠리페 2세에게 선물한 《다나에》(84 – 85쪽)를 그렸다.

86 – 87쪽

《우르비노의 비너스》, 1538년

드레스덴 미술관에 소장된 조르조네의
《잠자는 비너스》와 비교할 때 약간 기댄 티치아노의
비너스가 훨씬 관능적으로 보인다. 관련된 신화를
고려하지 않는다면, 창녀, 신부, 비너스, 미녀 중
누구를 그렸는지 단언하기 어렵다.
17세기 전반기에 이 그림은 현재 우피치 미술관에
소장된 메디치 가문의 비너스와 더불어 피렌체를 방문한
사람들이 가장 즐겨 찾은 볼거리였다.

로 생각한 이유가 흥미롭다. "제가 폐하께 이미 보낸 다나에는
앞에서 본 모습입니다. 그래서 그 새로운 '포에시아(poesia,
시)'에 변화를 주어 몸을 반대편에서 보고 싶었습니다. 그러면
두 그림이 걸릴 방을 한결 환하게 해주리라 생각합니다." 펠리페
2세에게 선물한 《다나에》[84 – 85쪽]에서는 《다나에》[83쪽]의 큐피드가
보모로 바뀌었으며, 보모는 성행위를 암시하는 '황금 비'를 잡으
려는 욕심에 두 팔을 내밀고 있다. 호색한 제우스가 황금 동전의
모습으로 다나에에게 나타나고, 다나에는 두 다리를 벌려 황금
동전을 받아들이려 한다. 이런 행위가 있고 9개월 후, 영웅 페르
세우스가 탄생했다.

델라 카사는 파르네세 가문의 《다나에》에 대해 "비교해
서 말씀드리자면 예하께서 페사로에 있는 우르비노 공작의 방
에서 보셨던 나부는 테아티노회 수녀라 할 수 있습니다"라고
덧붙였다. 우르비노 공작 방의 나부는 《우르비노의 비너스》[87 – 88쪽]라 일컬어지는 그림을 가리킨
것이었다.

1538년 5월, 우르비노의 공작 구이도발도 델라 로베레 2세는 꾸물대는 티치아노에게 한참
전에 의뢰한 '돈나 이그누드(donna ignuda, 벌거벗은 여인)'를 서둘러 마무리 지으라는 압력을
가했다. 그 직후 공작에게 전달된 이 그림에서 나부의 모티프는 아주 중요한 의미를 갖는다. 실
제로 이 그림에 '비너스'란 이름이 붙여진 때는 그로부터 10년 후였다. 페사로 근처에 있던 공작
의 여름 궁에 걸려 있던 이 그림은 조르조네가 구도를 잡고 티치아노가 완성한 《잠자는 비너스》
오른쪽 하단의 짝으로 여겨졌다. 물론 두 그림 간에 몇 가지 중요한 변화가 눈에 띤다. 예컨대 배경을
이룬 풍경이 실내로, 큐피드는 하녀로 바뀌었고 애완견이 더해졌다. 주인공도 잠든 모습이 아니
고 일어나 아침 세면이나 혹은 연인을 기다리는 모습이다.

1787년 독일의 소설가 빌헬름 하인제는 《아르딩겔로와 축복받은 섬》에서, "17세, 아니 18세
의 매력적인 베네치아 소녀가 딱딱하고 하얀 긴 의자에서 화창한 아침 햇살을 즐기고 있다. 실
오라기 하나 걸치지 않은 채 나른한 눈빛으로 내면의 열기에 달궈진 몸을 살며시 기울이며 욕정
을 주고받으려 한다. 손으로 몸을 가리기는커녕 뜨겁게 타오르는 달콤한 욕정을 식히려 한다.
손가락 끝으로 몸에서 가장 민감하면서도 부드러운 신경을 만지작거리면서! 그리스의 비너스
대신에 무료함을 달래는 듯한 여인, 사랑 대신에 욕정, 그 순간의 즐거움만을 원하는 몸 …… 티
치아노는 비너스를 그리려 했던 것이 아니었다. 사랑에 빠진 여인을 그리려 했다. 그런데 그가
무엇을 했길래 그녀는 사랑의 여신으로 불리게 되었을까?"라고 썼다.

《잠자는 비너스》는 조르조네가 시작했다. 티치아노는 조르조네의 여인을 한층 관능적인
여인으로 탈바꿈시켰다. 여인의 손을 두 다리 사이에 얹고, 기댄 자세가 초점이 되도록 구도의
소멸점을 이동시켰다. 관련된 신화가 없다면 이 그림은 전례가 없는 에로티시즘의 극치미를 보
여주며, 그 의미는 물론이고 주인공이 고급 창녀인지 신부인지 아니면 비너스 여신인지 추측해
볼 실마리를 전혀 남기지 않았다. 현재 우피치 미술관에 소장된 《우르비노의 비너스》가 17세기
에 피렌체를 방문한 사람이라면 결코 놓쳐서는 안 될 에로틱한 볼거리였다고 말해지는 데는 이
유가 있다. 《천상과 세속의 사랑》에도 그랬듯이 특히 섬세하게 색칠된 커튼이 몸을 드러낸 비너
스를 상상으로부터 지켜주듯이 《우르비노의 비너스》 앞에 드리워져 있었다. 그때문에 이 그림
은 더욱 관능적으로 보였다. 이 커튼 장식은 이 그림을 일종의 연극처럼 꾸민 것이었다. 즉 커튼

이 열리면서 그림이란 무대가 펼쳐졌고, 관객에게는 포르노그라피가 아니라 관능적인 아름다움을 표현한 연극이 소개되었다.

미술사가 찰스 호프는 이 여인을 벽을 장식한 아름다운 미녀에 불과했다고 주장하며 이런 궁금증을 일거에 해소해 버렸다. 그 근거로 호프는 티치아노가 〈모피를 걸친 여인〉오른쪽에서도 같은 모델을 썼다는 점을 들었다. 현재 빈에 소장된 이 그림에서 주인공은 어깨걸이를 살짝 내려 가슴을 드러내며 우리의 관음증을 자극한다. 그러나 평론가들은 호프의 해석이 티치아노의 그림들에서 젊은 여인들을 간음하는 것과 마찬가지인 일차원적 해석에 불과하다고 비판해 왔다. 이런 비판이 틀렸다고 할 수는 없지만 로나 고펜을 비롯한 페미니스트 미술사가들이 〈비너스〉를 여성의 관능미를 자신있게 과시한 그림들이라고 정반대로 해석하는 것 만큼이나 무리한 면이 있다. 페미니스트의 해석에 따르면, 이런 '세속적' 여인을 보는 사람은 침대를 함께 사용하는 남편이었다. 달리 말하면, 티치아노가 해방 직전의 여성성이 갖는 이중적 모습인 정숙과 관능성을 절묘하게 결합시켜 유부녀의 이상적인 모습을 화폭에 담아냈다는 것이다.

티치아노의 전기에서 이 의문들에 대한 답을 찾으려 한다면 실망할 수밖에 없다. 그는 한때 가정부로 고용했던 시골 여자인 체칠리아 솔다노에게 두 아들을 얻었고, 그 후 1525년에야 정식으로 부부가 되었다. 그러나 당시에는 이런 일은 흔했고, 성적으로 자유분방한 면이 있었다. 그런데 1553년 1월 아레티노가 건축가이며 조각가인 야코포 산소비노에게 보낸 편지를 보면, 티치아노가 여자들과 노는 것은 즐기지만 결코 깊은 관계까지는 맺지 않은 듯하다. 같은 편지에서 아레티노는 자신도 매음굴에서 인생을 허비하는 사람들과는 사뭇 다르다고 주장하고 있다. 그런데 그 이전의 기록들에서는 티치아노가 모델로 택한 여인들에게 예술적이고 미학적인 관심을 넘어 흑심까지 품었다고 비난했다. 그런 비난이 단순히

〈**모피를 걸친 여인**〉, 1535년경

유혹하듯이 어깨에서 옷을 살짝 흘러내린 이 젊은 여인은 티치아노의 그림에서 옷을 입은 모습이나 벌거벗은 모습으로 여러 차례 등장한다. 고급 창녀였을 것으로 추정되는 이 여자의 초상화는 모두 우르비노의 공작을 위해 그린 것이었다. 훗날 루벤스는 이 초상화의 관능적 아름다움에 영감을 받아 그의 아내를 비슷한 형태로 그렸다.

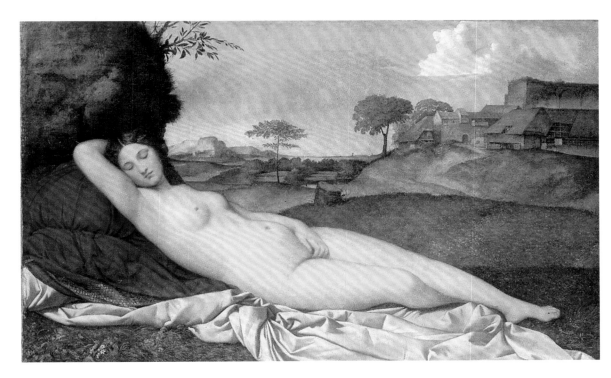

조르조네와 티치아노, 〈**잠자는 비너스**〉, 1508 / 10년

이 그림의 대부분을 그린 조르조네는 두 가지 고전적인 기법을 채택했다. 하나는 수줍은 듯이 국부를 손으로 가린 '비너스 푸디카'이며, 다른 하나는 잠든 비너스라는 주제이다. 이 그림에서 티치아노는 배경의 풍경을 주로 그렸다.

〈젊은 여인의 초상〉, 1545 / 46년

이 여인은 티치아노의 딸 라비니아라는 주장도 있지만,
알레산드로 파르네세 추기경의 애첩이던 고급 창녀
안젤라라는 주장도 있다. 2차 세계 대전 동안,
괴링은 이 그림을 몬테카시노 수도원에서 압류해,
나치가 유럽 전역에서 압류한 예술품을 보관하던
오스트리아 바드 아수세 근처의 지하 갱도에 감추었다.
1947년 이 그림은 나폴리 미술관으로 반환되었다.

작업실에서 흘러나온 소문이었을까 아니면 사실이었을까? 티치아노가 라 차페타로 알려진 고급
창녀 안젤라 델 모로와 친했던 것은 확실하다. 그녀는 1539년 베네치아의 한 귀족에게 교사받은
무리에게 집단강간을 당한 불행한 여인이기도 했다. 하지만 둘의 관계가 얼마나 깊었을까? 티치
아노가 살았던 시대적 환경에서 인간의 약점은 얼마나 공감을 얻었을까? 당시의 문학과 시각예
술에서 사랑의 철학은 여성을 낭만적으로 묘사하는 경향이 있었다. 보티첼리의 그림과 같은 예
외가 있기는 하지만 15세기 피렌체에서는 신화와 관능미를 주제로 한 그림에서 주인공은 주로
남자였다. 그러나 16세기 베네치아에서는 그 역할이 눈에 띄게 여자에게로 넘어갔다. 베네치아
의 그림이 대체로 그렇듯이, 티치아노의 그림에서도 인간의 아름다움을 보여주는 모델로서 매
력적인 여성이 남성을 대체하는 경향이 뚜렷하다.

　　예컨대 현재 우피치 미술관에 전시된 〈플로라〉^{오른쪽}는 제작 연도도 불분명하지만 옷과 꽃
에 담긴 의미에 대해서도 해석이 분분하다. 신부(新婦)였을까, 고급 창녀였을까? 티치아노의 많
은 그림에서 모델이 되었던 젊은 여인들이 하녀였는지, 고급 창녀였는지, 아니면 귀부인이었는
지 우리가 알 길은 없다. 옛 재산목록에서도 그 그림들은 '돈나(donna, 귀부인)' 혹은 '벨라
(bella, 아름다운 여인)'로 기록되어 있는 정도이다. 여자는 이름보다 미모가 더 중요했다는 사회

〈플로라〉, 1515년경 이 그림은 1515년에 그려졌다는 주장이 대세이지만 1510년, 혹은 1522년에 그려졌다는
주장도 있다. 어깨를 거의 드러낸 채 꽃을 쥐고 있는 이 여인은 초야를 맞은 신부,
혹은 고급 창녀로 해석된다. 그러나 티치아노가 어떤 의도에서 이런 낭만적인 자태를
그렸는지는 확실하지 않다. 아레티노는 1553년에 쓴 한 편지에서, 여자와 노는 것을
좋아하지만 실제로 깊은 관계를 맺으려 하지는 않는 사람이라고 티치아노를 평가했다.

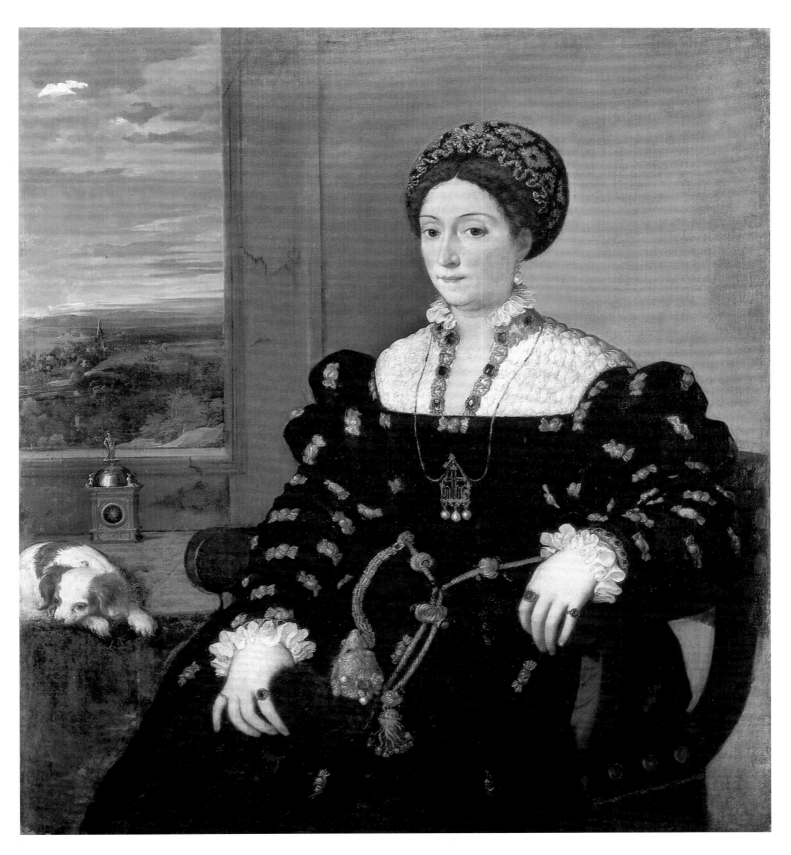

〈엘레오노라 곤차가의 초상〉, 1536년

왼쪽
〈라 벨라〉, 1536년
(일부, 전체 그림은 141쪽 수록)

적 통념을 보여주는 증거가 아닐 수 없다. '플로라(flora)'라는 이름은 봄의 여신과 관련이 있어 젊음과 여성다움을 떠올려 주기 때문에 현대 미술사가들은 개인적 관능미와 신화적 관능미를 절충한 뜻에서 '플로라'라는 이름을 주로 사용한다.

티치아노가 1536년 우르비노 공작을 위해 그린 두 여인을 예로 들어 이 의문을 살펴보자. 하나는 〈라 벨라〉92쪽로 알려진 그림으로 푸른 옷을 입은 한 여인의 초상이고, 다른 하나는 엘레오노라 곤차가 공작 부인의 초상93쪽이다. 두 여인의 옷과 얼굴이 무척 비슷하다. 그때문에 두 그림에서 다른 부분들이 더욱 도드라져 보인다. 뛰어난 미모로 한때 이탈리아 전역을 떠들썩하게 만들었던 엘레오노라 곤차가의 얼굴과 자세에서는 연륜과 체념이 읽혀진다. 그녀는 궁중예절에 얽매여 귀족이란 신분의 포로가 된 듯하다. 반면에 〈라 벨라〉는 귀족 여성을 위한 초상화법을 위배하고 있다. 조심스럽지만 분명한 목선 때문에 모델의 봉긋한 가슴이 더욱 도드라져 보이고 머리 타래 하나가 정성스레 가꾼 머리장식에서 흘러내려 어깨를 간질이면서 보는 사람의 가슴을 애타게 만드는데 이런 작은 변화에서 위엄과 친근함이 하나로 어우러진다. 이 그림의 모델이 궁중 여인이었는지 그저 베네치아의 아름다운 평범한 여인이었는지, 아니면 밤의 여인이었는지 분명하게 말해주는 단서가 없다. 따라서 이 의문은 아직도 알 수 없다.

귀족들에게 널리 알려졌던 이런 그림들에서는 유혹과 에로티시즘이 분명히 읽혀진다. 실제로 많은 그림이 당시 베네치아에서 번성하던 고급 창녀라는 직업을 모호하게 반영하고 있다. 사랑의 노예인 고급 창녀는 대체로 궁중의 여인처럼 처신했다. 아레티노는 현명한 고급 창녀가 손님을 대하는 방식을 그녀들의 입을 빌려 "저는 수녀처럼 수줍어했고, 부인처럼 손님들을 똑바로 숨김없이 바라보았으며, 창녀처럼 행동했습니다"라는 글을 썼다. 예컨대 워싱턴에 소장된 〈거울 앞의 비너스〉오른쪽는 신화화라는 가면으로 포장된 고급 창녀의 초상화라 할 수 있다. 그러나 사실적 묘사와, 거울에 비친 자신의 모습을 바라보는 여자의 시선에 담긴 아름다움과 깊은 의미에서 짐작할 수 있듯이, 티치아노는 고급 창녀들을 남자들의 눈이나 즐겁게 해주는 천박한 존재로만 보지 않았다. 요컨대 티치아노는 여인들의 초상화에 함축적으로 때로는 명시적으로 신화적인 면을 더해서 난해할 정도로 깊은 의미를 부여했다.

티치아노는 신화적인 삶과 신에 대한 자신의 해석을 '포에지아(시)'라고 칭했다. 티치아노 그림의 극적인 구도와 농밀한 관능성은 존재론적 수수께끼에 뿌리를 두고 있어 셰익스피어의 희곡에 비교되는 것도 무리는 아니다. 티치아노가 페라라 궁전에서 1520년대에 신화를 주제로 완성한 '포에지아'도 큰 찬사를 받았지만 펠리페 2세에게 선물한 그림들도 대단한 반향을 불러 일으켰다. 이 연작은 1554년 〈비너스와 아도니스〉97쪽 위로 시작해서 1562년 〈유로파의 능욕〉97쪽 아래으로 끝을 맺었다. 〈비너스와 아도니스〉는 많은 찬사를 받기는 했지만, 비너스가 떠난 뒤에야 아도니스가 숙명적인 사냥을 떠난다는 오비디우스의 묘사를 티치아노가 무시했다는 이유로 간혹 비판받기도 했다. 티치아노는 예술적이고 문학적인 해석을 변형시키는 데 상당한 독창성을 발휘했다. 예컨대 그의 그림에서는 사냥꾼의 출발이 두 연인 관계에서 비극적인 전환점으로 해석되었다. 〈비너스와 아도니스〉에 약간의 변화를 주어 본뜬 그림들의 수를 감안할 때 이 그림은 티치아노의 작품 중에서 가장 성공한 구도를 가졌다고 할 수 있다. 1557년 로도비코 돌체는 베네치아 초기 예술작품 전체를 다루면서 이 그림을 집중적으로 분석했다. 아주 섬세하고 우아하게 표현된 여신의 몸이 아름답기는 하지만 아도니스의 마음을 사로잡지는 못한다. 비너스는 아도니스를 붙들고 늘어지지만 아도니스는 필사적으로 비너스를 떼어놓으려 하고, 비너스의 고뇌는 먹구름이 드리운 하늘로 표현된다. 이런 재앙의 징조들이 한때 행복했던 그들의 사랑에 암울한 그림자를 던진다.

〈거울 앞의 비너스〉, 1550/60년경

티치아노의 작업장에서만이 아니라 틴토레토, 베로네세, 루벤스 등 많은 화가들이 앞다투어 모사하고 재해석하면서 여성의 아름다움을 거의 완벽하게 표현한 이 그림은 곧 유명해졌다. 사랑의 여신이 바로 눈앞에 있듯이 그려졌고, 벌거벗은 상반신의 은은한 살결은 관객의 눈길을 사로잡는다. 비너스는 큐피드가 들고 있는 거울에 비친 자신의 모습을 황홀한 눈빛으로 바라보고 있다. 다른 푸토(큐피드 같은 어린아이의 나체상—옮긴이)는 그녀의 팔에 손을 대고 은매화 관을 씌워 주려 한다. 거울에서는 여신의 왼쪽 얼굴이 비쳐 보인다. 실제 인물에서는 보이지 않는 부분이다. 이 그림에서 가장 눈에 띄는 부분은 관객의 시선을 멈추게 하는 거울 속 여인의 눈이다.

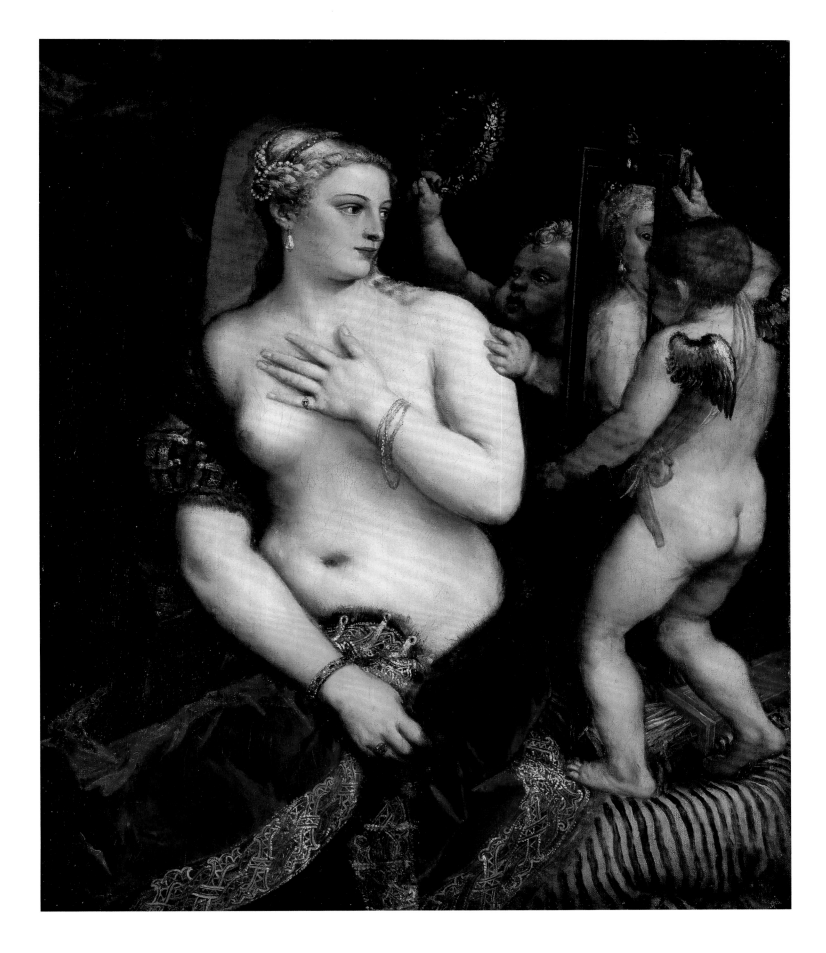

〈비너스와 오르간 연주자〉, 1548 / 49년

베네치아만큼 비너스가 시와 회화에서 폭넓게 다루어진 곳을 이탈리아 내에서 찾기 어렵다. 몸을 기댄 여신의 초상에서, 티치아노는 두 가지 구도적 기법을 사용해서 새로운 유형의 비너스를 탄생시켜 수집가들에 큰 호응을 얻었다. 처음에 이 그림은 카를 5세의 국무장관 격이던 그란빌라 추기경이 소장했던 것으로 알려진다.

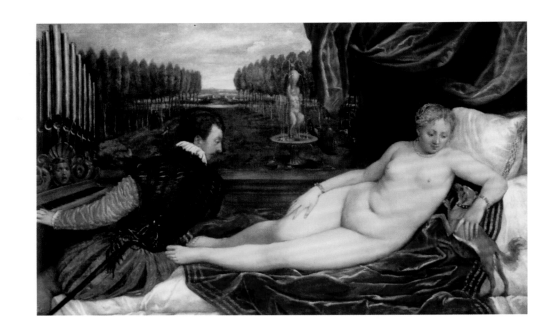

에스파냐 궁전을 위해 이 그림을 그릴 때 티치아노는 만토바에서 보았던 코레조의 〈제우스와 이오〉를 떠올렸다. 그러나 티치아노는 코레조의 소극적인 여인을 열정적이고 적극적인 여인으로 얻을 수 없는 것에도 필사적으로 매달리는 모습으로 바꿔놓았다. 그러나 비너스가 뇌쇄적으로 두 다리를 벌려 보이는 방향과는 반대 방향으로 아도니스가 떠나는 모습에서 그녀의 유혹은 수포로 돌아간다는 사실이 읽혀진다.

티치아노가 비너스를 주제로 그린 그림에서 또 하나의 혁신적 면은 연주자라는 존재이다. 연주자는 적어도 6점의 비너스 그림에서 등장한다. 음악가는 고대 신화에서 전혀 언급되지 않기 때문에 그가 등장하는 이유가 아리송하다. 현재 베를린과 마드리드에 소장된 그림들에서는 한 귀족이 오르간을 연주하며 뇌쇄적으로 몸을 기댄 비너스를 쳐다보지만 비너스는 애완견에게만 시선을 둘 뿐이다. 마드리드 그림은 비너스 여신이 국부조차 가리지 않고 온몸을 드러내 보인 최초의 그림이고, 연주자의 시선이 비너스의 아랫부분을 향한다는 점에서 특징을 갖는다.

최근에 미술사가들이 지적한 바에 따르면, 이 그림은 뛰어난 연주자이기도 했던 티치아노가 아름다운 여인을 향한 사랑, 그리고 그에 대한 시에서의 문학적 표현과 무반주 합창곡에서의 음악적 표현, 음악에서 맛보는 아름다운 화음 간의 복잡한 유사성을 시각적으로 표현한 것이다. 연주가가 관찰하는 여인의 성적 매력에서 영감을 받는 듯한 모습이나, 혹은 여인의 성적 매력에 취해서 정작 음악에는 관심도 없는 모습으로 그려졌다. 따라서 마드리드 그림에서 오르간 앞에 메두사의 머리가 조각된 이유도 어느 정도 짐작된다. 구체적으로 말하면, 사랑에 눈이 먼 사람들이 돌로 변하듯이 그들을 무력하게 만드는 유혹을 암시하고, 어떤 장면을 포착하는 뛰어난 화가의 능력과 관련된 미술의 이론적 틀을 가리킨다. 그림 속의 연주가와 마찬가지로 관객도 티치아노가 표현한 여성의 아름다움을 보고 '돌로 변한 것' 처럼 완전히 황홀경에 사로잡힌다.

이런 미묘한 표현과 깊은 의미 때문에, 티치아노의 관능적 그림은 움찔하면서 얼굴을 돌릴 필요가 없다. 〈유로파의 능욕〉^{오른쪽}에 등장하는 여자는 아름답지도 않고 정숙하지도 않다. 그러나 제우스가 그녀를 납치하려고 변신한 황소의 안장 위에서 그녀는 몸을 비틀며 인간에게는 거의 불가능한 자세로 쓰러져 있다. 돌고래를 탄 푸토가 장난스레 그 모습을 흉내 내고 있다. 주변 풍경 때문에 이 장면은 겉으로 보기에 우스꽝스럽게 느껴지지만, 물감의 혼합, 즉 색의 절묘한

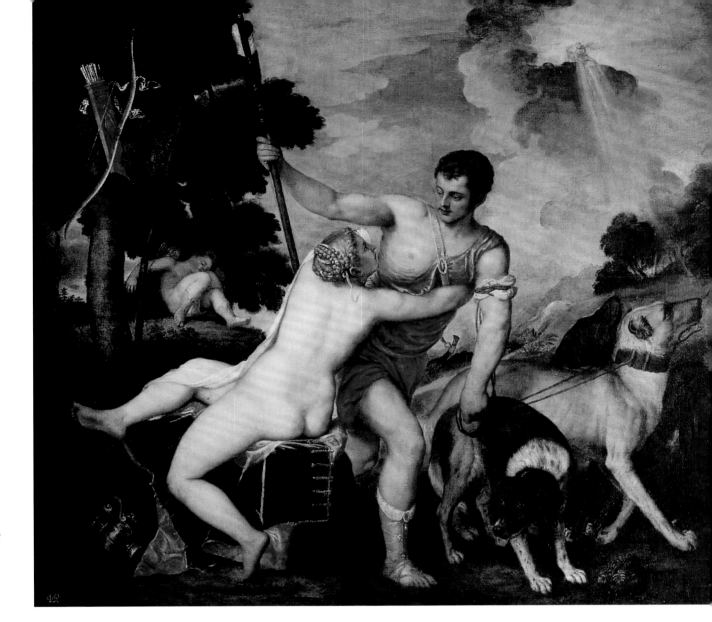

〈비너스와 아도니스〉, 1555년경

'비너스와 아도니스'라는 주제는
요즘 말로 하면 베스트셀러의
조건이었다. 이를 주제로 한 최초의
그림은 파르네세 가문을 위해
1545／46년에 그려진 것으로 추정되지만
현존하지 않는다. 그러나 30점 이상의
복제화와 판화가 전해지고 있으며,
그 모두가 티치아노의 작업장에서
제작된 듯하다.

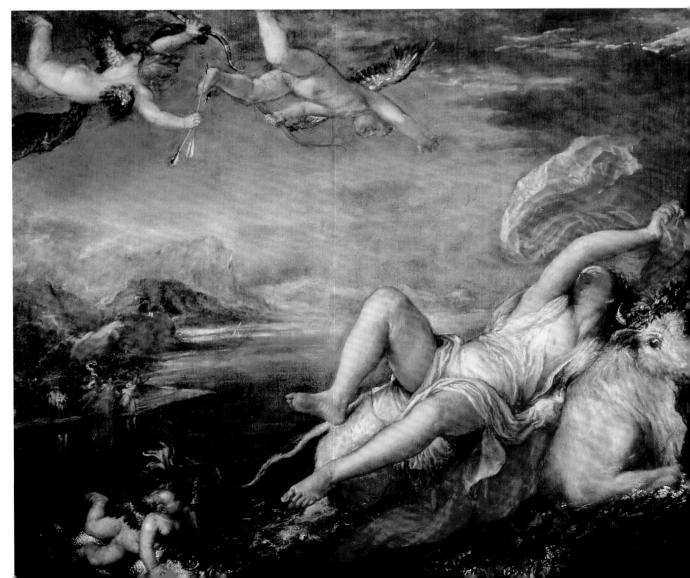

〈유로파의 능욕〉, 1559／62년

처리로 그런 느낌이 약간은 상쇄된다.

비교적 짧은 기간에 티치아노는 고대 로마 전설을 주제로 세 점의 능욕 장면을 그렸다. 그 첫 번째가 1517년 펠리페 2세에게 보낸 〈루크레티아의 능욕(타르퀴니우스와 루크레티아)〉(현재 케임브리지 소장)이다. 능욕 장면 자체가 과거에는 주제로 채택된 적이 거의 없었고 그처럼 분명하게 묘사된 적도 없었기 때문에 티치아노가 자신의 〈루크레티아의 능욕〉을 위대한 성취라 주장한 것은 충분한 타당성을 갖는다. 여성을 향한 성폭력의 표현에서 보듯이 사랑의 존재론적 성격은 극단적인 면을 갖는다. 티치아노는 신화에서 적절한 이야기를 끌어내서 사랑의 극단성을 시각적으로 표현했다.

당시의 미술관련 문헌에서 지적되고 있듯이, 인체의 묘사에서 티치아노가 관심을 가진 부분은 비율이나 근육이 아니었다. 그는 물질성, 즉 살의 유연함과 피부의 부드러움에 최우선적인 관심을 두었다. 그가 물감을 사용한 방법에서도 이런 성향이 읽혀진다. 그에게 물감 자체의 물질성은 '콜로리토(colorito, 색)'의 현상 만큼이나 중요한 것이었다. 그는 투명한 스컴블링 기법과 물감을 두껍게 칠하는 임파스토 기법을 사용했다. 이런 점에서 마르코 보스키니가 1647년에 남긴 기록은 무척 중요한 의미를 갖는다.

"자코모 팔마 2세(아버지 자코모 팔마와 구분하려고 보통 이렇게 불린다)는 티치아노에게 직접 사사하는 행운을 누린 덕분에 티치아노가 색을 다루는 비법을 내게 말해주었다. 티치아노는 먼저 다량의 물감을 캔버스에 쏟아부어 그림의 바닥, 즉 기초층으로 삼았고 그 위에 그림을 그렸다.…… 따라서 그 귀중한 바닥층을 만든 후에는 캔버스를 벽에 걸어 두었다. 어떤 때는 몇 달 동안 거들떠보지도 않고 벽에 걸어만 두었다. 다시 붓을 잡고 그림을 그려야 할 때가 되면, 티치아노는 바닥층을 마치 앙숙이라도 만난 듯이 티끌 하나라도 찾아내려는 듯이 꼼꼼하게 살폈다.…… 그 후 그는 바닥층을 살아 있는 듯한 살로 조금씩 덮어 갔다. 그는 몇 번이고 덧칠을 거듭하면서, 숨만 쉬지 않을 뿐 정말로 살아 있는 살결을 빚어내기 위해 최선을 다했다.…… 그러나 마무리의 클라이맥스는 손가락에 있었다. 그는 손가락 끝으로 중요한 부분들의 윤곽을 흐릿하게 처리하며, 윤곽의 색을 간색(間色)으로 바꿔갔다. 때로는 역시 손가락으로 한 구석을 어둡게 칠하거나 강렬하게 처리했으며, 핏방울인 것처럼 붉은 줄을 그려넣었고, 표현력이 떨어지는 부분에 생동감을 불어넣었다. 한 마디로, 그의 살아 있는 손가락이 그림을 완벽한 경지로 끌어올렸다."

티치아노의 '임프레세(imprese, 모험적인 시도)'에서 예술과 자연 간의 유사점이 찾아진다. 보스키니는 이 관계를 '새끼를 핥아주는 어미곰'이라며 상당히 감각적으로 비유했다. 갓 태어난 새끼는 특정한 모양이 없어 어미가 문자 그대로 핥아서 모양을 만들어 간다는 옛 생각이 미술에 그대로 적용된 셈이다. 티치아노가 그림으로 표현한 것에는 명성이

〈발다사레 카스틸리오네의 초상〉, 1540년경

작가이자 외교관이던 발다사레 카스틸리오네는 1528년에 출간한 책 《궁정인》을 통해 이상적인 르네상스인의 전형을 만드는 데 큰 역할을 했다. 그가 정의한 '스프레차투라(Sprezzatura)' – 힘들이지 않고 이뤄내는 성취 – 라는 개념이 훗날 티치아노가 발전시킨 '밑그림 같은' 회화 양식에 상징적이며 실질적인 영향을 주었다.

왼쪽
〈알폰소 다발로스와 시동〉, 1533년(혹은 그 이후)

바스토의 후작, 알폰소 다발로스는 당시 가장 뛰어난 군지휘관으로, 1533년 튀니스에서 투르크군에 승리를 거두었다. 1538년부터 1546년 세상을 떠날 때까지 밀라노 총독으로 카를 5세를 섬겼다. 티치아노는 이 유명한 베네치아의 영웅을 〈이 사람을 보라〉(72쪽)에서 오른쪽 끝에 그려 넣기도 했다. 그 곁의 술탄은 투르크군에 거둔 전설적인 승리의 실질적인 목격자로 그려졌다.

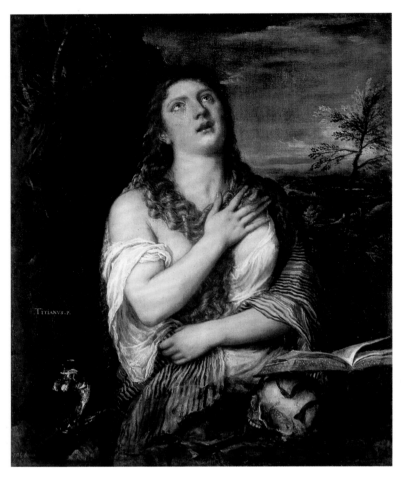

〈참회하는 막달레나〉, 1565년경

티치아노는 남자들에게 환상을 심어 주는 매개체 역할을
하던 막달레나를 주제로 서너 점을 그렸다. 모든 그림이
반신상이고 옷을 입은 모습이나 벗은 모습으로
그려졌다. 슬픔에 잠기고 하늘을 향한 시선을 제외하면
이 성자의 자세는 고전시대의 비너스 조각을
떠올려 준다. 티치아노가 마지막으로 그린 막달레나가
현재 나폴리에 소장된 그림처럼 옷을 입고 두개골과
성경이 함께 그려져 에로틱한 면이 희석된 이유는
트리엔트 공의회와 반종교 개혁 운동으로 인한
종교적이고 영적인 분위기 때문이라 여겨진다.

더해지고, 또 무정형의 상태에서 구해낸다는 점에서, 그의 그림은
자연에 비견되거나 자연을 능가한다. 물론 시간과 명성을 어미 곰
의 좌우에 비유한다면 그렇게도 해석된다는 뜻이다. 티치아노의
좌우명 '나투라 포텐티오르 아르스(natura potentior ars)'는 '예술
이 자연보다 강하다'로도 해석되지만 '자연을 통해 예술은 더 강해
진다'로도 해석된다. 어떤 식으로 해석되든 그의 좌우명은 "자연적
인 창조물에나 인위적인 창조물에 똑같이 생명의 숨결을 불어넣는
다"라는 하나의 목표를 지향하고 있다.

우리 사회가 그어놓은 도덕과 부도덕의 경계와는 상관없이,
티치아노의 여인들에서 자연과 예술은 모든 면에서 생명의 리듬을
따른다. 따라서 티치아노가 마리아 막달레나에 특별한 관심을 기
울였다는 사실은 크게 놀라운 일은 아니다. 1531년 3월 5일, 티치
아노는 페데리코 곤차가에게 죄인인 동시에 참회자의 모습으로 마
리아 막달레나를 그려달라는 의뢰를 받았고, 그녀를 '가능한 한 눈
물어린' 모습으로 그려달라는 요구도 더해졌다 오른쪽. 페데리코는
처음에 그 그림을 바스토의 후작인 알폰소 다발로스에게 선물할
생각이었다. 그러나 1531년 3월 11일, 페데리코는 생각을 바꿔 그
그림을 페스카라 후작 부인으로 젊어서 미망인이 된 비토리아 콜
론나에게 주기로 약속했다. 비토리아 콜론나는 유명한 시인으로
아리오스토, 파올로 조비오, 발다사레 카스틸리오네의 친구였고
1530년대 중반부터는 미켈란젤로와도 우정을 나누었다. 게다가 그
녀는 마리아 막달레나를 본받아 참회하는 고급 창녀들을 지원하는
데도 앞장섰다.

어깨와 가슴을 드러내고 머리카락이 흘러내린 티치아노의 막
달레나는 그 후 하나의 원형이 되었다. 그러나 티치아노는 1550년
이후 이 모티프에 서너 번 변화를 주었다. 그 결과로 탄생한 새로
운 전형(왼쪽)은 오른쪽 어깨만을 드러내고 '죄 많은' 머리카락도
한결 단정해 보이지만 에로티시즘의 극치를 보여준다. 여기에서
두개골은 죽음을 상징하고, 열린 책은 '사색과 명상의 삶'을 뜻한
다. 이런 금욕의 상징물들은 바오로 3세 파르네세가 주도한 종교개
혁운동을 상징하는 것으로 읽혀질 때 더욱 두드러져 보인다. 티치
아노의 초상화에서 '로마의 사자'는 온갖 권모술수에도 불구하고
예수회를 보호하고, 가톨릭 교회의 개혁을 꾸준히 지원한 교황이
기 때문이다.

오른쪽
〈마리아 막달레나〉, 1531년

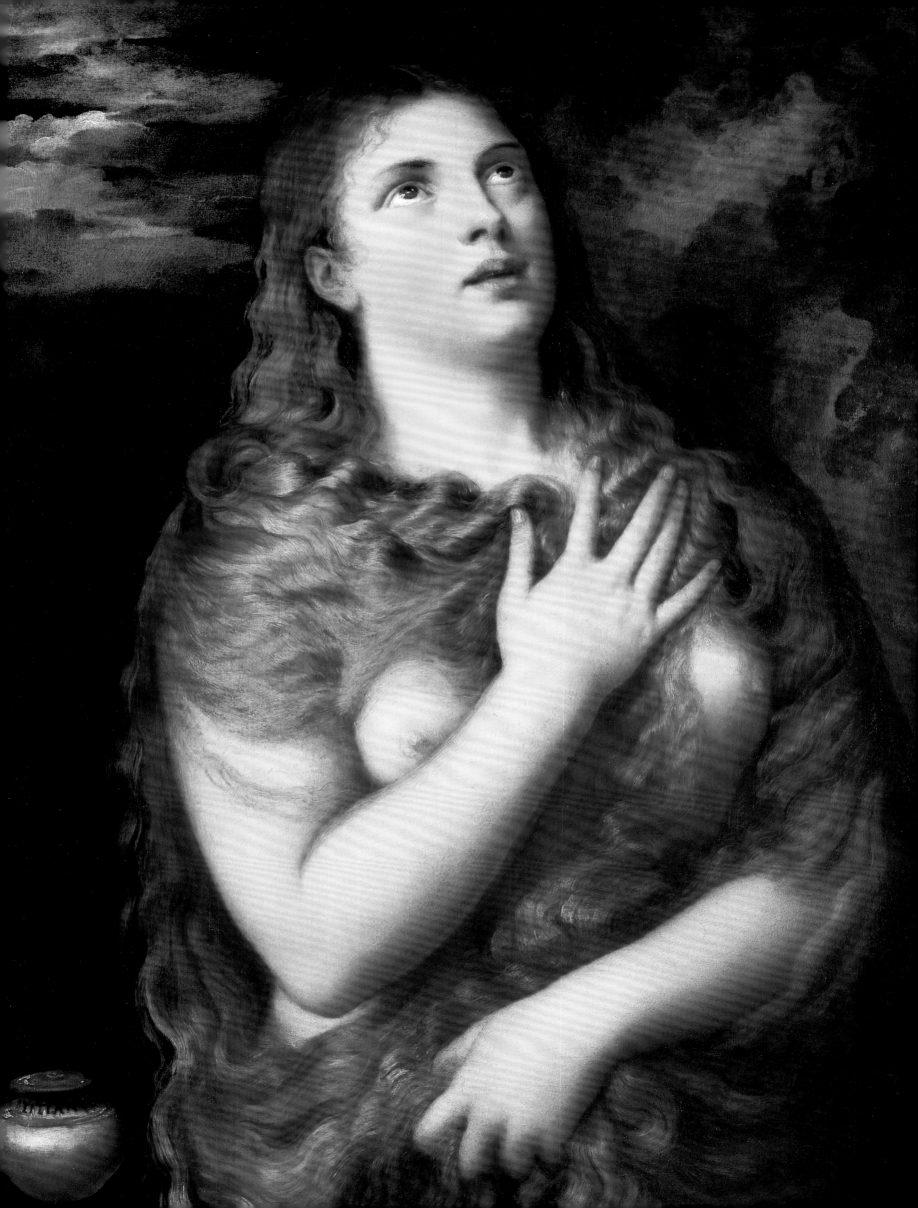

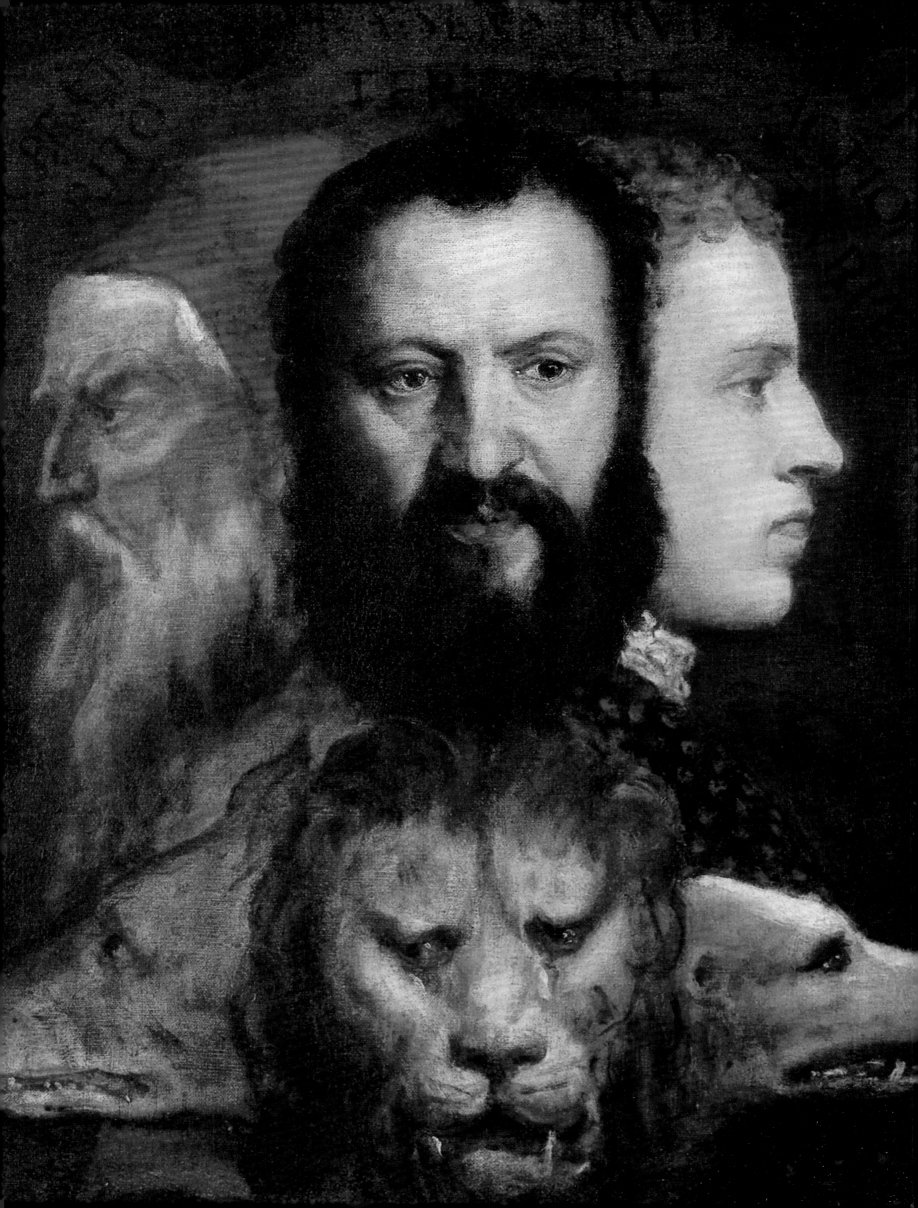

화가의 왕

"…… 티치아노의 손에서는 놀랍고도 장려한 것만이 창조된다오. ……
우리 기대를 언제나 훨씬 뛰어넘었소. 그의 작품은 더할 나위 없이 완벽하니까.
우리가 예전에는 그처럼 아름다운 그림을 본 적이 없었던 것처럼 말이오."

— 페데리코 곤차가가 1531년 4월 19일 만토바에서 베네데토 아뇰로에게 보낸 편지

티치아노는 반종교 개혁의 분위기에 발맞추어 마리아 막달레나의 이미지를 기호학적 차원에서 신중하게 표현하면서 그녀의 관능미를 완화시켰던 것일까, 아니면 순수하게 개인적인 의도에서 그렇게 했던 것일까? 폭력과 고난과 고통을 직접 겪으면서 종교적 감성까지 민감해졌던 것일까? 티치아노는 형 프란체스코가 캉브레 전투에서 부상당해 돌아오는 모습을 지켜보아야 했다. 그 직후에는 그의 두 하인이 살해당했다. 1530년 8월 5일에는 31세의 아내 체칠리아가 딸 리비니아를 낳은 후에 죽었다. 1559년에는 아들 오라치오가 조각가이며 메달 제작자이던 레오네 레오니와 말다툼하던 중에 그에게 큰 상처를 입혔다. 게다가 베네치아는 툭하면 전염병이 돌았고, 그로 인해 소중한 친구들을 잃었다.

이런 숙명에 남부럽지 않게 성공한 티치아노가 종교라는 새로운 길을 모색하려 서둘렀던 것일까? 산 살바도르의 〈수태고지〉32쪽를 의뢰한 후원자인 안토니오 코르노비는 이교도들과 어울려 지냈던 사람이었다(그렇다고 그들의 생각까지 인정했다는 뜻은 아니다). 종교계에서나 세속세계에서 이탈리아 지식인들은 가톨릭 교회 개혁과 종교 개혁 자체를 상당한 기간 동안 다르게 생각지 않았다. 특히 뉘른베르크와 아우크스부르크의 신교도 상인들이 중요한 역할을 한 국제 무역과 출판이 성행했던 도시, 베네치아는 새로운 문물에 무척 개방적이었기 때문에, 한 감시자는 1528년에 "베네치아가 하느님의 말씀을 받아들이고 있는 중"이란 보고서를 루터에게 보내기도 했다.

티치아노는 개혁 진영에 속했고, 이런 추론의 증거는 〈예수 그리스도의 십자가 강하〉104쪽에서 찾아진다고 오랫동안 여겨져왔다. 심지어 티치아노가 이 그림에서 니고데모의 얼굴을 자화상으로 그린 것이라는 주장도 있었다. 당시 티치아노가 그런 의도로 이 초상화를 그렸다면 살얼음판을 밟는 기분이었을 것이다. 게다가 니고데모가 예수를 남몰래 찾아갔다는 이유로, 개혁주의자 칼뱅은 신교도의 믿음을 공개적으로 인정하지 못한 채 가톨릭의 율법 하에 사는 추종자들을 니고데모파라 칭하지 않았던가. 그러나 니고데모의 얼굴이 티치아노의 자화상이란 확실한 근거는 없다. 심지어 그 얼굴이 니고데모가 아니 아리마태아의 요셉이란 주장까지도 있다. 또한 당시의 종교화에서 니고데모의 얼굴이 반드시 니고데모파를 가리키는 것도 아니었다.

티치아노가 1566년에 제출한 소득 신고서를 보면, 그는 집의 아래층을 브레시아 출신의 찬 안드레아 우고니에게 빌려주었다. 우고니가 이교도이기는 했지만 이 때문에 종교재판소가 티치아노에게까지 조사를 확대하지는 않은 듯하다. 티치아노가 가톨릭과 신교도의 전쟁에서 어떤 쪽에 있었는지에 대한 의문은 아직도 풀리지 않은 숙제로 남아 있다.

〈지혜의 알레고리(시간의 알레고리)〉, 1565년

이 그림에서 세 짐승의 머리가 뜻하는 바를 이해하려면 이집트의 사후 세계나 이집트를 빙자한 신비 종교들을 알아야 한다. 1419년 허구의 존재인 호루스 아폴로, 즉 호라폴로를 다룬 '히에로글리피카'가 처음 발견된 이후로 이집트 종교는 인문학자들에게 큰 관심을 불러일으켰다. '히에로글리피카' 덕분에, 헬레니즘 시대 이집트에서 가장 위대한 신으로 손꼽히던 세라피스는 거의 1500년 후에 부활해서, 이 그림이 그려질 때 쯤 많은 옛 초상화에서 머리 셋을 가진 괴물을 데리고 다니는 신으로 자주 그려졌다. 세라피스는 어깨 위에 개와 늑대와 사자의 머리를 가진 괴물이 뱀에게 둘둘 감긴 모습이다.

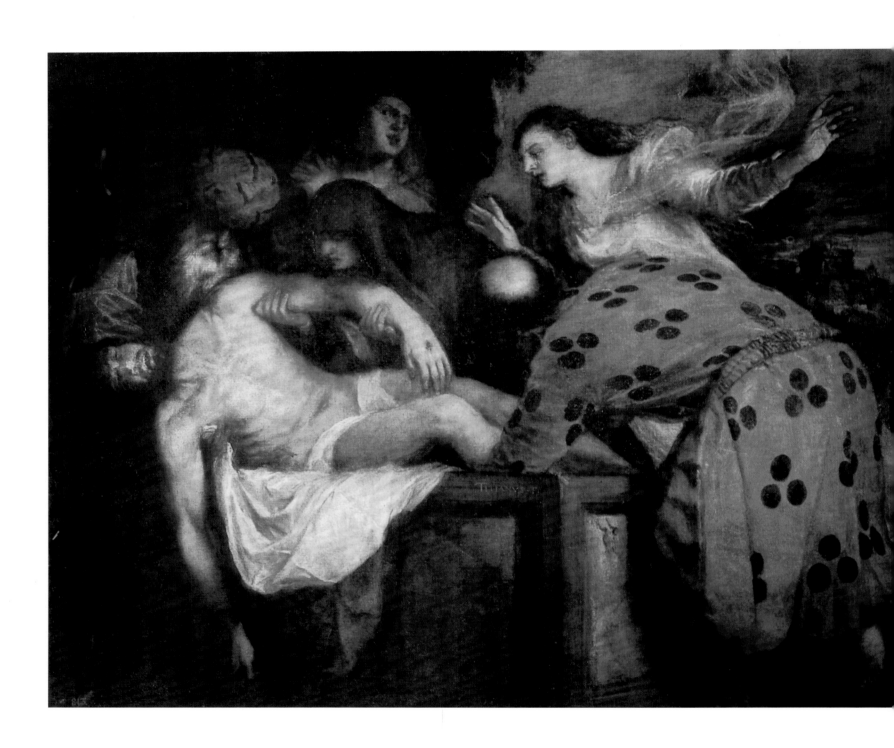

〈예수 그리스도의 십자가 강하(매장)〉, 1566년경

현재 마드리드에 소장된 이 그림에서 티치아노는
죽은 예수의 얼굴을 애틋하게 바라보는 니고데모
(혹은 아리마태아의 요셉)의 얼굴로 자화상을 그렸다.
그러나 일부에서 주장하듯이, 티치아노가 당시
베네치아에서 활동하던 이단적인 니고데모파였다고
단정 지을 수는 없다. 그들은 겉으로는 가톨릭 교회에
충성하면서 비밀리에 다른 믿음을 가졌었다.

이 의문을 해결하는 데도 티치아노의 전기는 별다른 도움을 주지 못한다. 오히려 그의 그림에서 더 많은 것을 추론해 볼 수 있다. 예컨대 티치아노는 1548년에 카를 5세에게 〈이 사람을 보라〉을 선물했고, 그 후에는 그 그림의 짝으로 〈슬픔에 잠긴 성모〉^{오른쪽}를 황제에게 보냈다. 티치아노가 아들을 바라보는 성모의 심경을 그린 것이라 추측된다. 고통으로 일그러진 얼굴 표정과 눈물로 붉게 충혈된 눈에서 성모의 마음이 충분히 읽혀진다. 인물들 간의 관계는 경건한 신앙심과 슬픔에 젖은 듯한 손의 움직임보다 불안이 깃든 긴장감에서 더 뚜렷이 나타난다. 교리 및 신앙 전쟁을 암시하는 흔적은 어디에도 없다. 그저 화가와 후원자 개인의 진지하고 보수적인 신앙심이 돋보일 뿐이다. 그리스도를 향한 헌신적 사랑을 주제로 한 두 그림은 자신의 능력을

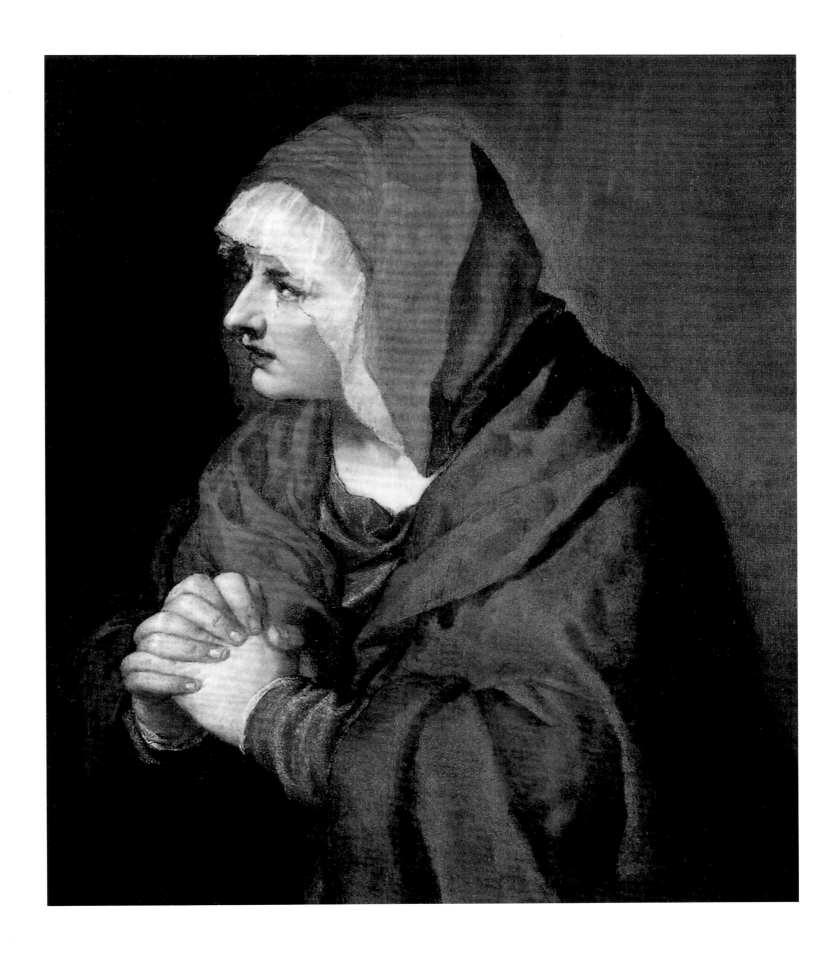

105쪽
〈슬픔에 잠긴 성모〉, 1554년

티치아노는 아들을 '슬픔에 잠긴 남자'(74쪽)로
표현한 그림의 짝으로 이 그림을 그렸다.
카를 5세는 왕권을 양위하고 수도원에 은거할 때
두 그림을 가져갔지만, 오랜 시간이 지나면서
그림들은 많이 손상되었다.

오른쪽
〈성 라우렌시오의 순교〉, 1557년 이후

이 기념비적 제단화는, 베네치아에 신축한 예수회
성당과 통하는 길을 내려고 바로크 시대에 허물어 버린
성당의 우측 복도에 있던 제2 예배당에 걸려 있었다.
당시 예배당 입구를 들어서면 신도는 성자를 정면에서
바라보았고, 불길을 지피는 삽과 강렬한 불꽃이 거의
눈높이에 있었기 때문에 이 제단화에서 받는 감동은
오늘날보다 훨씬 컸을 것이다.

분명히 깨닫고 있던 티치아노의 구도적 역량까지 잘 보여준다. 그는 이미 오래 전에 화가의 왕
이란 지위에 올라, 누구도 흉내 낼 수 없는 혁신적이고 설득력 있는 구성으로 회화의 모든 장
르에 큰 반향을 불러일으켰다. 티치아노는 이탈리아와 유럽의 궁전에 막강한 힘을 지닌 후원
자들과 영향력이 있는 친구들을 두고 있었지만 궁전의 숨 막히는 삶과는 일정한 거리를 두고
평생 동안 베네치아 시민으로 살았다. 그 덕분에 그는 예술가로서의 양심에 끝까지 충실할 수
있었다.

티치아노는 더 이상 성공할 수 없는 지위까지 올랐다. 그의 성공은 물질적 풍요로도 이어
졌다. 바사리의 계산에 따르면, 기사와 팔라틴 백작의 자격으로 티치아노는 1568년 200스쿠디
의 연금을 받았고 펠리페 2세의 초상화를 그려서 200스쿠디의 돈을 추가로 받았다. 또한 창고
임대료로도 300스쿠디를 벌어들여 "큰 노력을 들이지 않고도 매년 700스쿠디 가량의 돈을 고정
적으로 벌었다." 그림을 팔아서 번 돈은 그보다 훨씬 많았다. 티치아노가 1566년 베네치아 예산
당국에 제출한 자산 목록에는 부동산으로 비리 그란데의 작업실 겸 집 이외에 콜 디 만차와 코
네글리아노에 각각 집이 있었다. 세금이 부동산에 대해서만 부과되었기 때문에 다른 소득원, 예
컨대 정기적인 수당과 창고 임대료 및 목재 사업으로 벌어들인 소득 등은 자산 목록에 기록되어
있지 않다. 이런 이유에서 티치아노의 자산 목록은 때때로 탈세의 표본으로 여겨지기도 했다.
말년을 향해 가면서, 특히 에스파냐의 대사 에르난데스가 "나이가 들면서 그가 조금은 탐욕스러
워진 듯하다"라고 말한 때부터 티치아노는 개별 작품에 대해 고정된 값을 요구하지 않고 "나를
도와주고 내 자식들을 지원하기 위한" 보답을 요구하기 시작했다. 실제로 콜 디 만차에 집을 짓
는 데 필요한 건축용 돌을 그림값으로 받았다. 또 1567년에는 한 제자의 도움을 받아 피에베 디
카도레 성당에 그린 벽화의 값으로 티치아노는 몇 짐의 목재를 받았다.

티치아노의 명성은 예술에 관련된 당시의 글에서도 확인된다. 파올로 조비는 1523년에 티
치아노라는 이름을 언급하며 그 작품을 분석하는 데 집중했다. 피에트로 아레티노는 앞에서 이
미 보았듯이 티치아노에 대해 끊임없이 언급했다. 한편 티치아노를 1518년 페라라 궁전에서 처
음 만난 이후로 알고 지내던 시인 아리오스토는 《광란의 오를란도》의 제3판에서 그를 '이탈리아
화가와 조각가 중에서 가장 유명한 사람'으로 꼽았다. 안토니오 브루치올리는 《대화》의 제2판에
서, 티치아노와 저명한 건축가 세바스티아노 세를리오가 그림자의 물리적이고 광학적 성격을
주제로 그의 집에서 벌인 토론을 다루었다. 로도비코 돌체가 《회화의 대화》에서 티치아노를 끊
임없이 언급하는 사실도 주목되며, 약간의 편견과 질시가 있기는 하지만 바사리의 《미술가 열
전》에 실린 그의 전기는 새삼스레 언급할 필요도 없을 것이다.

당시의 글만이 아니라 그 후에 미술론을 다룬 글에서도 티치아노의 남다른 화법(畵法)은
중요하게 다루어졌다. 티치아노는 특히 1540년대 이후부터 재료의 현상적인 면에 깊은 관심을
가졌다. 그는 거친 캔버스를 즐겨 사용하며, 실이 짜인 형태를 그림에서 고스란히 살려내려 애
썼다. 또한 붓질의 형태도 전반적인 효과를 빚어내는 데 중요한 요인으로 삼았다. 간혹 거의 수
년이나 계속된 이런 실험적 창작 과정에서 티치아노는 처음의 생각을 바꾸었고, 그렇게 완성된
그림들은 스케치로 그친 듯이 미완성으로 보이기 일쑤였다. 밑그림과 마무리 간의 경계가 점점
불분명해졌다고 해서, 발다사레 카스틸리오네가 《궁정인》에서 말했듯이 16세기의 예술가들이
힘들이지 않고 신속하게 이루어내는 성취라는 뜻을 제시한 '스프레차투라(sprezzatura)'와 혼
돈해서는 안 된다. 티치아노의 화법은 겉으로만 스프레차투라의 결과로 보일 뿐이다. 실제로는
엄청난 노력과 탐구적 작업의 결실이다. 예컨대 〈마르시아스의 체형〉110쪽을 복원하는 과정에서,
이 그림이 무려 30겹의 칠로 이뤄졌다는 사실이 밝혀졌다. 티치아노가 준비과정보다 풍부한 색

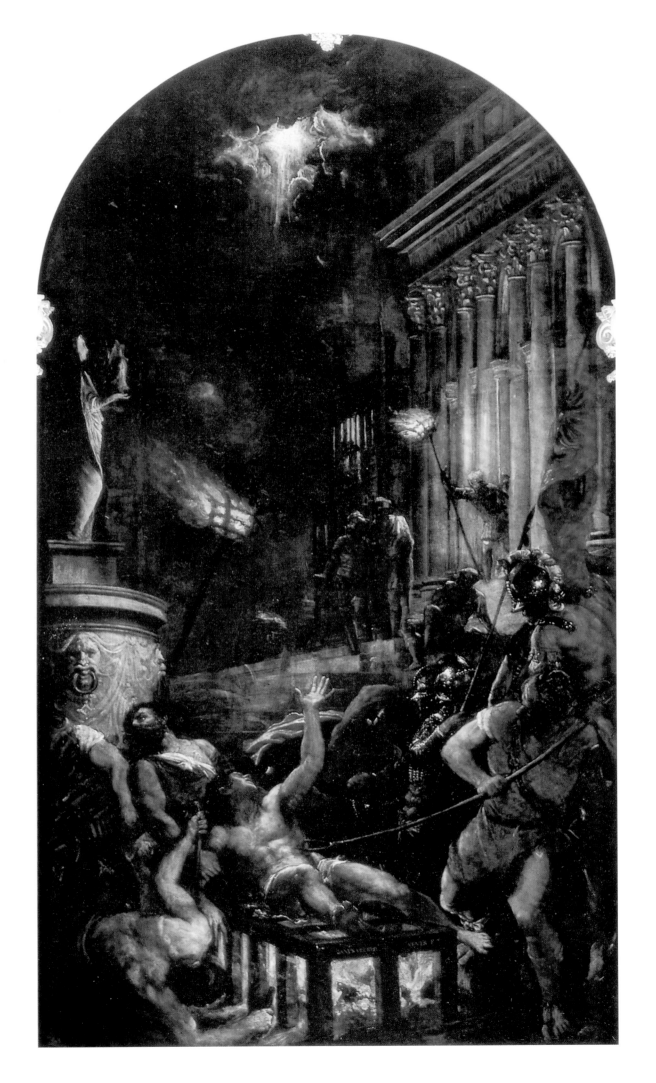

과 채색기법을 더 중요하게 여긴 화법은 피렌체의 '디세뇨' 이론에 정면으로 도전한 것이었다. 피렌체파는 '콜로레(색)'의 '지성없는 관능성'과 '허위'보다 선과 데생을 더 중요시하면서, 베네치아의 화법보다 피렌체의 그림이 우월하다고 주장했다.

때로는 신체적 결함으로, 때로는 인간 존재와 관련된 정신력으로 여겨지는 한 화가의 '원숙한 경지에 이른 화법'이란 개념은 선보다 색을 강조한 티치아노의 끈질긴 노력에 그 뿌리를 두고 있다.

1568년 화상(畵商) 니콜로 스토피오는 아우크스부르크의 상인 막스 푸거에게, 티치아노가 시력이 떨어지고 손까지 떨어서 그림의 마무리를 작업장의 제자들에게 맡기는 빈도가 늘어나고 있다는 편지를 보냈다. 한편 베네치아에 파견된 에스파냐 대사는 1557년의 보고서에서, "티치아노가 너무 나이가 들어 좋은 그림을 그릴 수 있을지 염려됩니다. 하지만 손이 떨린다고 그림에서 표현감과 영혼까지 사라진 것은 아닙니다. 더 나은 손으로 최선을 다해 색을 입히고 섬세한 묘사를 하고 있으니까요"라고 썼다. 반면에 바사리는 티치아노의 후기 작품에 조금의 동정심도 보이지 않으며 "그가 하늘에서 물려받은 천부적 재능이 시들해지기 시작하면서 그린 천박한 그림들로 전성시절에 얻은 명성을 훼손시키지 않고 소일거리로나 그림을 그렸더라면 말년이 좀더 행복했을 것이다"라고 말했다. 바사리의 비판적 지적은 티치아노를 미켈란젤로와 같은 반열, 심지어 그 위에 놓으려는 베네치아의 시도에 대한 반발이었다. 그러나 바사리는 바사리답게 다른 곳에서 '스프레차투라'의 기법을 언급하며 티치아노의 말년 작품을 칭찬하는 모순을 보였다. 그는 티치아노에 대해 "그의 말년 작품들은 대담하면서도 굵게 붓질하고 윤곽을 한결 뚜렷하게 드러내고 있어, 그런 특징이 가까이에서는 보이지 않지만 일정한 거리를 두면 완벽하게 보인다. …… 이런 기법은 그림을 살아 있게 만들기도 하지만 고생한 흔적을 감추고 뛰어난 솜씨로 그려낸 듯이 보이게 만들기 때문에 이런 식으로 그려진 그림은 적절한 판단의 결집체여서 놀라울 정도로 아름답다"라고 말했다.

티치아노의 말년 작품을 이해하지 못해 비판한 당시 평론가들의 지적을 근거로, 일부 미술사가들은 티치아노의 말년 그림들을 스케치, 심지어 '천박한 그림'에 불과한 미완성 작품으로 취급하면서 티치아노의 '신화를 벗겨 내려' 애썼다. 그러나 이런 비판은 티치아노가 말년의 작품들에 쏟아부은 끝없는 노력과 모순된다. 최근에 테크놀로지를 동원한 연구에서 밝혀졌듯이, 몇 겹으로 칠해진 색이 거의 강박관념에 가까운 변화 과정을 그대로 보여주고 있기 때문이다. 특히 티치아노가 고령에도 불구하고 획기적인 회화기법을 찾아내려 애썼다는 사실에서도 당시의 비판은 설득력이 떨어진다. 대표적인 예가 〈성 라우렌시오의 순교〉[107쪽]이다. 1548년에 베네치아의 예수회 성당을 위한 제단화로 시작된 이 그림은 1557년 직후에 완성된 듯하다. 이 그림의 명성은 복제와 판화를 통해 널리 알려졌다. 1564년 펠리페 2세가 티치아노의 감독 하에 에스코리알 궁전을 위해 다시 그려진 그림을 받았을 때 얼마나 행복해 했을까? 또 그는 티치아노가 손수 그린 두 번째 그림을 선물로 받기도 했다. 다른 예로는 〈가시 면류관을 쓴 그리스도〉[오른쪽]가 있다. 지금 뮌헨에 소장된 이 그림은 과거에 같은 주제로 그린 그림을 한층 극화시켜 표현한 것으로 티치아노 후기 작품 중에서 가장 아름다운 그림으로 손꼽는다.

티치아노의 말년 작품 중에서 〈가시 면류관을 쓴 그리스도〉만큼이나 격렬한 감동을 자아내는 그림인 〈마르시아스의 체형〉은 티치아노 예술 세계의 정수가 집약된 그림이라 할 수 있다. 이 그림은 신들이 오만불손한 사람에게 벌을 내렸다는 고대 신화를 다룬 것이다. 마르시아스는 아폴론에게 연주 실력을 겨루어 보자고 도전했다. 프리지아의 왕 미다스를 제외하고 모든 증인이 아폴론의 승리를 선언했다. 아폴론은 그 벌로 미다스의 귀를 당나귀 귀처럼 길쭉하게 만드는

〈가시 면류관을 쓴 그리스도〉, 1570년

티치아노가 말년에 그린 이 애절한 그림의 이름과 달리, 가시 면류관은 보이지 않는다. 막대기를 휘두르는 사람들도 머뭇대는 듯 보인다. 그러나 등을 보이며 계단을 올라가는 젊은 사내가 궁금증을 불러일으킨다. 그도 예수의 체형에 끼어들려는 것일까, 아니면 체형을 막으려는 것일까? 이 인물은 그리스도의 무죄를 확신한 빌라도의 아내가 보낸 사자로 해석된 적이 있었다. 하지만 최근에 들어서는 그리스도, 결국 그리스도교를 구하려고 달려온 에스파냐를 의인화시켜 표현한 것이란 주장이 대두되었다. 달리 말하면, 펠리페 2세에게 신성동맹에 가담해서 오스만 터키의 위협을 받던 기독교 세계와의 연대성을 보여 달라고 촉구하는 그림이다.

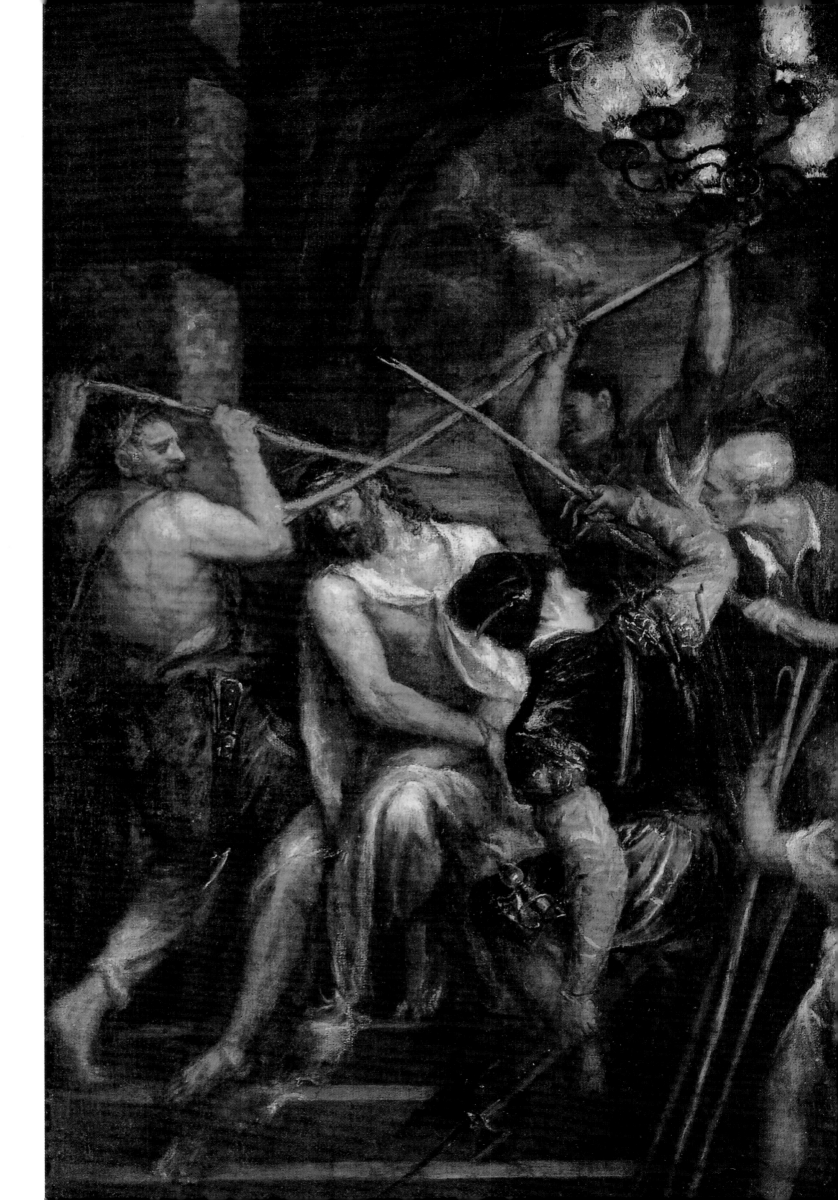

《마르시아스의 체형》, 1570년경

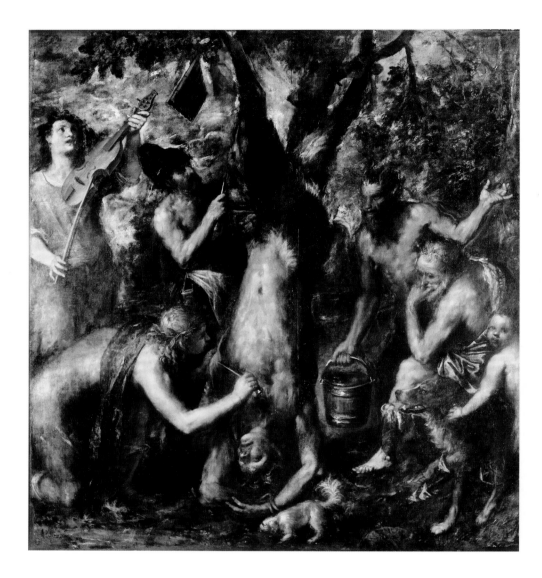

데 그쳤지만 마르시아스는 아폴론에게 도전한 대가를 훨씬 호되게 치러야 했다. 산 채로 살가죽이 벗겨진 것이다.

티치아노는 줄리오 로마노가 만토바의 델 테 궁전에 그린 벽화를 떠올리며, 마르시아스를 같은 구경꾼들 앞에 똑같은 방식으로 줄에 매달린 모습으로 그림을 그렸다. 다만 티치아노는 두 마리의 개를 덧붙였다. 하나는 바닥에 떨어진 피를 핥아먹고, 다른 하나는 생살을 물어뜯지 못하도록 붙잡혀 있다. 아폴론은 마르시아스의 가슴에서 껍질을 벗겨 내는 동시에 그의 몸을 절개해 색덩어리로 만들어 버린다.

이 그림에서 가해자와 피해자의 관계는 여러 방향에서 해석되어 왔다. 티치아노가 구원이나 신의 간섭에 관련된 흔적을 전혀 남기지 않아, 그 관계를 기독교 순교라는 관점에서 혹은 신플라톤적 이상주의의 관점에서 해석하는 것은 잘못인 듯하다. 곱슬거리는 금발을 가진 신만이 마르시아스의 살가죽을, 그것도 즐겁게 벗기면서 우월성을 과시하고 있다.

티치아노는 미다스의 얼굴로 자화상을 그렸다. 무슨 의도였을까? 미다스는 마르시아스의 이야기에서도 일정한 역할을 한다. 그는 만지는 것은 무엇이든 금으로 변하게 하는 능력을 디오니소스에게 얻었지만 먹을 것과 마실 것조차 금으로 변해 결국 그 엄청난 능력 때문에 죽음을 맞는다는 이야기로도 유명하다. 여기에서 티치아노는 미다스의 탐욕을 가리키는 것일까? 요컨

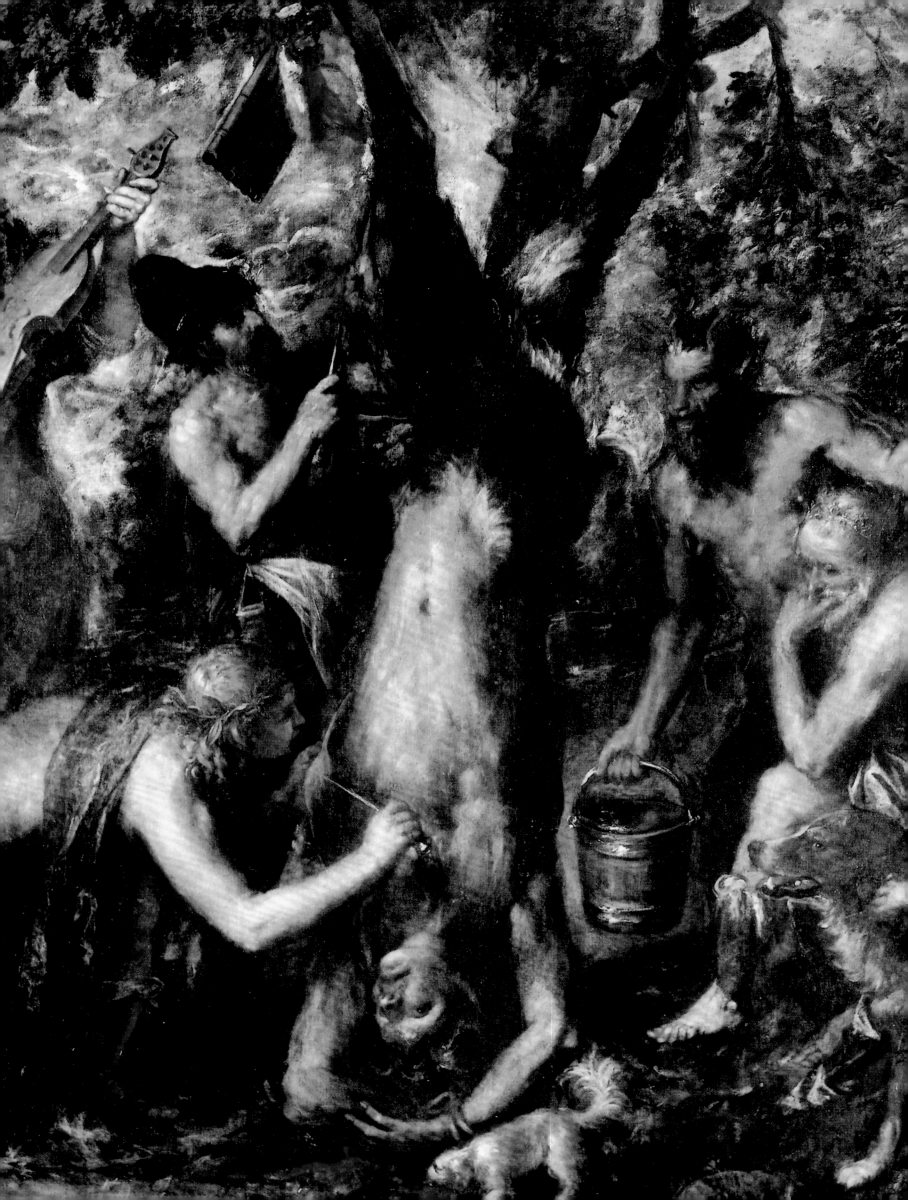

대 그의 욕심을 두고 말이 많던 당시 사람들의 비난에 나름대로 반응한 것일까? 이 그림에서 미다스는 살가죽이 벗겨지는 마르시아스를 우울한 눈빛으로 지켜보고 있으며, 일반적으로 티치아노의 성격은 우울한 편이었던 것으로 알려진다. 미다스는 이 비극적 사건에서 어리석은 판관이 아니라, 그런 판결의 의미와 목적에 대해 깊이 생각하는 사람인 것처럼 그려졌다. 이런 표현은 긍정적인 면으로 세심하게 계산된 변화를 뜻하는 것일 수 있다. 달리 말하면 티치아노는 자신을 미다스로 표현하면서 인간이기에 필연적으로 갖는 약점을 인정하고, 새로운 삶을 시도해보려는 다짐일 수 있다.

유난히 거친 베네치아산 캔버스에 그려진 이 그림은 거의 단색(單色)으로 보인다. 하지만 면밀히 관찰해 보면 이 그림은 색의 미묘한 차이를 놀라울 정도로 아름답게 결합시킨 색의 조화라 할 수 있다. 그 모든 색이 살색을 출발점으로 삼고 있어, '살갗' 이 색에서나 그림 전체에서 기본적인 주제가 된다. 표피(表皮), 즉 그림의 질감은 살아서 숨쉬는 듯한 '카오스' 에서 모든 형상을 빚어내는 색 조각의 현란한 결합으로 이루어진다.

티치아노의 그림 중에서 격언, 즉 '티툴루스(titulus)' 가 쓰인 작품은 하나뿐이다. 현재 런던 국립미술관의 〈지혜의 알레고리〉102쪽라는 이름이 붙여진 그림에는 "과거부터 현재의 사람은 미래를 위험에 빠뜨리지 않기 위해서라도 신중하게 행동해야 한다"라는 격언이 씌어 있다.

파노프스키에 따르면 '과거', '현재', '미래' 는 윗쪽에 그려진 인간의 세 얼굴에 붙여진 이름이다. 왼쪽을 바라보는 노인의 옆얼굴, 가운데에서 정면을 응시하는 중년의 남자, 그리고 오른쪽을 바라보는 젊은이의 옆얼굴, 이렇게 세 사람의 얼굴은 삶의 세 단계, 즉 노년기, 중년기, 청년기를 상징하는 동시에, 과거 - 현재 - 미래라는 시간의 세 양식을 뜻하기도 한다. 시대를 초월한 지혜는 과거에서 배우는 기억, 현재에 적절한 판단을 내리는 지성, 그리고 장래를 가늠하는 통찰력으로 이루어진다. 세 짐승의 머리는 세라피스의 동반자로 뱀에게 칭칭 감긴 '머리가 셋인 괴물' 을 가리킨다. 세라피스는 개, 늑대, 사자의 머리를 가진 괴물을 어깨에 얹은 모습으로 주로 묘사되었다. 세라피스의 이런 모습은 그리스 조각에서 어렵지 않게 찾을 수 있다. 사자의 머리는 강하고 격한 현재를 상징한다. 늑대의 머리는 과거를 상징하는데, 과거의 것에 대한 기억은 삼켜지고 떨쳐내야 하는 것이기 때문이다. 반면에 남을 즐겁게 해주려 애쓰는 개의 머리는 미래를 의미하며, 미래는 불확실하지만 그 희망은 언제나 즐거운 모습으로 그려진다. 이런 상징성은 르네상스 초기부터 새롭게 관심의 초점이 되었던 이집트, 혹은 이집트를 모방한 종교 세계에 근거를 두고 있다.

파노프스키는 과거를 향한 노인의 얼굴이 티치아노와 너무 닮았다고 지적했다. 그는 거의 같은 시기에 그려지고 현재 프라도 미술관에 소장되어 있는 자화상149쪽을 그 근거로 들었다. 그의 아들, 오라치오도 이 그림에 등장한다. 파노프스키는 "티치아노의 얼굴이 과거를 상징하고 오라치오의 얼굴이 현재를 뜻한다면 세 번째의 젊은 얼굴은 손자의 얼굴이라고 추측해 볼 수 있다. 그러나 안타깝게도 당시 티치아노에게는 살아 있는 손자가 없었다. 티치아노는 먼 친척을 집에 데려와 그림을 정성스레 가르치며 특별히 사랑했다. 그는 1545년에 태어난 마르코 베첼리였다. …… 세 짐승의 얼굴을 자신, 법정 상속자, 추정 상속자의 초상들과 신중하게 연계시킨 티치아노의 그림은 현대인에게 '난해한 알레고리' 로 여겨지기 십상이다. 그렇다고 위대한 왕의 자리를 당당하게 내놓는 감동적인 인간 드라마까지 퇴색시키지는 않는다"라고 썼다.

요즘의 미술사가들은 파노프스키의 철학적인 해석에 거의 동의하지 않는 편이지만 이 매력적인 그림에 대한 해석은 받아들이는 듯하다. 그러나 티치아노의 그림에서 수수께끼로 남아 있는 것은 이 세 얼굴, 즉 세속의 삼위일체만은 아니다. 앞에서 말했듯이 티치아노의 작품 세계

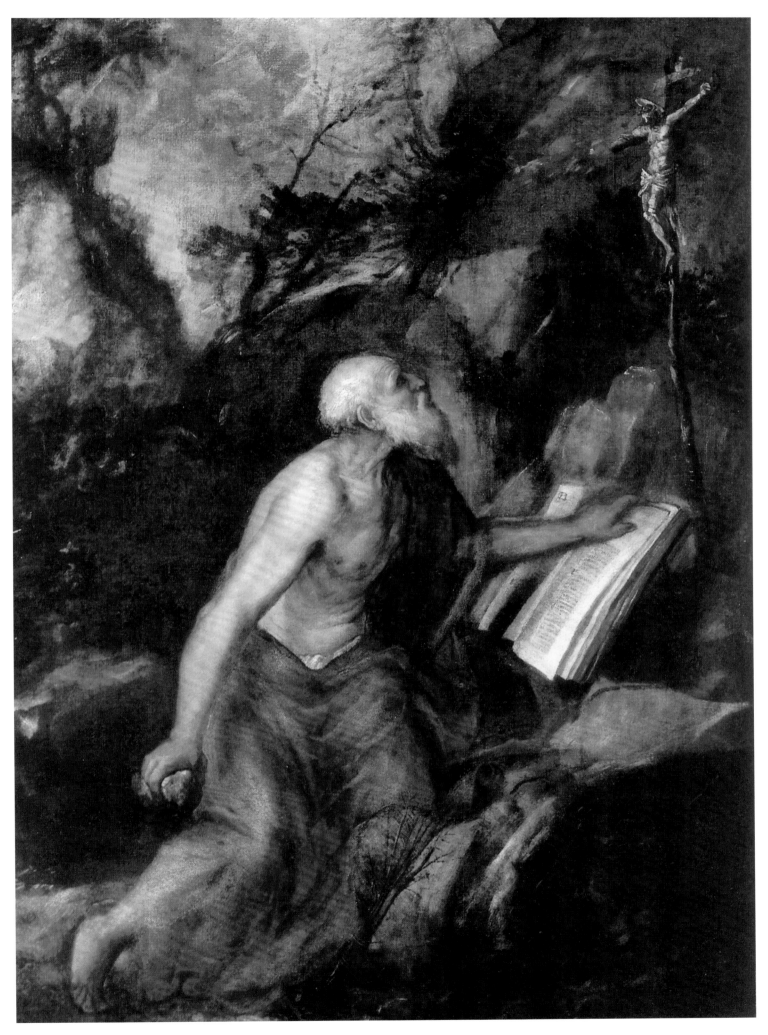

〈속죄하는 성 예로니모〉, 1575년경

〈님프와 목동〉, 1570년

티치아노의 '포에지아' 중에서 마지막 작품인 이 그림은
의뢰를 받아 그린 그림이 아니기 때문에 티치아노는
구도를 잡는 데 어떤 제약도 받지 않았다. 그가
다프니스와 클로에처럼 유명한 신화적 주제를 그리려
한 것인지, 혹은 키디아와 같은 목가적 분위기와
신비로운 풍경으로 인간와 자연의 결속 관계를 표현하려
한 것인지는 분명하지 않다. 그의 의도가 무엇이었든
간에 이 그림에서 눈에 띄는 것은 색의 절묘한
배합이다. 뚜렷한 선, 유연한 형체, 매끄러운
마무리보다는 인간과 자연을 하나의 우주적 단위로
결합시키는 질감이 더욱 강조되었다.

에서는 설명되지 않는 부분들이 헤아릴 수 없이 많다. 그의 전기를 완전히 무시할 수는 없지만,
'옛 거장'으로 당연히 여겨지는 티치아노의 작품 세계를 이해하려는 우리 연구에서 그의 전기는
거의 도움이 되지 않는다. "나, 티치아노……", 이 구절에 담긴 티치아노의 자아는 그의 작품을
설명하는 데 도움을 주기는커녕 오히려 작품 속에 더욱 숨어드는 경향을 띤다. 티치아노가 욕심
을 부리며 부와 성공을 추구한 이유가 무엇이었을까? 궁중의 후원은 그에게 신분 상승을 위한
이상적인 기회를 제공할 수도 있었다. 하지만 티치아노는 그런 위치에서도 그림값을 받는 데 만
족하고 말았다. 지배계급에 있는 사람들은 아랫사람이 굽실거리는 것을 좋아했다. 티치아노는
굽실댔고 때로는 자기 주장을 내세워 타협을 했다. 그의 친구, 아레티노는 티치아노의 욕심을
고발하면서, 또 티치아노가 귀족 후원자들에게 그림을 선물하고 귀족의 요구가 떨어지기 무섭
게 그의 목재장에서 건축자재를 실어 날랐을 때 낄낄대고 웃었을 것이다. 그러나 티치아노는 선

견지명이 있는 가장답게 처신하면서, 사랑하는 가족들이 편안히 살아가기를 바랐다. 그가 미다 스처럼 황금을 탐한 것이 사실이더라도 호화스럽고 방탕한 삶을 누리기 위한 것은 결코 아니었 다. 일부 후원자들이 그가 참을 수 없을 정도로 느리게 일한다고 비난한 이유는 무엇이었을까? 티치아노가 간혹 느리게 일한 것은 사실이지만 이런 비난은 주로 편견에서 비롯된 것이었다. 이 런 편견과 비난은 화가 티치아노에 대해 아무 것도 말해주지 않지만, 그의 부자 고객에 대해서 는 많은 것을 말해 준다. 그들은 뻔뻔스럽게도 언제나 특혜를 고집했다. 심지어 의뢰가 폭주하 지만 '정직한 사람'이라 정평이 난 화가와 거래할 때도 그랬다.

합스부르크가와 지루하고 쓰라린 전쟁에 휘말려 있던 도시, 세레니시마가 티치아노와 카 를 5세의 돈독한 관계를 묵인한 이유는 무엇이었을까? 티치아노가 정치적 문제와 줄곧 거리를 두었기 때문이기도 했지만 베네치아가 카를 5세에게 그를 완전히 잃고 싶지 않았기 때문이다. 또한 티치아노는 베네치아 시민으로서의 권리를 결코 포기하지 않았고 궁중의 후원자들에게 완 전히 의존하지도 않았다.

티치아노가 여자들의 비위를 맞추면서도 여자들과 성적으로 친밀한 관계를 맺지 않는다는 아레티노의 농담 섞인 지적은 어떻게 해석해야 할까? 에로티시즘과 관능적 아름다움을 거의 유 례없는 존재론적 드라마로 시각화시킨 그림들에서 우리는 무엇을 읽어내야 할까?

티치아노가 '비지성적인' 화가였다고 비난받았다는 사실은 우리에게 무엇을 의미할까? 이 런 비난은 잘못된 것이란 사실이 그의 전기에서 충분히 입증된다. 그러나 그의 지적 깊이에 대 해 우리에게 말해 주는 것은 그의 삶이 아니라 그의 그림들이다. 물론 그의 그림들에는 현란한 학술적 수사는 없지만 회화적 아름다움이 가득하다. 그 그림들이 훨씬 중요한 것을 말해준다. 티치아노가 추구한 것은 채색된 언어가 아니라 회화의 언어, 즉 근대적 성격을 띤 탐구였다는 사실은 그의 그림들을 통해 분명히 읽혀진다.

위대한 예술가들의 삶은 천재를 향한 무모한 동경과 덧없는 역사적 소문의 늪에서 해방되 어야만 한다. 또한 예술가의 삶은 한 시대를 반영하는 거울로서 이해되어야 한다. 티치아노의 전기는 그런 거울일 뿐이다. 구체적으로 말하면, 전성기와 후기 르네상스의 궁중 세계가 모든 사회적 관습과 아포리아와 더불어 반영된 거울인 것이다. 그러나 티치아노의 그림들은 무조건 적인 반영이 아니라 티치아노가 관심을 가졌던 세계에 대한 해석이 더해진 반영이다. 이런 이유 에서, 그가 그리지 않았던 것도 그가 그린 것만큼이나 중요하다. 예컨대 그는 베네치아의 별장 들을 흥겨운 모습으로 장식한 적이 없었다. 또한 자연과 신화가 꿈같이 결합되고 그 아름다움이 감춰진 벽화를 시골 저택에 그린 적도 없었다. 신화화에서도 티치아노는 변함없이 삶의 모습을 대비시키며 강렬하게 표현해냈다.

티치아노는 생전에 유럽 예술계에서 온갖 명예를 누렸고, 그 이후에도 모든 세대가 당시 사람들의 평가를 재확인해 주었다. 이탈리아의 평론가들만이 아니라, 17세기 북유럽의 위대한 두 예술 평론가, 즉 네덜란드의 카를 반 만데르와 독일의 요하킴 폰 산트라르트도 티치아노가 풍경 묘사와 목판화에서 뛰어난 역량을 보인다고 칭찬했다. 더구나 풍경화와 목판화, 두 분야에 서 베네치아 미술은 독일과 네덜란드의 영향을 크게 받았다.

이때부터 그의 동료 예술가들도 티치아노의 업적을 시샘하지 않고 앞장서서 칭찬하고 나 섰다. 바로크 시대에는 반 데이크, 루벤스, 렘브란트 등과 같은 플랑드르와 네덜란드 화가들, 특 히 에스파냐의 화가 벨라스케스가 티치아노를 누구도 능가할 수 없는 색의 마법사로 평가했다. 18세기 영국 화가로 왕립 아카데미 초대 위원장을 지낸 조슈아 레이놀즈는 티치아노의 채색법 을 알아내려고 자신이 소장하고 있던 그의 그림에서 색을 한 겹씩 벗겨 내기도 했다고 전해진

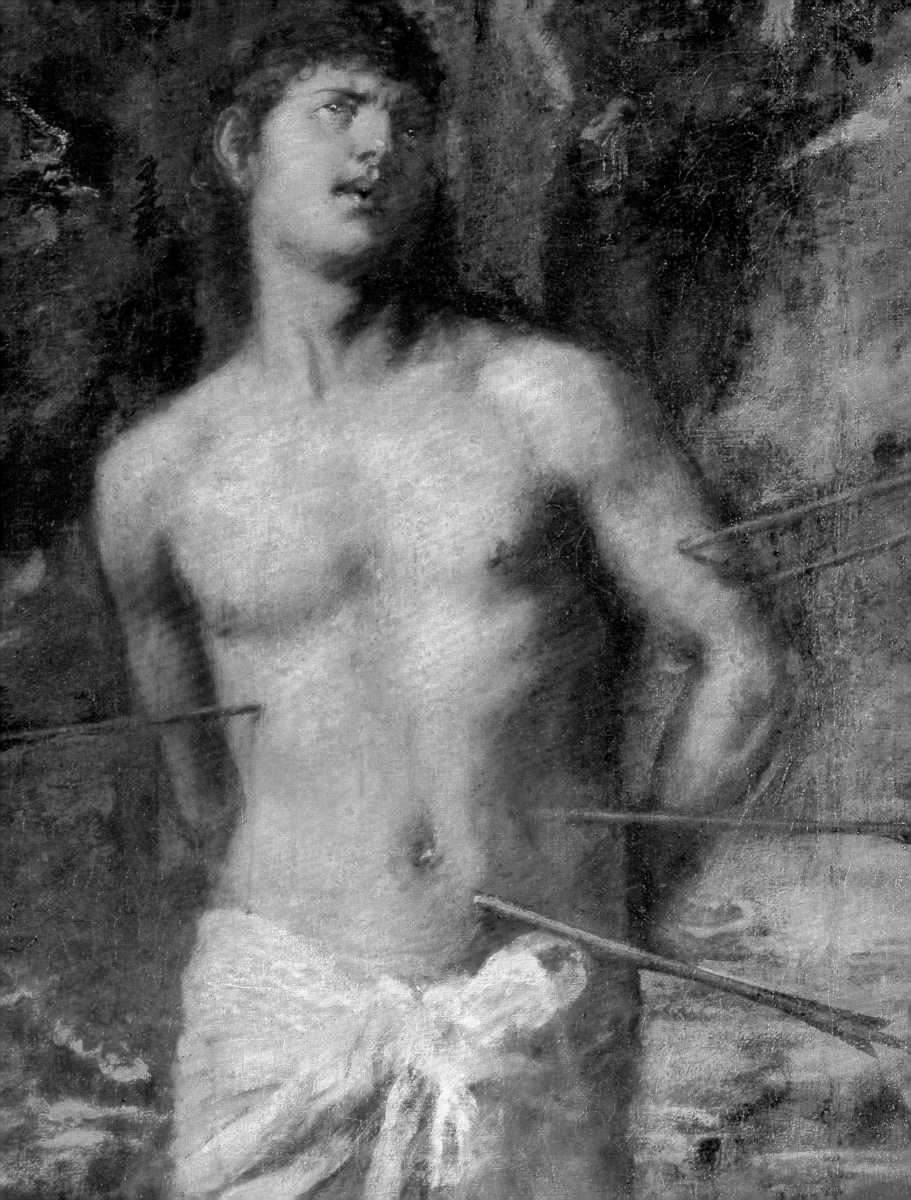

다. 19세기에 들어서는 들라크루아가 좋은 포도주를 묘사하듯이 티치아노에 대한 글을 쓰면서, "120년의 장수를 누린다면 어떤 화가보다 티치아노를 좋아하게 될 것이다. …… 그는 틀에 얽매이지 않았다. 어떤 화가보다 다재다능했다. …… 그러나 티치아노는 자신의 재능을 과시하지 않았다. 오히려 그의 생각을 살아 있는 것처럼 표현해낼 수 없다며 자신의 능력을 혐오하기도 했다"라고 썼다. 1832년 하인리히 하이네는 마크 트웨인이나 토마스 베른하르트와 다른 관점에서 티치아노를 평가했다. 즉 하이네는 티치아노를 귀족들의 종이 아니라, 단 한 번의 붓질도 사회적 허위를 감추려고 왜곡시키지 않는 혁명가로 평가하며, 티치아노가 그린 비너스의 옆구리가 루터의 '95개조 논제' 보다 훨씬 강력한 신교도 선언이었다고 주장했다. 한편 현재의 미술사가들은 티치아노, 특히 말년의 티치아노를 추상 표현주의자, 즉 전위적 앵포르멜 계열의 화가로 평가하려는 경향을 간혹 보인다.

티치아노를 둘러싼 역사적 진실은 다음의 이야기에서 가장 정확히 읽혀지는 듯하다. 한동안 티치아노의 작업장에서 일했고 그 후 계속 정진해서 다른 베네치아 화가보다 성공한 팔마 2세는 1620년 산티 조반니 에 파올로 성당의 성구 보관실 입구에 자신의 기념물을 설치했다. 오른쪽에는 그의 흉상을 두었고, 왼쪽에는 그의 위대한 삼촌인 팔마 1세의 흉상을 두었다. 그들의 사이에는 두 명의 푸토가 공손한 자세로 한 인물을 높이 떠받치고 있다. 세 화가의 명성을 널리 알리는 '명성의 신' 을 인격화시킨 모습은 바로 티치아노의 흉상이었다. 티치아노는 베네치아가 배출한 화가들 중에서 최고의 화가였다.

〈성 세바스티아노〉, 1570년대
(일부, 전체 그림은 162쪽 수록)

높이가 2미터가 넘는 이 그림은 현재 상트 페테르부르크에 소장되어 있다. 세바스티아노 성자를 그린 티치아노의 마지막 작품이다. 다섯 발의 화살을 맞은 성자는 스케치한 듯 흐릿한 색의 혼돈 속에 서 있다. 성자의 몸에서는 어떤 고통의 흔적도 읽혀지지 않는다. 성자는 운명에 모든 것을 맡긴 듯하고 혼자이다. 궁수의 모습조차 보이지 않는다. 그러나 이처럼 허무주의적 혼돈 속에서도 성자는 고결함을 잃지 않는다. 성자는 눈길을 위로 향하며 하늘의 구원을 애타게 기다린다. 응답이 있을지는 누구도 모른다.

티치아노의 생애와 작품

티치아노 베첼리오는 **1488**년에서 **1490**년 사이에 피에베 디 카도레(프리울리)에서 태어났다. 이는 로도비코 돌체가 1557년에 남긴 기록에 따른 것이고, 티치아노 자신의 주장보다 훨씬 믿을 만하다. 티치아노는 1571년 8월 1일에 펠리페 2세에게 보낸 편지에서 자신이 1476/77년경 태어났다고 했다. 산 칸차노 등기소에 기록된 날짜(1473년)는 이보다 더 신빙성이 없다. 티치아노의 아버지 그레고리오 디 콘테 베첼리오는 피에베 디 카도레의 군인이자 존경받는 의원이자 목재 상인이었다. 티치아노의 어머니 루차는 슬하에 다섯 자녀, 프란체스코, 티치아노, 오르술라(오르사), 카테리나, 도로테아를 두었었다.

만일 돌체의 기록을 따른다면, 티치아노와 그보다 두 살 많은 형 프란체스코가 삼촌댁에 머물기 위해 베네치아에 도착했던 **1497/99**년경에 티치아노는 9살이었다. 삼촌은 장차 티치아노의 예술적 재능을 북돋아주게 된다. 베네치아에서 티치아노는 모자이크 예술가이자 화가였던 세바스티아노 추카토의 견습생으로 지내다가 젠틸레 벨리니(1430년경-1507)를 거쳐 마지막으로 당대 베네치아의 탁월한 예술가였던 조반니 벨리니(1431/36-1516)의 제자가 되었다.

1494년 프랑스의 샤를 8세가 이탈리아를 공격한다. 이는 일련의 이탈리아 전쟁의 시작을 알리는 것이었다. 이 전쟁들을 통해 프랑스와 합스부르크 왕가는 아페니네 반도를 차지하기 위한 경쟁을 벌인다. 1434년 이후 권력을 쥐어왔던 메디치가는 피렌체에서 추방되고, 1512년에나 돌아오게 된다. 도메니크 수도사 지롤라모 사보나롤라는 피렌체에서 신권 정치 제도를 수립하고 많은 예술 작품을 파괴할 것을 명한다. 프랑스 역사가 필리프 드 코민은 이 모든 것을 어둠 속에 묻고, 베네치아를 가장 아름답고 영광스러운 도시로 묘사한다.

1495년 베네치아가 프랑스에 맞서 교황, 밀라노 공작, 황제와 결탁한다. 매독이 프랑스가 점령한 나폴리에서부터 전 유럽으로 퍼진다.

1497년 레오나르도 다 빈치가 밀라노의 산타 마리아 델라 그라치 식당에 그린 프레스코 작품 〈최후의 만찬〉을 완성한다.

1498년 바스코 다 가마가 해로로 인도의 해변에 이른다. 사보나롤라가 피렌체의 피아차 델라 시뇨리아에서 화형을 당한다. 알브레히트 뒤러가 유명한 묵시록 목판화 연작을 펴낸다.

〈성 베드로에게 야코포 다 페사로를 소개하는 교황 알레산드로 6세〉 일부, 1503-07년

1499년 베네치아가 프랑스와 연합을 이룬다. 프랑스군이 밀라노를 점령한다. 오스만 투르크가 발칸 반도를 통해 프리울리를 침공한다.

1500년 장차 황제가 될 카를이 헨트에서 태어난다. 오스만 투르크가 그리스에 있는 거의 모든 베네치아 점령지를 정복한다. 레오나르도 다 빈치가 베네치아를 방문한다. 야코포 데 바르바리가 베네치아의 기념비적인 지도를 그리고, 안톤 콜브에 의해 뉘른베르크에서 출간된다.

1502년 야코포 페사로 휘하의 교황군과 베네데토 페사로 휘하의 베네치아군이 산타 마누라 전투에서 오스만 투르크를 물리친다. 1480년경 지어진 야코포 산나차로의 목가시 〈아르카디아〉가 이탈리아에서 최초로 (비공식적으로) 출간된다. 이 작품은 1510년경의 그림 〈전원의 합주〉(파리, 루브르 박물관 소장)에 영감을 주었을 것으로 여겨진다. 〈전원의 합주〉는 조르조네와 티치아노의 작품이라는 상반된 주장으로 논란이 많은 작품이다. 로테르담의 에라스무스(당시 저명한 출판가 알두스 마누티우스와 함께 베네치아에 잠시 머문 적이

| 티치아노의 생애 | 정치 문화적 배경 | 티치아노의 생애 | 정치 문화적 배경 |

〈음악회〉 일부, 1510-12년경

1508년 티치아노는 폰다코 데이 테데스키(1505년 1월 28일 대화재로 말미암아 다시 지어짐)의 야외 프레스코 작업에 참여했다. 이 작품은 아마도 **1509**년에 완성되었을 것이다. 현재는 그 가운데 일부만 전해지는데 대부분의 벽화는 조르조네(1477/78-1510)가 그린 것이고 티치아노는 그를 도와 작업을 했다.

있다)가 그의 논쟁작 《그리스도교 병사의 필독서》를 출간한다.

1504년 사치를 금하는 최초의 법률들이 베네치아에서 통과된다. 이는 주로 여성들의 화려한 의상과 장신구를 규제하는 것이다. 조르조네가 〈카스텔프란코 마돈나〉를 그린다.

1505년 조반니 벨리니가 산 차카리아 제단화를 완성한다. 폰다코 데이 테데스키가 1505년 1월 화재로 소실된다. 로마에서 미켈란젤로가 교황 율리우스 2세를 위한 묘소를 디자인한다.

1506년 로마에서 산 피에트로 성당의 신축 공사가 시작된다. 또한 로마에서 후기 고전기 조각품인 〈라오콘〉이 발굴되어 큰 반향을 일으킨다. 이 작품은 이후 수많은 작가들에게 영감을 불러일으키게 된다.

1508년 티치아노의 조부 콘테 베첼리오가 카도레에서 막시밀리안 황제의 군대를 물리치고 베네치아 군대를 승리로 이끈다.
12월 10일 막시밀리안 황제가 베네치아에 대적해 프랑스, 에스파냐, 교황과 연합을 이루는 캉브레 동맹을 맺는다.

조르조네가 〈잠자는 비너스〉(현재 드레스덴 소장)를 그리기 시작한다. 동시에 폰다코 데이 테데스키 파사드의 프레스코 작업(1507년 시작)도 진행한다. 로마에서 미켈란젤로가 시스티나 예배당 천장화를 그리기 시작한다. 천장화 작업은 1512년에 마치게 된다.

1509년 도미니크 수도사 라스 카사스가 대서양 노예 제도를 시작한다. 아프리카 노예들을 에스파냐 식민지로 이주시켜 아메리카 토착 원주민들의 노동력을 보충한다.

티치아노의 이름을 기록한 최초의 공식 문서는 **1510**년 12월 1일의 것이다. 문서에 따르면 니콜라 다 스트라타가 스쿠올라 델 산토를 대표해, 베네치아를 방문한 티치아노에게 파도바에 있는 성 안토니오 수도회의 회의실(스콜레타)을 장식할 세 점의 프레스코를 의뢰했다. 티치아노는 **1511**년 4월 23일 안토니오 성인의 삶을 나타낸 장면들을 그리기 시작했으며 같은 해 12월 2일 이 일에 대한 마지막 비용을 받았다. 티치아노가 조르조네의 미완성작 드레스덴 〈잠자는 비너스〉를 완성한 것도 아마 **1510**년경의 일일 것이다. 〈전원의 합주〉 또한 이 시기에 그려졌는데, 아마도 티치아노 단독으로 그렸을 것이다.

1513년 피에트로 벰보 추기경(1470-1547, 베네치아 출생)은 새로 선출된 교황 레오 10세를 대변하여 티치아노를 로마로 소환했다. 그렇지만 티치아노는 교황의 부름을 받아들이는 대신, 1513년 5월 31일 베네치아 10인 위원회에 글을 보냈다. 도제 궁의 살라 델 마조르 콘시글리오를 장식할 거대한 전투 장면을 그리는 일을 자신에게 맡겨 달라는 제안을 했던 것이다. 그는 국가 연금 형식으로 비용을 지불해줄 것과, 소금청의 기금으로 두 명의 조수의 비용을 충당할 것을 요구했다. 같은 해 5월, 그의 제안이 수락되었다. 1513년은 또한 티치아노가 산 사무엘레 지역에 작은 작업실을 만든 해이다. 두 명의 조수가 그곳에서 일했던 것으로 알려져 있다. 안토니오 북세이와 루도비코 디 조반니가 그들이며, 루도비코는 이전에는 조반니 벨리니의 조수였다.

베네치아가 황제의 군대로부터 파도바를 되찾았다. 라파엘로가 바티칸의 스탄체 델라 세냐투라(서명의 방)를 위한 프레스코를 시작한다. 다음 해, 라파엘로의 작업장이 바티칸 궁의 다른 방들에 그릴 기념비적인 프레스코 연작에 착수한다.

1510년 루터가 로마로 여행을 한다. 베네치아에서 흑사병이 발생한다(1528/29, 1552, 1556/57, 1572, 1575/76에 더 심각한 유행병이 퍼진다).

〈카도레 전투〉, 1510년대 후반

1513년 율리우스 2세가 사망하고 레오 10세가 새로운 교황이 된다. 라파엘로가 〈시스티나의 성모〉(현재 드레스덴 소장)를 완성한다. 조반니 벨리니가 베네치아의 산 조반니 크리소스토모를 위한 제단화를 만든다.

티치아노의 생애	정치 문화적 배경

1514년 3월 20일, 티치아노를 질시하는 수많은 화가들(그 가운데 아마 조반니 벨리니도 속할 것이다)의 압력으로 10인 위원회는 1513년의 특권을 철회했으나, 1514년 11월에 티치아노에게 도제 궁의 전투 장면을 그리는 일을 다시 의뢰했다.

1515-16년 티치아노는 거대한 초상화인 〈천상과 세속의 사랑〉에 착수했다.

1516년 티치아노는 페라라 궁과 계약을 맺기 시작했다. 1월 31일부터 3월 22일까지 그와 두 명의 조수는 설화석고 방을 장식하기 위해 알폰소 데스테 1세를 방문했다. 그 방에는 이미 1514년 조반니 벨리니가 〈신들의 향연〉을 그려 놓은 상태였다. 페라라의 예술가 도소 도시(1490년경-1542) 또한 이 계획에 참여하고 있었다. 알폰소는 라파엘로(1483-1520)와 프라 바르톨로메오(1472-1517)에게 접근을 시도했으나 두 사람의 이른 죽음으로 아무런 성과 없이 끝나고 말았다.

1516년 베네치아의 프란체스코 수도원의 부원장이 티치아노에게 제단화를 의뢰했다. 그것은 산타 마리아 글로리오사 데이 프라리 교회의 주제단을 장식하는 〈성모의 승천〉에 관한 작품이었다.

1517년 티치아노는 다시 한번 국가 연금을 보장받게 되었다. 그 결과 매번 새로 선출되는 도제의 공식 초상화(살라 델 마조르 콘스글리오에 걸리게 됨)를 그리고 25두카트를 받을 뿐만 아니라 매해 100두카트를 받게 되었다.

1518년 5월 19일 프라리 교회의 〈성모의 승천〉이 마침내 처음으로 공개되었다. 이 시기에 티치아노는 페라라의 설화석고 방의 첫 번째 그림 작업인 〈비너스를 위한 봉헌〉에 착수했다. 다음 해 그는 이 작품을 직접 전달했다.

1514년 베네치아에 있는 리알토 지구가 화재로 파괴된다.
도소 도시(후에 티치아노의 영향을 받게 되다)가 페라라의 에스테 궁정에서 일하기 시작한다. 조반니 벨리니가 알폰소 데스테 1세를 위해 그린 〈신들의 향연〉에 사인을 하고 날짜를 적어넣는다.

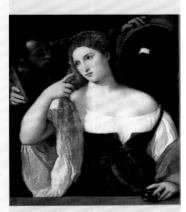

〈거울 앞에 있는 여자의 초상〉, 1516년

1517년 1월 7일 베네치아와 막시밀리안 황제 사이에 평화 협정이 맺어진다. 마르틴 루터가 그의 95개조 반박문을 비텐베르크의 교회문에 써 붙임으로써 종교 개혁의 신호탄을 터뜨린다.

티치아노의 생애	정치 문화적 배경

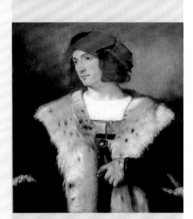

〈젊은 남자의 초상〉, 1516년

1519년 4월 24일 티치아노는 파포스의 주교 야코포 페사로부터 프라리 교회의 제단화를 그리는 일을 의뢰받았다. 그 결과 〈성모와 성자들과 페사로 가족〉은 1526년에 완성된다.

1520년은 두 가지 중요한 제단화의 시기였다. 하나는 알비세 고치가 안코나의 산 프란체스코를 위해 의뢰한 것이고, 다른 하나는 알토벨로 아베롤디가 브레시아의 성 나차로 에 첼소를 위해 의뢰한 것(마지막 대금 지불은 1522년에 이루어졌다)이었다. 이 시기에 티치아노는 또한 〈바쿠스와 아리아드네〉와 〈안드로스 섬의 주민들(바쿠스제)〉을 그렸다.

1523년 티치아노는 설화석고 방에 마지막 두 신화 그림을 거는 것을 감독하기 위해 다시 페라라로 갔다. 이 해에 티치아노는 만토바의 후작 페데리코 곤차가와 처음으로 계약을 맺었고, 이 인연은 여러 해 지속되었다. 같은 시기에 만토바에서 티치아노는 피에트로 아레티노(1492-1556)를 만났고 동시에 도제 궁의 프레스코 작업도 했다. 그는 1524년 11월부터 다음 해 초까지 페라라에 다시 돌아갔다.

1525년 티치아노는 그의 집안일을 돌보던 체칠리아와 결혼했다. 그녀와의 사이에 이미 두 아들, 폼포니오와 오라치오를 두고 있었다. 그의 제자 지롤라모 덴테가 결혼의 증인을 섰다. 티치아노는 당시 위중했던 체칠리아가 사망하기 전에 자신들의 관계를 합법화하고자 결혼을 서둘렀다. 동시에 티치아노는 아우크스부르크에 있는 황제의

1520년 1519년 막시밀리안이 사망하고 카를 5세가 그 뒤를 이어 황제가 된다. 미켈란젤로가 피렌체의 메디치 예배당을 위한 묘소 조각을 의뢰받다. 포르데노네가 트레비소 대성당의 말키오스트로 예배당 프레스코를 그린다.

1523년 베네치아와 카를 5세가 프랑스에 대항해 동맹을 맺는다.

1525년 카를 5세가 파비아 전투에서 프랑스군을 물리치고 프랑수아 1세를 포로로 잡는다. 그 결과 이탈리아에서 프랑스의 세력은 물러나고 에스파냐의 영향이 커지게 되었다.

티치아노의 생애	정치 문화적 배경	티치아노의 생애	정치 문화적 배경

궁전에 머물면서 자식들의 지위를 공고히 하고자 애썼다.

'로마의 약탈' 후 **1527**년 아레티노가 베네치아로 이주해 왔고, 티치아노와 단지 얼굴만 알고 지내던 사이에서 평생의 우정을 쌓게 된다. 같은 해, 아레티노는 페데리코 곤차가에게 제공하는 여러 초상화 가운데 자신의 것도 그려줄 것을 티치아노에게 제안했다.

1528년 티치아노는 다시 한번 페라라를 방문했다. 베네치아의 성 조반니 에 파올로의 제단화 〈성 베드로의 순교〉를 그릴 사람으로 티치아노와 팔마 일 베키오(1480년경-1528)와 포르데노네(1483-1539) 사이에서 갈등하던 위원회는 마침내 티치아노에게 일을 맡기기로 결정했다. 그 그림은 **1530**년 완성되었고(1867년 화재로 소실되었다) 상당한 논란을 불러일으켰다.

1529년 3월 티치아노는 페라라(그해 1, 2월을 이미 페라라에서 보냈다)로 떠나기 전 만토바의 궁정에 머물렀고, 벨리니의 〈신들의 향연〉을 '현대화' 했다. 10월에는 파르마에서 페데리코 곤차가의 중재로 신성 로마 제국 황제인 카를 5세에게 처음으로 소개되었다.

1527년 파라켈수스가 바젤 대학에서 전통적인 의학 관습과는 완전히 대치되는 새로운 의학 개념을 제시한다.
황제의 용병에 의해 자행된 로마의 약탈은 일반적으로 르네상스의 종말과 매너리즘의 시작과 일치한다. 4월 피에트로 아레티노가 베네치아로 이주한다.

1528년 베네치아가 카를 5세에 대항해 프랑스의 프랑수아 1세와 동맹을 맺는다.
발다사레 카스틸리오네의 《궁정인》이 출간된다.
세바스티아노 세를리오의 건축 이론이 1537년 그의 논문이 출간되기 전부터 베네치아에서 영향력을 발휘한다.

〈성 프란체스코, 알비세, 후원자와 함께 있는 영광 속의 성모자〉 일부, 1520년

1530년 티치아노의 아내 체칠리아가 딸 라비니아를 출산한 직후 사망했다. 그때부터 티치아노의 누이 오르사가 집안일을 맡았으며 아이들을 돌봤다. 아마도 이 해에 티치아노는 카를 5세의 첫 번째 초상화를 그렸을 것이다.
1년 후, 티치아노는 만토바의 공작

1530년 황제 카를 5세의 대관식이 볼로냐에서 열린다. 베네치아가 공화국의 공식 기록자로 피에트로 벰보를 임명한다. 1530년대 사치스러운 장신구를 금하는 다섯 가지 이상의 법률이 베네치아에서 통과된다. 1533년 여성은 150두카트짜리 단순한 진주 목걸이 하나만을

을 위해 〈성 예로니모와 그리스도와 간부(姦婦)〉를 비롯한 몇 편의 그림을 그리기 시작했다.

1531년 그는 마침내 자신의 아들 폼포니오가 장차 교회에서 한자리를 차지하길 바라는 마음에 성직록을 확보하게 되었다(그러나 결국 그의 바람은 실현되지 못했다). 같은 해 9월에 티치아노는 산 사무엘레 지역에 있는 작업장을 철수하고 아레티노가 살고 있는 곳에서 가까운 산 칸차노 교구의 비리 그란데에 작업실이 딸린 집을 대여했다. 티치아노는 이 집에서 남은 생을 보내게 된다.

1532년 건축가 세바스티아노 세를리오가 우르비노의 공작이자 베네치아 공화국의 총사령관인 프란체스코 마리아 델라 로베레에게 티치아노를 소개했다. 티치아노는 즉시 그를 그린 초상화 여러 점을 제작했다.

1533년 1월 티치아노는 볼로냐에서 황제 카를 5세의 초상화(현재는 유실됨)를 그렸다. 그는 그에 대한 후한 보수를 받았을 뿐만 아니라 5월 10일 귀족으로 신분 상승이 되었다. 그 결과 라테라노 궁의 백작, 궁정 위원회와 추기경 회의의 의원, 팔라틴 백작, 황금박차

착용해야 한다는 법률이 공포되고 머리에 하는 진주 장식은 금해졌다. 그러나 대부분의 여성이 법률을 따르지 않았으며 티치아노의 누이들조차 진주 장신구들을 하고 다녔다.

1531년 핼리 혜성의 출현으로 미신적인 불안감과 종말론적 공포가 전 유럽에 확산된다.
베네치아에서 젊은 로렌초 베니에르(베네치아의 명망 있는 가문 가운데 하나)가 〈일 트렌투노 델라 자페타〉라는 시를 발표한다. 이 시는 당시 세간에 화제가 되었던 14세 고급 창부 안젤라 델 모로의 강간 사건을 미화한 것이다. 티치아노도 안면이 있던 그녀는 80명의 하층 갱단에게 윤간을 당했다(31을 뜻하는 이탈리아어 트렌투노는 집단 강간을 의미하기도 한다). 베니에르는 그녀가 귀족 고객에게 무례하게 대했다고 전해지며 그에 대한 '응분의' 대가로 갱들의 행동이 정당화될 수 있다고 했다. 그는 심지어 그 사건의 결과 그녀가 심각한 매독에 감염됐다고 기뻐하며 전했다. 고급 창부에 대한 폭력은 베네치아에서 흔히 발생하는 일이었다. 동시에 그녀들은 즐거운 상대이자 지적·문화적으로 세련된 사랑의 종복으로 환영받았다.

1532년 마키아벨리의 《군주론》이 출간된다.

기사의 작위를 수여받았고, 4대에 걸쳐 황제에 봉사하는 영예를 누릴 수 있도록 허락받았다. 티치아노는 황제를 위해 더 많은 그림들을 그렸다. 베네치아로 파견된 에스파냐 외교 사절인 로드리고 니뇨와 로페 데 소리아의 기록에 따르면 티치아노는 마드리드로의 초청을 거절했고 그 이후로도 여러 해 동안 황제 곁에 머물게 된다.

1534년 티치아노의 아버지 그레고리오 베첼리오가 사망했다.

1535년 4월 1일 티치아노는 세바스티아노 세를리오와 포르투니오 스피라와 함께 베네치아에 있는 산 프란체스코 델라 비냐 교회의 면적을 측량할 것을 의뢰받았다.

1536년 티치아노는 초상화 〈프란체스코 마리아 델라 로베레의 초상〉에 착수했으며 아마도 〈엘레오노라 곤차가의 초상〉도 이때 그린 듯하다. 두 그림 모두 다음 해에 완성되었으며 **1538**년 페라소에게 전달되었다. 페데리코 곤차가는 만토바에 있는 그의 궁을 장식하기 위해 티치아노에게 12명의 고대 로마 황제들의 이미지를 그리도록 했다. 그 가운데 4명의 초상화는 **1537**년 만토바에 도착했다. 1536년 아스티에서 티치아노를 만났던 카를 5세는 나폴리의 총독 돈 페드로 디 톨레도에게 자신의 '첫 번째 화가'에게 매년 일정량의 충분한 곡물을 지급할 것을 명했다(그러나 티치아노가 실제로 그것을 받은 적은 없다).

1538년 티치아노는 도제 궁의 살라 델 마조르 콘시글리오를 위해 그린 전투 장면을 완성했다. 세레니시마(공화국)는 1539년 포르데노네가 사망할 때까지 그를 배려하여 폰다코 데이 테데스키와 관련되어 1517년 티치아노에게 수여된 연금을 철회했다(그러다 **1539**년 6월 23일 재개되었다). 티치아노는 우

〈프란체스코 마리아 델라 로베레의 초상〉,
1536–37년

1534년 영국의 헨리 8세가 로마 교회와 결별한다. 예수회가 창립된다. 미켈란젤로가 로마에 영구 정착한다.

1536년 미켈란젤로가 시스티나 예배당의 제단 벽에 프레스코화 〈최후의 심판〉(1541년 완성)을 그리기 시작한다.

르비노의 새로운 공작 구이도발도 2세를 위해 〈우르비노의 비너스〉를 그렸고, 벤베누토 첼리니(1500–71)의 메달을 토대로 해서 프랑스의 프랑수아 1세의 초상화도 그렸다.

1539년 티치아노는 베네치아의 스쿠올라 그란데 디 산타 마리아 델라 카르티아를 위해 〈성전에 나타난 마리아〉를 완성했다.

이후 몇 년간은 주로 초상화들이 그려졌다. 황제 카를 5세는 티치아노의 예술적 재능을 대단히 높이 평가했다.

1541년 8월 25일 티치아노는 황제로부터 100두카트의 수당을 지급받게 되었다.

1542년 티치아노는 이솔라의 산토 스피리토를 위한 천장화 연작을 그리기 시작했으며 2년 뒤에 완성하게 된다. **1543**년 〈이 사람을 보라〉(현재 빈에 소장)에 이름과 날짜를 적어 넣었고 볼로냐에서 교황 바오로 3세의 초상화를 그렸다. **1544**년 알레산드로 파르네세 추기경을 위해 〈다나에〉를 그렸다.

1545년 9월, 피에트로 아레티노를 비롯한 다양한 인물의 초상화를 그린 뒤, 티치아노와 그의 아들 오라치오는 구이도발도 2세의 초대로 페사로와 우르비노에 머물렀다. 얼마 뒤 그들은 로마로 떠났고, 그곳에서 티치아노는 파르네세 일가의 초상화를 그렸다. 그 가운데 〈교황 바오로 3세와 손자 알레산드로와 옥타비오 파르네세〉가 유명하다. 티치아노는 로마에서 기반을 잡고 미켈란젤로뿐만 아니라 조르조 바사리(1511–74), 세바스티아노 델 피옴보(1485년경–1547) 등을 정기적으로 만났다. 티치아노는 리브레리아 마르치아나 건축이 잘못되어 베네치아 공화국으로부터 피소된 건축가이자 조각가인

〈이삭의 희생〉, 1544년

1541년 오스만 투르크가 부다페스트를 정복하다. 프랑스의 항해가 카르티에가 탐험대를 이끌고 캐나다의 세인트로렌스 강으로 향한다. 루터주의에 반대하는 교황의 교서가 베네치아에서 발행된다. 조르조 바사리가 베네치아를 방문한다.

1545년 트리엔트 공의회가 시작된다(1563년에 끝나게 됨).

티치아노의 생애	정치 문화적 배경	티치아노의 생애	정치 문화적 배경

야코포 산소비노(1486-1570)를 위해 중재에 나서기도 했다. **1546**년 바오로 3세는 티치아노에게 로마의 명예시민직을 수여했다. 티치아노는 토스카나의 대공 코시모 데 메디치를 위해 봉사하겠다고 나섰으나 거절당하고, 그의 아들 폼포니오를 위해 얻기를 바랐던 성직록도 받지 못한 채, 베네치아로 돌아왔다.

1547년 카를 5세가 티치아노를 아우크스부르크로 소환했다. 그는 **1548**년 1월 아들 오라치오, 조카 체사레, 제자 람베르트 수스트리스(1510/15-1560년 이후)를 데리고 출발했다. 티치아노는 라이히슈타크(신성 로마 제국 의회)의 장중한 취임식에 참석했다. 그는 귀족들의 초상화를 여러 점 그렸는데, 그 해 4월에서 9월까지 그린 〈카를 5세의 기마 초상〉이 가장 유명하다. 헝가리의 메리 또한 오빠의 궁정 화가에게 여러 점의 그림을 의뢰했다. 돌아오는 길에 티치아노는 인스부르크에 들렀으며, 이곳에서 카를 5세의 동생인 페르디난트 왕의 초상화를 그리기 시작했다. 그 해 말, 그는 펠리페 왕자의 첫 번째 초상화를 그렸으며, 다음 해 초에 다양한 초상화에 대해 후한 대금을 받았다.

1550년 티치아노는 다시 한 번 아우크스부르크로 갔다. 1551년 베네치아로 돌아오기 전, 그는 그림 〈영광〉을 의뢰했던 그 황제에게 자신의 친구 아레티노에게 추기경직을 내려줄 것을 청원했다.

1552년은 티치아노가 펠리페 2세와 서신 왕래를 시작한 해이다. 대부분의 편지가 (엄청난) 지불액에 대한 것이었다.

1546년 루터가 사망한 바로 그 해에 카를 5세와 슈말칼덴 동맹 사이에 전쟁이 벌어진다. 미켈란젤로가 산 피에트로 성당의 돔을 위한 첫 번째 도안을 제시한다.

1547년 프랑스에서 앙리 2세가 프랑수아 1세를 계승한다.

1548년 베네치아에서 파올로 피노의 《회화의 대화》가 출간된다. 티치아노가 자리를 비운 동안, 틴토레토가 스쿠올라 그란데 디 산 마르코를 위해 〈성 마르코의 기적〉을 단 몇 달 만에 완성하고, 피에트로 아레티노로부터 대단한 찬사를 받는다.

1549년 파르네세가의 교황 바오로 3세가 사망하고 율리우스 3세가 그 뒤를 잇는다. 베네치아는 대기근으로 시달린다. 안드레아 팔라디오가 현재 팔라디아나 바실리카로 알려진 팔라초 델라 레조네의 작업을 시작한다.

1550년 바사리의 《미술가 열전》 초판이 발행된다. 로마 근처 티볼리에서 이폴리토 데스테 추기경이 빌라 데스테에 공원과 분수를 만든다.

1553년 브뤼셀에서 황제 카를 5세가 티치아노가 사망했다는 소문을 듣고 그의 베네

1553년 티치아노는 펠리페를 위해 그의 첫 번째 '포에지아' 작업을 시작했다. 〈비너스와 아도니스〉와 〈다나에〉가 여기에 속한다.

1555년 티치아노의 딸 라비니아가 세라발레의 코르넬리오 사르치넬리와 결혼했다. 티치아노의 제자인 지롤라모 덴테가 결혼의 증인을 섰다.

〈포르투갈의 이사벨라 초상〉, 1548년

1557년 티치아노는 야코포 산소비노와 함께 리브레리아 마르치아나에 있는 천장화(파올로 베로네세를 포함한 여러 화가가 그렸다)를 보수하기 위해 결성된 위원회의 구성원이 되었다.

1559년 티치아노의 형 프란체스코가 사망한다. 1548년에 그리기 시작한 제단화 〈성 라

치아 사절 프란체스코 바르가스에게 진상을 알아보라고 명령한다.

1555년 아우크스부르크 평화협정 결과 각 영지의 종교적 자유를 인정하게 된다. 그러나 개인의 종교적 자유는 허락되지 않는다. 제네바에서 칼뱅의 종교개혁이 승리를 거둔다. 노스트라다무스가 예언서를 펴낸다.
베네치아에서 파올로 베로네세가 산 세바스티아노 교회 장식을 시작한다. 이 일은 1570년까지 계속된다.

1556년 카를 5세가 퇴위한 뒤 에스파냐의 유스테 수도원으로 물러난다. 그의 동생 페르디난트가 황제의 관을 물려받는다. 카를 5세의 아들 펠리페가 에스파냐의 왕으로서 신세계의 식민지와 이탈리아의 합스부르크 영토를 통치한다. 시인이자 극작가인 피에트로 아레티노가 사망한다.

1557년 로도비코 돌체의 《회화의 대화》가 출간된다.

1558년 에스파냐 군대가 네덜란드를 점령한다. 카를 5세가 유스테 수도원에서 은거 중에 사망한다.

티치아노의 생애	정치 문화적 배경

우렌시오의 순교〉가 베네치아의 키에사 데이 제수이티에 설치되었다. 1559년 6월 12일 티치아노는 황제의 메달제작자 레오네 레오니(1509년경-90)가 자신의 아들 오라치오를 암살하려 했다고 펠리페 2세에게 편지를 썼다. 그 해 가을, 그는 펠리페에게 〈아르테미스와 악타이온〉의 두 가지 다른 버전과 〈아르테미스와 칼리스토〉를 비롯한 연작화에 매달려 있으며 〈유로파의 능욕〉을 작업 중이라고 말했다.

1561년 티치아노의 딸 라비니아가 사망한다.

〈아르테미스와 악타이온〉 일부, 1556-58년

티치아노의 창의력은 결코 고갈되지 않았다. **1564년** 그는 펠리페 2세로부터 엘 에스코리알의 제단화를 의뢰받았다. 〈성 라우렌시오의 순교〉를 묘사한 그 제단화는 **1567년** 에스파냐로 전달되었다. 1564년 10월 브레시아에서 그는 팔라초 푸블리코(1575년 화재로 소실)에 3점의 천장화를 그리기로 계약을 맺었다. **1565년** 작업장의 조수들로 하여금 피에베 디 카도레의 프레스코 작업을 시작하도록 했다.

1561년 메리 스튜어트가 스코틀랜드로 돌아가고 영국의 왕권을 주장한다.
로마에서 팔레스트리나가 여러 교회의 성가대 지휘자를 담당하고 산 피에트로 성당에 임용되기까지 한다. 베네치아에서 틴토레토가 〈가나의 결혼식〉을 그린다.

1562년 프랑스에서 위그노 전쟁이 시작된다.

1563년 펠리페 2세가 엘 에스코리알의 건축을 명령한다. 파올로 베로네세가 베네치아의 베네딕토 수도회 산 조르조 마조레의 식당에 걸릴 〈가나의 결혼식〉을 완성한다.

1564년 윌리엄 셰익스피어와 갈릴레오 갈릴레이가 태어나고 미켈란젤로가 사망한다. 틴토레토가 베네치아의 스쿠올라 그란데 디 산 로코를 장식하는 20년 계획을 시작한다.

1565년 오라녜 가문의 윌리엄과 에그몬트 백작 치하에 있던 에스파냐령 네덜란드가 반란을 일으킨다.

티치아노의 생애	정치 문화적 배경

베네치아에는 예술 학교가 없었기 때문에, 티치아노, 건축가 안드레아 팔라디오(1508-80), 야코포 틴토레토(1519-94)와 다른 베네치아 예술가들은 **1566년** 피렌체의 아카데미아 델 디세뇨의 일원이 되었다.

〈밤비노의 마돈나〉, 1560년경

1570년대 후반 또는 **1571년** 초에 티치아노는 펠리페 2세에게 〈루크레티아의 능욕(타르퀴니우스와 루크레티아)〉(현재 케임브리지 피츠윌리엄 박물관에 소장되어 있는 작품으로 추정)이라는 제목의 그림을 보냈다. 1570년경 그는 〈가시 면류관을 쓴 그리스도〉(현재 뮌헨 소장)와 〈마르시아스의 체형〉과 같은 장대한 후기 작품들을 그렸다.

1573년부터 그는 레판토 전투에서 오스만 투르크를 물리친 일을 기념하는 거대한 알레고리화 〈에스파냐의 구원을 받는 종교〉를 그렸다. (이 작품은 1575년 에스파냐로 전달된다.) 〈레판토 전투의 알레고리〉(마드리드의 프라도 미술관 소장)는 1571년과 1575년 사이에 그려졌다.

1566년 건축가 안드레아 팔라디오가 베네치아의 산 조르조 마조레 교회의 작업을 시작한다.

1567년 네덜란드에서 칼뱅주의자들이 성상파괴운동을 벌인다.
런던증권거래소가 설립된다.
엘 그레코로 알려진 도메니코 테오토코풀로스가 얼마간 베네치아에 머물렀고, 그때 티치아노의 작업장에서 일했던 것으로 추정된다.

1568년 바사리의 《미술가 열전》 두 번째 판이 출간된다.

1570년 오스만 투르크가 베네치아의 지배를 받고 있던 키프로스를 점령한다.
안드레아 팔라디오가 베네치아에서 주요 저작 중 하나인 《건축 4서》를 출간한다.
엘 그레코가 로마로 간다.

1571년 카를 5세의 서자 돈 후안 도스트리아가 이끄는 이탈리아와 에스파냐 함대가 레판토 전투에서 승리를 거두고 지중해에서 오스만 투르크 세력을 몰아낸다. 프랑스에서 위그노파가 8월 22-23일 소위 성 바르톨로메오 축일의 대학살 때 대량으로 살육된다.

티치아노의 생애	정치 문화적 배경

폴란드에서 프랑스로 돌아와 앙리 3세로서 왕위에 오른 앙리 드 발루아가 **1574**년 7월 베네치아에 있는 티치아노의 작업실을 방문했다.

말년에 티치아노는 주로 펠리페 2세를 위해 일했다. 물론 그는 끊임없이 엄청난 비용을 일깨우곤 했으며 **1576**년 2월 27일에 쓴 마지막 편지에서도 비용에 대한 말이 나온다.

1576년 8월 27일 티치아노는 비리 그란데에 있는 집에서 숨을 거두었다. 확실한 것은 아니지만 흑사병으로 사망했으리라는 설이 있다. 그는 산타 마리아 글로리오사 데이 프라리에 안치되었다. 그 무렵 그의 아들 오라치오 또한 사망했다. 값진 물건들과 그림들로 가득한 집은 버려지고 훼손되었다. 〈피에타〉는 야코포 팔마 일 베키오의 손자 팔마 일 조바네(1548년경-1628)에게 전해졌다.

1581년 10월 27일에 아마도 여전히 티치아노의 그림들로 가득했을 티치아노의 집은 그의 아들 폼포니오에 의해 크리스토포로 바르바리고에게 팔렸다.

1574년 5월 11일 베네치아의 도제 궁에 있는 살라 델 골레조와 살라 델 세나토에 큰 화재가 발생해 티치아노의 그림을 비롯한 많은 그림들이 소실되었다.

1575년 6월 25일부터 엄청난 흑사병이 베네치아 전역을 휩쓸었다.

1576년 엘 그레코가 이탈리아를 떠나 에스파냐의 톨레도로 간다.

1577년 도제 궁에 또 큰 화재가 발생해 젠틸레와 조반니 벨리니, 알비세 비바리니, 비토레 카르파초, 파올로 베로네세, 야코포 틴토레토, 그리고 티치아노의 유명한 그림들이 소실되었다.

초기–1518년
베네치아 궁정 화가가 되다

티치아노는 1500년경에 조반니 벨리니에게 교육받았다. 후에 베네치아 최고의 화가였던 조르조네의 화법을 배워 르네상스 베네치아 양식을 계승하면서 티치아노의 초기 작품들은 조르조네의 영향이 강하게 드러난다. 그는 1517년에 조반니 벨리니에게서 베네치아 궁정 화가의 직책을 공식적으로 이어받고 1518년 프라리 성당 제단화로 서른 살 무렵에는 이탈리아 전체에 그의 명성이 알려지게 된다. 1510년대까지 티치아노는 시각적 호소력이 있는 그의 양식을 만들었으며 이 당시 형성된 힘 있고 묘사적인 붓질은 이후 작품에도 지속되었다.

〈아리오스토〉, 1510년경

〈다니엘과 수산나(그리스도와 간부(姦婦))〉, 1509년경

"조르조네의 방법과 화풍을 접한 티치아노는 자신이
익힌 조반니 벨리니의 화풍과 기법을 포기했다.
그는 새로운 방식을 채택했고…… 곧 조르조네의
작품과 혼동이 되는 경우가 빚어지기도 했다."

조르조 바사리

〈책을 읽으며 앉아 있는 세 인물〉, 1510년

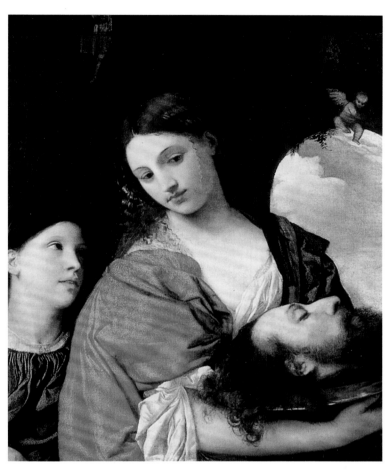

〈살로메〉, 1515년

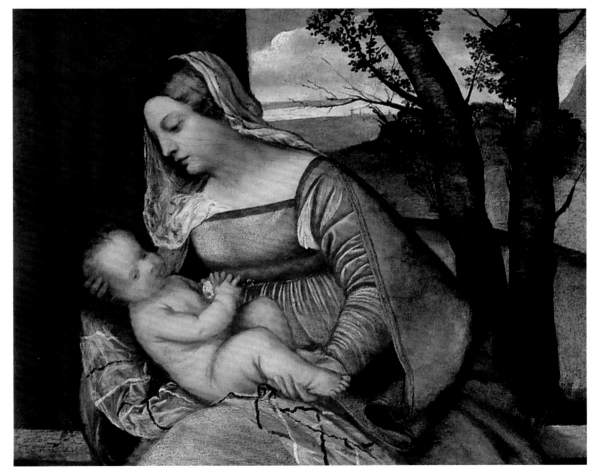

〈성모자〉, 1507-08년 이전

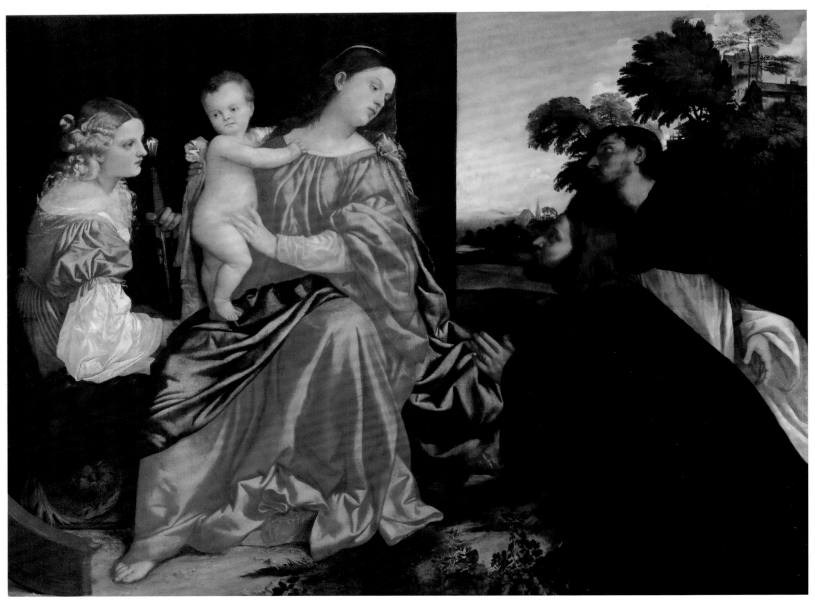

〈성모자와 성 카타리나와 성 도미니크와 봉헌자〉, 1512-13년

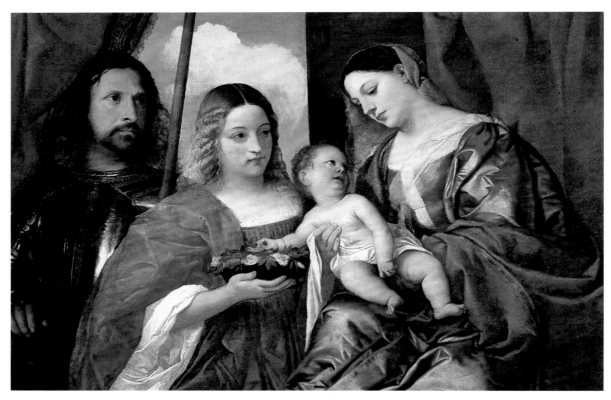

〈성모자와 성 카타리나와 성 제오르지오〉, 1516년경

〈황제의 것은 황제에게〉, 1516년

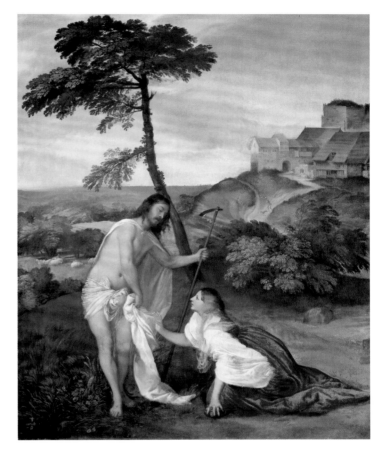

〈나의 몸에 손대지 말라〉, 1514년경

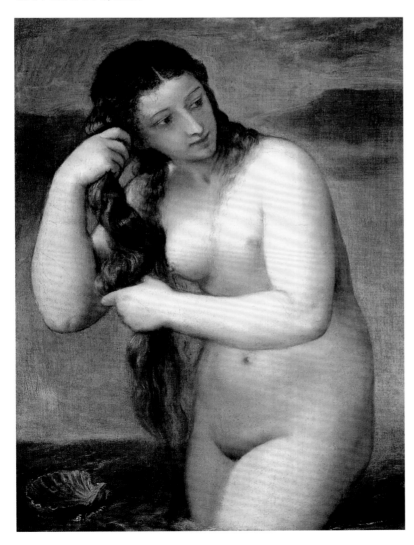

〈바다에서 태어난 비너스〉, 1518-19년경

"티치아노가 위대한 화가들에게 영향을 끼친
로마의 고대 작품을 보지 못한 채, 조르조네에게
영향을 받아 완벽하게 그리는 기술을 이해한 것은
기적이라고 할 수 있습니다."

로도비코 돌체

〈인간의 세 시기(다프니스와 클로에)〉, 1511년경

"베네치아에는 티치아노의 경쟁자들이 많았지만 그들은
그다지 뛰어나지 못했다. 따라서 그는 귀족들을 다루고
그들의 기호에 맞게 처신하는 능력과 탁월한 예술적
기량으로 경쟁자들을 쉽게 따돌릴 수 있었다."

조르조 바사리

1519-1530년
명성이 베네치아를 넘어서다

이탈리아 전역에서 명성을 얻은 티치아노는 페라라 궁에서 알폰소 데스테를 위해 그의 대표
작인 설화석고 방 연작을 제작했으며 이 시기에 새로운 후견인으로 만토바의 페데리코 곤차
가 후작을 만나게 된다. 같은 시기에 티치아노는 그의 강력한 후원자 중 한 명이 되는 피에트
로 아레티노를 알게 되었다. 그는 이탈리아 전역에서 작품을 의뢰받았으며 그의 명성은 신성
로마 제국 황제인 카를 5세에게 소개되기에 이르렀다. 이 시기에 그의 작품들은 동적인 구도
가 한층 진보하고 명쾌한 색채를 다루는 기량이 완숙한 경지에 이르렀다.

〈성 프란체스코, 알비세, 후원자와 함께 있는 영광 속의 성모자〉, 1520년

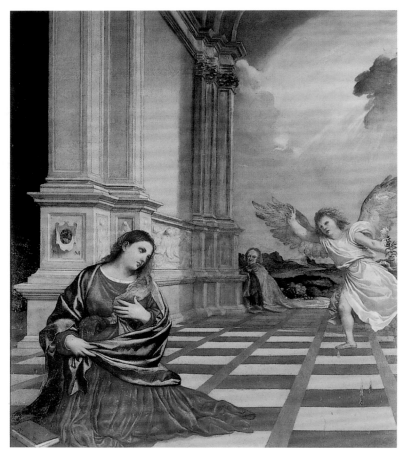

〈수태고지〉, 1520년경

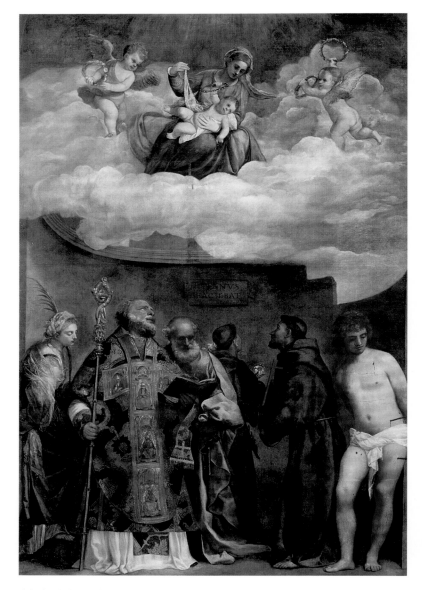

〈성 카타리나, 니콜라오, 베드로, 파도바의 안토니오, 프란체스코,
세바스티아노와 함께 있는 성모자〉, 1521-22년

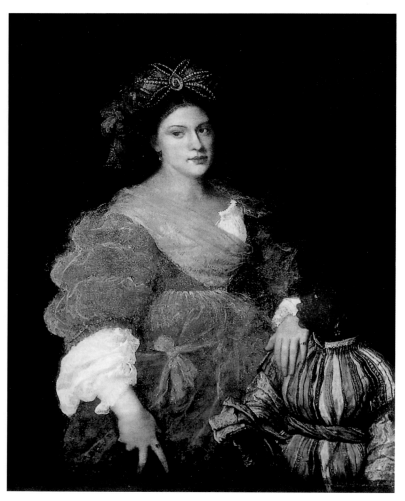

"시간은 비천한 것을 소진시켜 버린다.
하지만 위대한 티치아노의 명예는 결코
사라지게 하지 못할 것이다."

카를로 리돌피

〈라우라 데 디안티의 초상〉, 1523년경

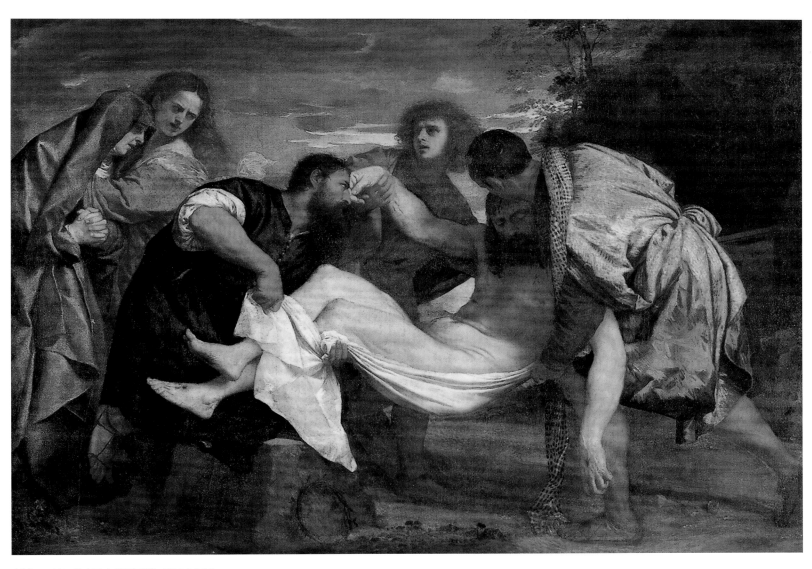

〈예수 그리스도의 십자가 강하(매장)〉, 1516-26년경

"티치아노의 경이로운 그림들은 베네치아와 이탈리아
전체를 장식했으며 세계의 다른 지역들도 장식했다.
그는 화가들의 사람과 추종을 받을 자격이 있고, 많은
점에서 찬미되고 모방될 자격이 있다."

조르조 바사리

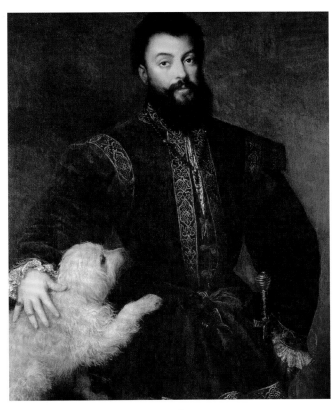

〈개를 데리고 있는 페데리코 곤차가의 초상〉, 1529년

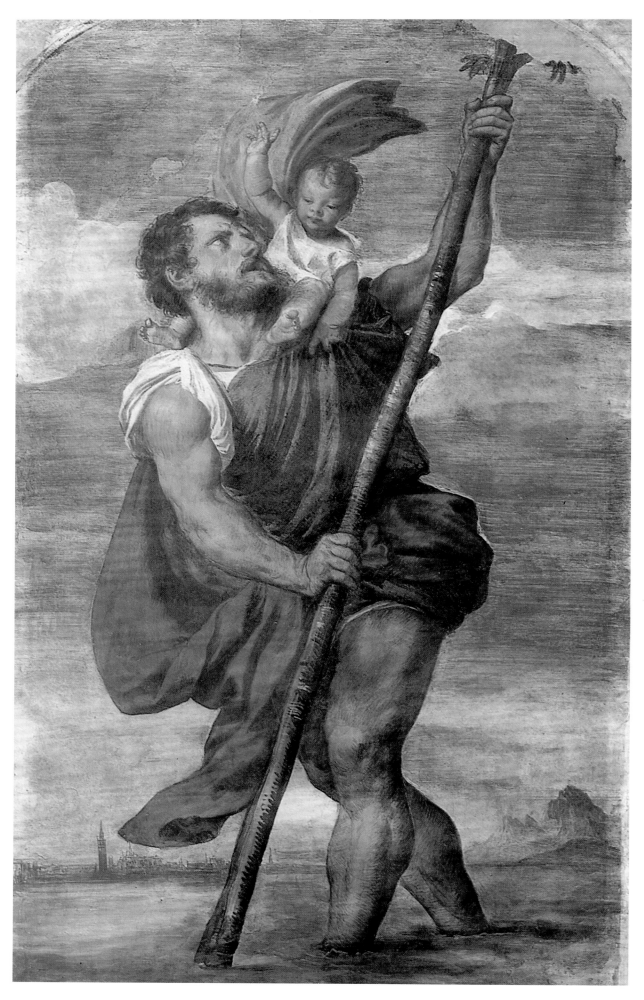

〈성 크리스토포로〉, 1523년경

1530년대
초상화가로서 입지를 굳히다

확고한 기반을 닦은 티치아노는 국내외의 여러 궁전으로부터 작품 의뢰를 받으면서 초상화가로서 입지를 구축하게 된다. 티치아노의 초상화는 조반니 벨리니, 조르조네의 전통에서 벗어나 초상화의 새로운 양식으로 변화해갔다. 또한 그는 이 시기에 풍속화적, 풍경화적인 요소가 두드러지는 작품을 많이 제작했다.

〈프란체스코 마리아 델라 로베레의 초상〉, 1536년

〈신사의 초상(토마소 모스티 또는
빈첸초 모스티)〉, 1530년경

〈성 베르나르디노 습작〉, 1531년경

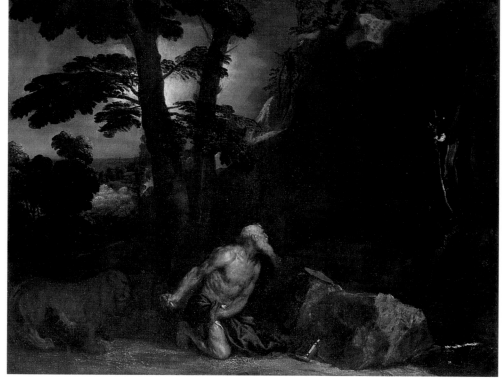

〈성 예로니모〉, 1531년경

〈이폴리토 데 메디치 추기경〉, 1532-33년경

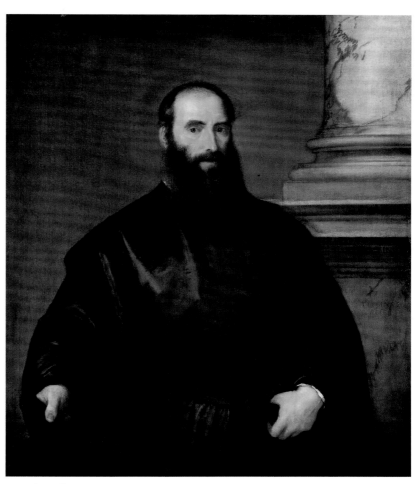

〈지아코모 도리아〉, 1533-35년경

〈라 벨라〉, 1536년

"티치아노만큼 회화를 영예로운 위치에 올려놓은
사람은 결코 없다고 말할 수 있다. ……
베네치아에서 …… 그에게 초상화를 의뢰하지
않은 높은 신분의 사람은 결코 없었다."

로도비코 돌체

〈이사벨라 데스테의 초상〉, 1534-36년경

〈줄리오 로마노의 초상〉, 1536-38년경

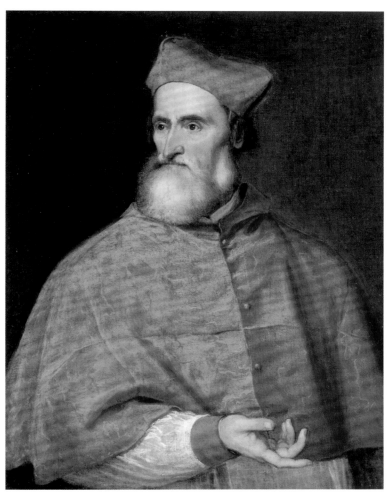

〈피에트로 벰보 추기경의 초상〉, 1539-40년경

〈세례자 요한〉, 1530년대 후반

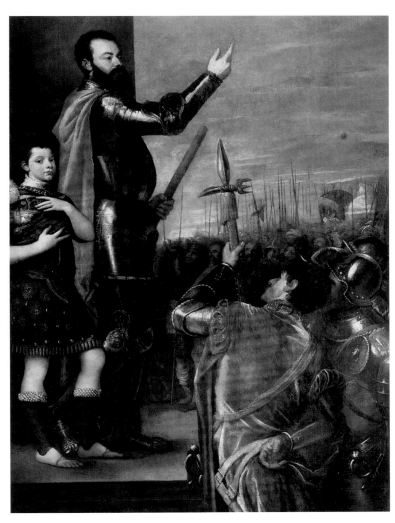

〈알로쿠치오네 데스 알폰소 다발로스〉, 1539-41년경

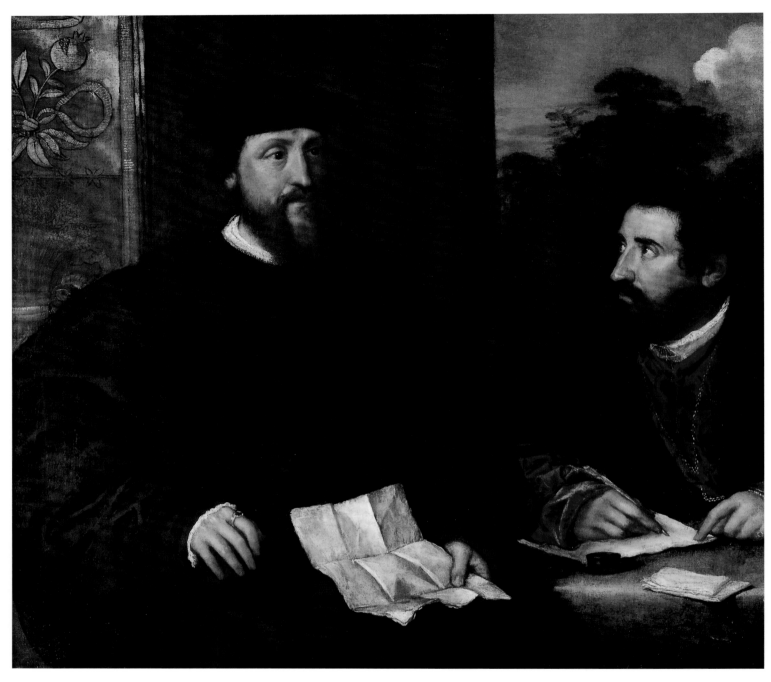

〈조르지 다르마냑과 그의 비서〉, 1536-39년경

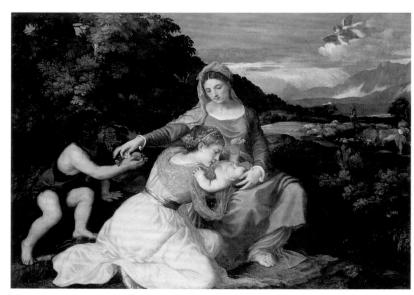

〈세례자 요한과 성 카타리나와 함께 있는 성모자〉, 1530년경

1540년대
초상화의 새로운 전형을 만들다

이때 티치아노는 신성 로마 제국의 가장 뛰어난 화가라는 평판을 얻으면서 화려한 전성기를
보냈다. 1545-46년에는 로마 교황청에서 8개월 동안 머물면서 교황의 초상화를 제작하였다.
티치아노가 그린 초상화에 대한 수요는 더욱 많아졌으며 티치아노는 초기 르네상스의 전통에
서 벗어나서 자세와 위치를 통해 인물의 인격을 전달하는 새로운 초상화의 전형을 이룩하였
다. 그리고 티치아노는 이 시기에 독자적인 관능성을 보여주는 풍만한 여성 누드도 많이 제작
하였다.

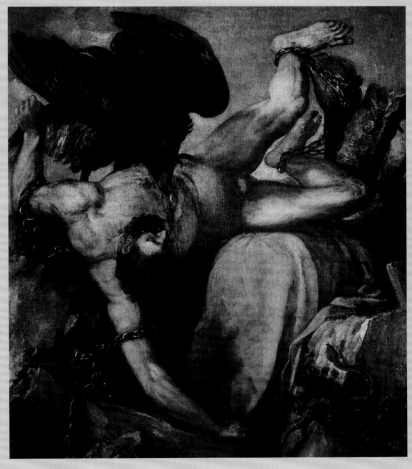

〈티튀오스〉, 1549년 완성

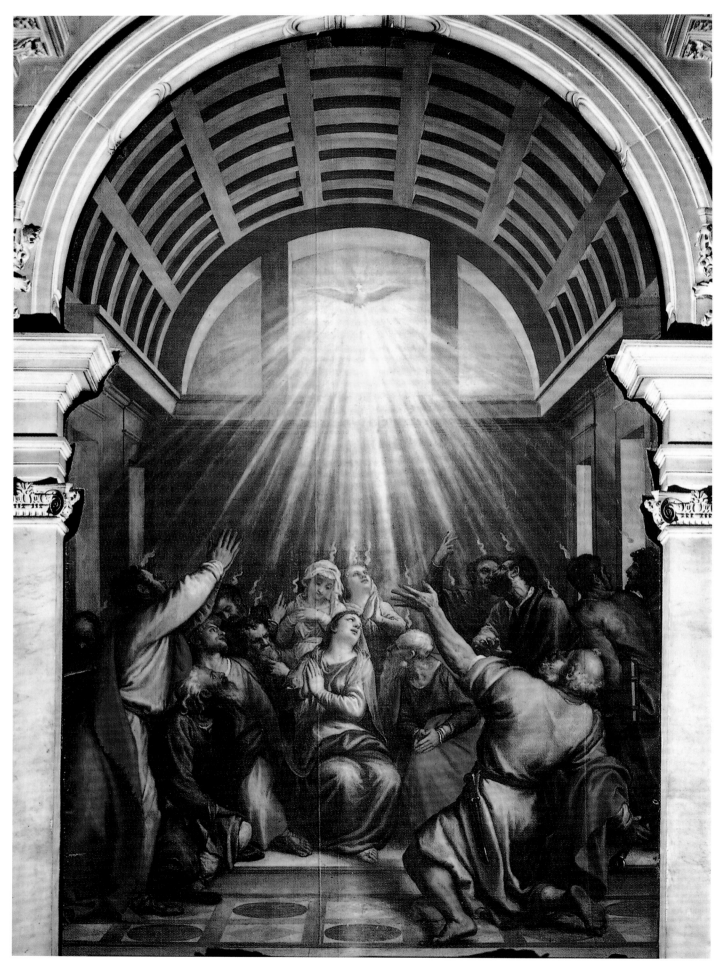

〈오순절〉, 1546년경

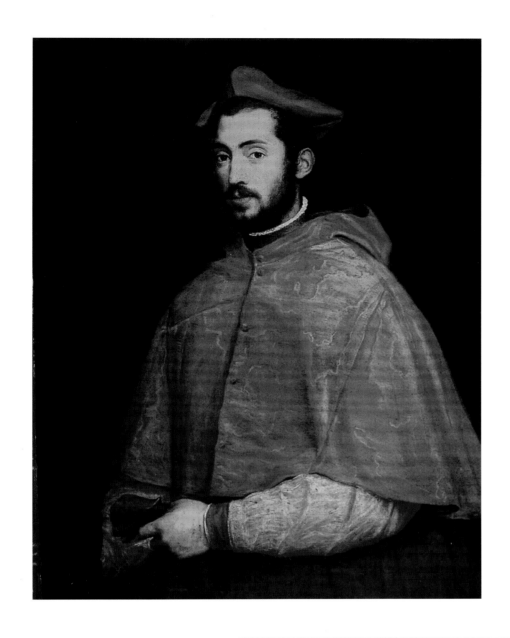

"자연은 그가 자연의 자리를 예술이
차지하는 것을 인정했습니다.……
선 하나하나가 모두 그것을 증명합니다."

피에트로 아레티노

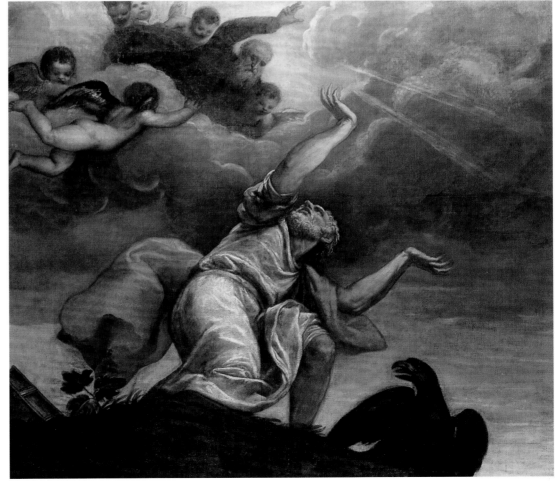

〈밧모섬 위의 복음서 저자 요한〉, 1547년경

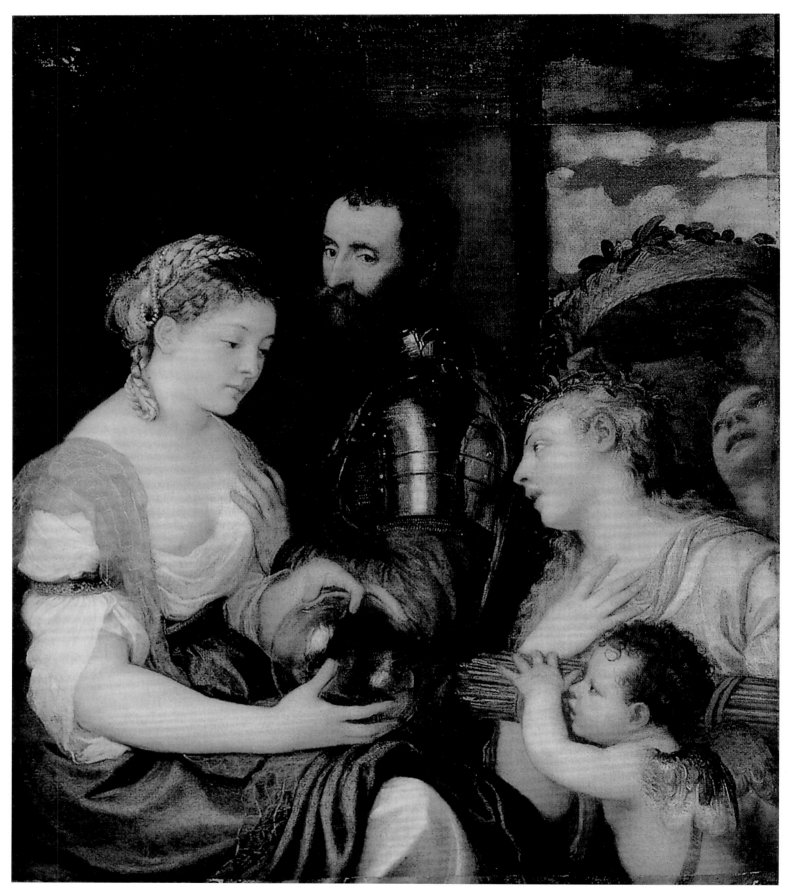

〈비너스와 마르스의 결합을 보호하고 충고하는 베스타와 휘멘과 (아마도 결혼의) 알레고리〉, 1540년경

1550년대 이후
'후기 양식'을 이룩하다

티치아노는 1550년대 이후인 삶의 마지막 시기에 다양한 스타일로 작품을 제작하면서도 상당히 자유롭고 '표현적인' 붓질로 격정적인 감정을 표현하는 그의 '후기양식'을 완성하였다. 이전에도 큰 작품이나 근접해서 볼 수 없는 작품들에서 종종 비교적 자유로운 붓질의 작품들이 있었다. 그러나 후기 양식의 작품들은 검게 그을은 듯한 어두운 화면 처리와 불안정하면서 두꺼운 붓질의 임파스토 기법이 대범하게 사용되었다. 티치아노가 이룬 말년의 후기 양식은 고전적 양식을 탈피해서 바로크 양식의 선구를 이루게 된다.

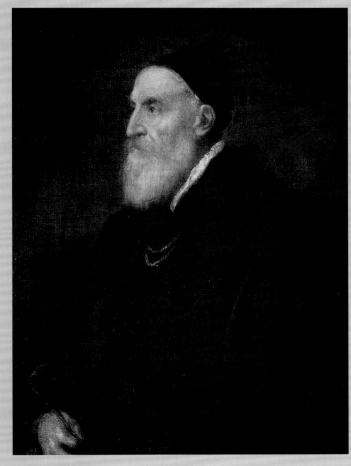

〈자화상〉, 1562년경

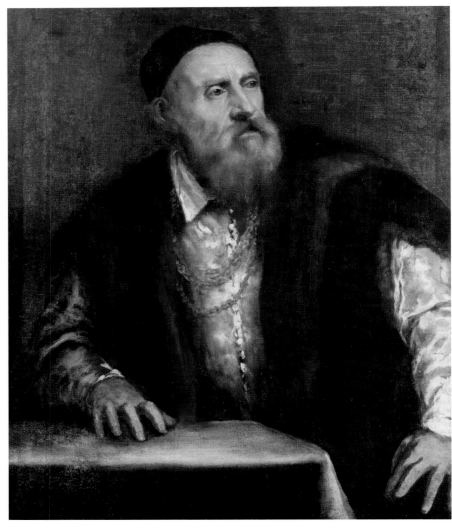

〈자화상〉, 1550/62년경

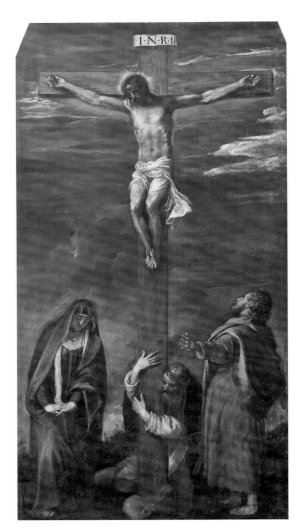

〈십자가 위의 그리스도〉, 1556-58년경

"티치아노의 후기 작품들은 붓으로 크게
붓질된 분명한 터치로 그려졌기 때문에
가까이에서는 볼 수 없고, 완벽하게 보려면
멀리 떨어져야 한다."

조르조 바사리

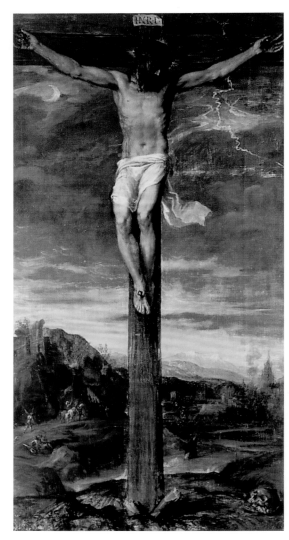

〈십자가 위의 그리스도〉, 1555년경

〈성 요한〉, 1550년대

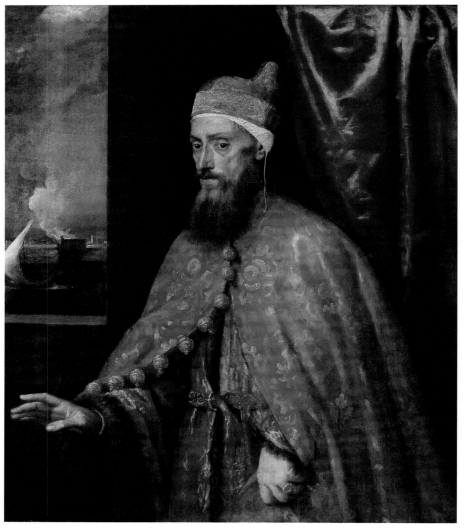

〈프란체스코 베니에르〉, 1555년

〈가브리엘 대천사〉, 1557년경

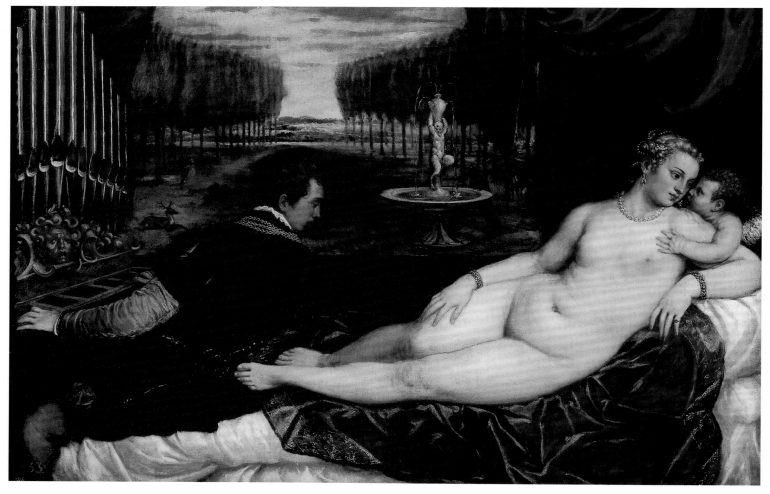

〈큐피드와 함께 있는 비너스와 오르간 연주자〉, 1555년경

〈페르세우스와 안드로메다〉, 1556년경

〈큐피드와 개와 함께 있는 이탈리아 귀족의 초상〉, 1550년경

〈야코포 스트라다의 초상〉, 1567-68년경

"티치아노는 손가락 끝으로 중요한 부분들의 윤곽을 흐릿하게
처리하며, 윤곽의 색을 간색(間色)으로 바꿔 갔다. 때로는 역시
손가락으로 한 구석을 어둡게 칠하거나 강렬하게 처리했으며,
핏방울인 것처럼 붉은 줄을 그려 넣었고, 표현력이 떨어지는
부분에 생동감을 불어넣었다. 한 마디로, 그의 살아 있는 손가락이
그림을 완벽한 경지로 끌어올렸다."

마르코 보스키니

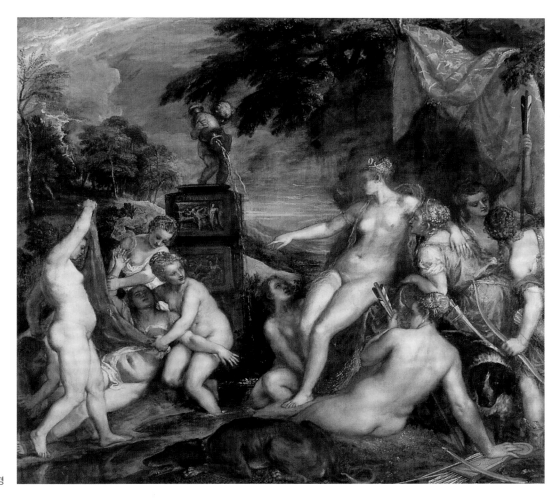

〈아르테미스와 칼리스토〉, 1556-59년경

〈살로메〉, 1560년경

〈십자가의 운반〉, 1566년경

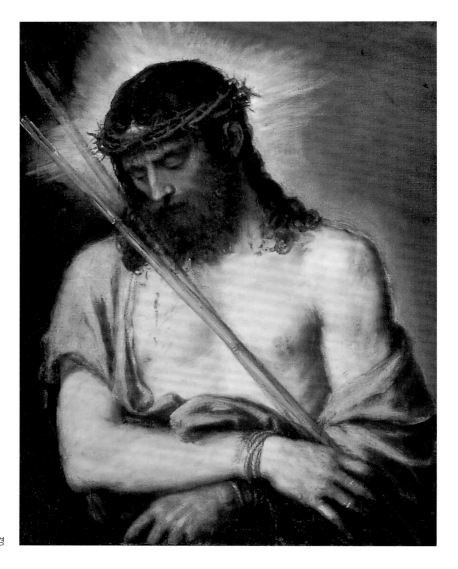

〈이 사람을 보라〉, 1560년경

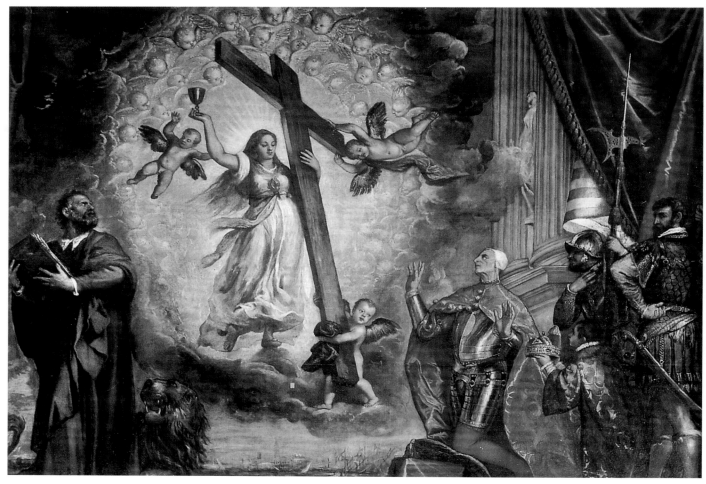

〈신앙 앞에 무릎 꿇는 도제 안토니오 그리마니〉, 1566-74년경

〈성모자〉, 1565-70년경

〈큐피드의 눈을 가리는 비너스〉, 1565년

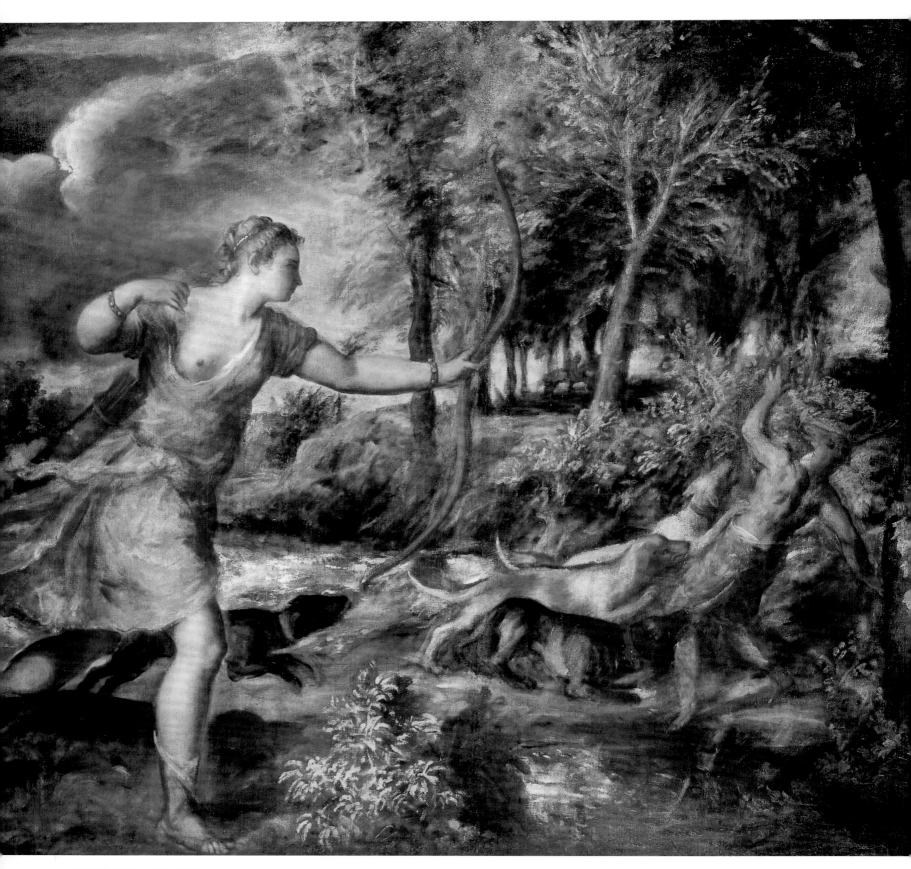

〈악타이온의 죽음〉, 1565-76년경

티치아노의 생애와 작품

〈세례자 요한〉, 1560년대 이후

〈루크레티아의 능욕(타르퀴니우스와 루크레티아)〉, 1570년대

〈루크레티아의 능욕(타르퀴니우스와 루크레티아)〉, 1570년대

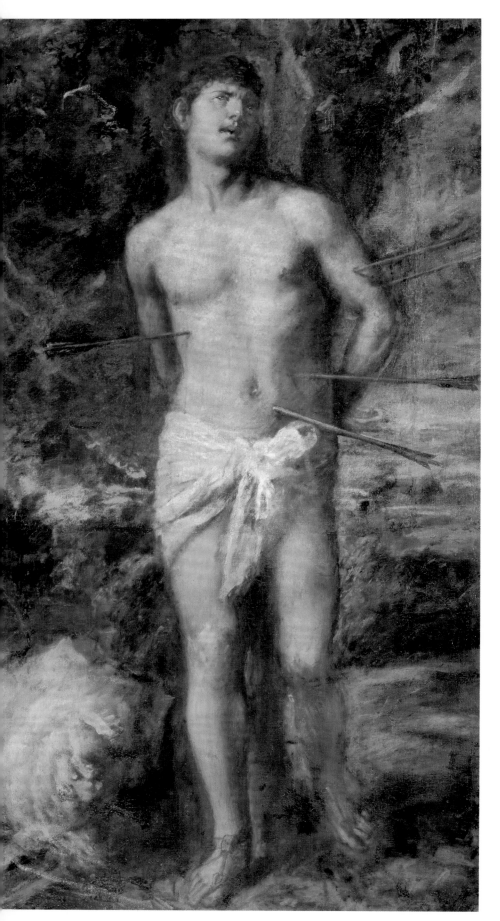

〈에스파냐의 구원을 받는 종교〉, 1571년대

〈황제의 것은 황제에게〉, 1545-68년경

〈성 세바스티아노〉, 1570년대

〈이 사람을 보라〉, 1570년경

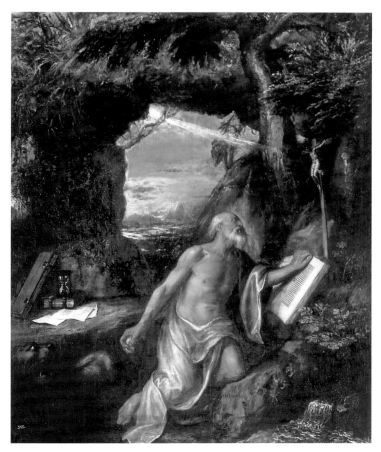

〈광야의 성 예로니모〉, 1575년대

"120년의 장수를 누린다면 어떤 화가보다
티치아노를 좋아하게 될 것이다. …… 그는 틀에
얽매이지 않았다. 어떤 화가보다 다재다능했다. ……
그러나 티치아노는 자신의 재능을 과시하지 않았다.
오히려 그의 생각을 살아 있는 것처럼 표현해낼 수
없다며 자신의 능력을 혐오하기도 했다."

외젠 들라크루아

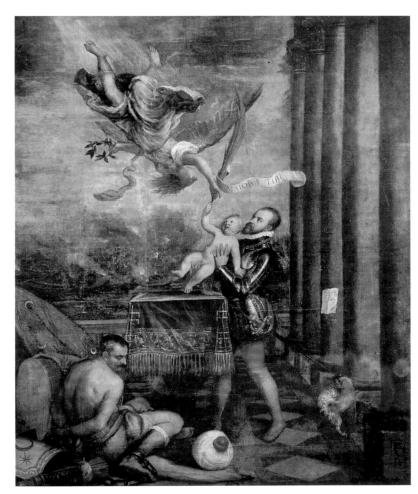

〈레판토 전투의 알레고리〉, 1575년경

그림 목록

49쪽
〈성모의 봉헌 Presentation of the Virgin at the Temple〉, 1534/38년, 캔버스에 유채, 335×775cm, 아카데미아 미술관, 베네치아

50쪽
〈믿음의 승리 Triumph of Faith〉, 1511년경, 목판화, 38.5×268cm, 코레르 박물관, 베네치아

52-53쪽
〈천상과 세속의 사랑 Sacred and Profane Love〉, 1515/16년, 캔버스에 유채, 118×278cm, 보르게세 미술관, 로마

54쪽
〈베네데토 바르키의 초상 Portrait of Benedetto Varchi〉, 1540~43년, 캔버스에 유채, 117×91cm, 미술사박물관, 빈

55쪽
〈라 시아보나 La Schiavonna〉, 1510년경, 캔버스에 유채, 117×97cm, 내셔널 갤러리, 런던

56쪽
〈세바스티아노 성자와 성모자를 위한 여섯 습작 Six Studies for Saint Sebastian and a Virgin and Child〉, 1520년경, 캔버스에 유채, 펜과 잉크, 16. 2×13.6cm, 회화갤러리, 국립박물관, 베를린

57쪽
〈브레시아의 소생 The Reserection in Brescia〉(아베롤디의 폴립티크), 1522년 완성, 패널에 유채, 산 니콜로, 브레시아

58쪽
〈카인과 아벨 Cain and Abel〉, 1544년, 캔버스에 유채, 298×282cm, 산타 마리아 델라 살루테 성당, 베네치아

〈이삭의 희생 The Sacrifice of Issac〉, 1544년. 캔버스에 유채, 328×284.5cm, 산타 마리아 델라 살루테 성당, 베네치아

59쪽
〈다윗과 골리앗 David and Goliath〉, 1544년 완성, 캔버스에 유채, 328×285cm, 산타 마리아 델라 살루테 성당, 베네치아

60쪽
〈개를 데리고 있는 페데리코 곤차가의 초상 Federico Gonzaga with a Dog〉(일부, 전체 그림은 137쪽 수록), 1529년

61쪽
조반니 벨리니와 티치아노, 〈신들의 향연 Feast of the God〉, 1514/29년, 캔버스에 유채, 170.2×188cm, 와이드너 소장품, 내셔널 갤러리, 워싱턴

62쪽
〈비너스를 위한 봉헌 Worship of Venus〉, 1519년, 캔버스에 유채, 172×175cm, 프라도 미술관, 마드리드

63쪽
〈바쿠스와 아리아드네 Bacchus and Ariadne〉, 1520/23년경, 캔버스에 유채, 175×190cm, 내셔널 갤러리, 런던

65쪽
〈안드로스 섬의 주민들 The Andrians (바쿠스제Bacchanalia)〉, 1523년, 캔버스에 유채, 175×193cm, 프라도 미술관, 마드리드

66쪽
〈작센의 요한 프리드리히 Johann Friedrich of Saxony〉, 1550/51년, 캔버스에 유채, 89.7×73.6cm, 회화미술관, 빈

〈펠리페 2세 King Philip II〉, 1550/51년, 캔버스에 유채, 193×111cm, 프라도 미술관, 마드리드

67쪽
〈라누치오 파르네세의 초상 Portrait of Ranuccio Farnese〉, 1541/42년, 캔버스에 유채, 89.7×73.6cm, 사무엘 H. 클레스, 내셔널 갤러리, 워싱턴

68쪽
〈영광 Gloria〉, 1551/54년경, 캔버스에 유채, 346×240cm, 프라도 미술관, 마드리드

70쪽
〈클라리사 스트로치의 초상 Portrait of Clarissa Strozzi〉, 1542년, 캔버스에 유채, 115×86cm, 회화갤러리, 국립박물관, 베를린

72쪽
〈이 사람을 보라 Ecce Homo〉, 1543년, 캔버스에 유채, 242×361cm, 미술사박물관, 빈

73쪽
〈피에트로 아레티노의 초상 Portrait of Pietro Aretino〉, 1545년, 캔버스에 유채, 96.7×76.6cm, 팔라초 피티, 팔라티나 미술관, 피렌체

74쪽
〈이 사람을 보라 Ecce Homo〉, 1548년, 슬레이트에 유채, 69×56cm, 프라도 미술관, 마드리드

75쪽
〈개와 함께 있는 카를 5세의 초상 Charles V with a Dog〉, 1532/33년, 캔버스에 유채, 192×111cm, 프라도 미술관, 마드리드

76쪽
〈카를 5세의 초상 Charles V〉, 1548년, 캔버스에 유채, 203.5×122cm, 알테 피나코테크, 뮌헨

77쪽
〈카를 5세의 기마 초상 Portrait of Charles V on Horseback〉, 1548년, 캔버스에 유채, 332×279cm, 프라도 미술관, 마드리드

78쪽
〈장갑 낀 남자 Man with a Glove〉, 1520년경, 캔버스에 유채, 100×89cm, 루브르 박물관, 파리

79쪽
〈청록색 눈의 남자 Portrait of a Man〉, 1540~45년경, 캔버스에 유채, 111×96.8cm, 팔라초 피티, 팔라티나 미술관, 피렌체

81쪽
〈교황 바오로 3세와 두 손자 알레산드로와 옥타비오 파르네세 Pope Paul III and his Grandsons Alessandro and Ottavio Farnese〉, 1546년, 캔버스에 유채, 210×174cm, 국립 카포디몬테 미술관, 나폴리

82쪽
〈거울 앞의 비너스 Venus at her Mirror〉(일부, 전체 그림은 95쪽 수록), 1550/60년경

83쪽
〈다나에 Danae〉, 1545/46년, 캔버스에 유채, 120×172cm, 국립 카포디몬테 미술관, 나폴리

84-85쪽
〈다나에 Danae〉, 1549/50년경, 캔버스에 유채, 129×180cm, 프라도 미술관, 마드리드

86-87쪽
〈우르비노의 비너스 Venus of Urbino〉, 1538년, 캔버스에 유채, 119×165cm, 우피치 미술관, 피렌체

89쪽
〈모피를 걸친 여인 Girl with a Fur Wrap〉, 1535년경, 캔버스에 유채, 95×63cm, 미술사박물관, 빈

조르조네와 티치아노, 〈잠자는 비너스 Sleeping Venus〉, 1508/10년, 캔버스에 유채, 108×174cm, 회화관, 국립미술관, 드레스덴

90쪽
〈젊은 여인의 초상 Portrait of Young Woman〉, 1545/46년, 캔버스에 유채, 84×75cm, 국립 카포디몬테 미술관, 나폴리

91쪽
〈플로라 Flora〉, 1515년경, 캔버스에 유채, 79.9×63.5cm, 우피치 미술관, 피렌체

92쪽
〈라 벨라 La Bella〉(일부, 전체 그림은 141쪽 수록), 1536년

93쪽
〈엘레오노라 곤차가의 초상 Eleonora Gonzaga〉,
1536년, 캔버스에 유채, 114×103cm, 우피치
미술관, 피렌체

95쪽
〈거울 앞의 비너스 Venus at her Mirror〉,
1550 /60년경, 캔버스에 유채, 124.5×104.1cm,
앤드류 W. 멜론 소장품, 내셔널 갤러리, 워싱턴

96쪽
〈비너스와 오르간 연주자 Venus and the Organ
Player〉, 1548/ 49년, 캔버스에 유채, 136×220cm,
프라도 미술관, 마드리드

97쪽
〈비너스와 아도니스 Venus and Adonis〉, 1555년경,
캔버스에 유채, 177×187.5cm, 프라도 미술관,
마드리드

〈유로파의 능욕 Rape of Europa〉,
1559 / 62년, 캔버스에 유채, 185×205cm,
이사벨라 스튜어트 가드너 미술관, 보스턴

98쪽
〈알폰소 다발로스와 시동 Alfonso d'Avals with a
Page〉, 1533년(혹은 그 이후), 캔버스에 유채,
110×84cm, 루브르 박물관, 파리

99쪽
〈발다사레 카스틸리오네의 초상 Portrait of Baldassare
Castiglione〉, 1540년경, 캔버스에 유채, 124×97cm,
아일랜드 국립미술관, 더블린

100쪽
〈참회하는 막달레나 Penitent Magdalene〉, 1565년경,
캔버스에 유채, 188×97cm, 에르미타슈 미술관,
상트페테르부르크

101쪽
〈마리아 막달레나 Mary Magdalene〉, 1531년,
캔버스에 유채, 84×69.2cm, 팔라초 피티, 팔라티나
미술관, 피렌체

102쪽
〈지혜의 알레고리 Allegory of Prudence(시간의
알레고리 Allegory of Time)〉, 1565년, 캔버스에 유채,
75.6×68.6cm, 내셔널 갤러리, 런던

104쪽
〈예수 그리스도의 십자가 강하 Deposition of
Christ(매장 The Emtombment)〉, 1566년경, 캔버스에
유채, 130×168cm, 프라도 미술관, 마드리드

105쪽
〈슬픔에 잠긴 성모 Mater Dolorosa〉, 1554년,
캔버스에 유채, 68×61cm, 프라도 미술관, 마드리드

107쪽
〈성 라우렌시오의 순교 Martyrdom of Saint

Lawrence〉, 1557년 이후, 캔버스에 유채,
493×277cm, 베네치아

109쪽
〈가시 면류관을 쓴 그리스도 Christ Crowned with
Thorns〉, 1570년, 캔버스에 유채, 280×182cm, 알테
피나코테크, 뮌헨

110/ 111쪽
〈마르시아스의 체형 The Flying of Marsyas〉,
1570년경, 캔버스에 유채, 212×207cm, 대주교관
미술관

113쪽
〈속죄하는 성 예로니모 Saint Jerome in the Desert〉,
1575년경, 캔버스에 유채, 137.5×97cm,
티센보르네미사 미술관, 마드리드

114쪽
〈님프와 목동 Nympha and Shepherd〉, 1570년,
캔버스에 유채, 149.7×187cm, 미술사박물관, 빈

116쪽
〈성 세바스티아노 Saint Sebastian〉(일부, 전체 그림은
162쪽 수록), 1570년대

118쪽
〈안드로스 섬의 주민들 The Andrians
(바쿠스제Bacchanalia)〉(일부, 전체 그림은 65쪽
수록), 1523년

119쪽
〈성 베드로에게 야코포 다 페사로를 소개하는 교황
알레산드로 6세 Pope Alexander VI Presenting Jacopo
da Pesaro to Saint Peter〉(일부, 전체 그림은 38쪽
수록), 1503 /07년

120쪽
〈음악회 The Concert〉(일부, 전체 그림은 28쪽 수록),
1510-12년경

〈카도레 전투〉, 1510년대 후반, 데생, 38.3×44.6cm,
루브르 박물관, 파리

121쪽
〈거울 앞에 있는 여자의 초상〉, 1516년, 캔버스에
유채, 118×96cm, 루브르 박물관, 파리

〈젊은 남자의 초상〉, 1516년, 캔버스에 유채,
100×84cm, 핼리팍스 백작 소장품, 런던

122쪽
〈성 프란체스코, 알비세, 후원자와 함께 있는 영광
속의 성모자 Virgin and Child in Glory with Saints
Francis and Alcise and the Patron(팔라 고치 Pala
Gozzi)〉(일부, 전체 그림은 135쪽 수록), 1520년

123쪽
〈프란체스코 마리아 델라 로베레의 초상〉,
1536 / 37년, 준비 데생, 23.7×14.1cm, 우피치

미술관, 데생 및 판화 전시실, 피렌체

〈이삭의 희생〉, 1544년, 준비 데생,
국립미술학교, 파리

124쪽
〈포르투갈의 이사벨라 초상〉, 1548년, 캔버스에 유채,
117×93cm, 프라도 미술관, 마드리드

125쪽
〈아르테미스와 악타이온〉, 1556 /58년,
캔버스에 유채, 190×207cm,
스코틀랜드 국립미술관, 에든버러

〈밤비노의 마돈나〉, 1560년경, 캔버스에 유채,
마드리드

126-127쪽
〈인간의 세 시기 The Three Ages of Man(다프니스와
클로에 Daphnis and Chloe)〉(일부, 전체 그림은
134쪽 수록), 1511년경

128쪽
〈성좌에 앉은 성 마르코와 성자들 Saint Mark
Enthroned with Saints Cosmas and Damian, Rochus
und Sebastian(마르코 성자를 위한 제단화 Mark
Altar)〉(일부, 전체 그림은 45쪽 수록),
1508 −09년경

129쪽
〈아리오스토 Ariosto〉, 1510년경, 캔버스에 유채,
82.1×66.3cm, 내셔널 갤러리, 런던

130쪽
〈다니엘과 수산나 Daniel and Susanna(그리스도와
간부(姦婦) Christ and the Adultress)〉, 1509년경,
캔버스에 유채, 139×181.7cm, 미술 갤러리, 박물관,
글래스고

131쪽
〈책을 읽으며 앉아 있는 세 인물 Three Seated Figures
Reading〉, 1510년, 시노피아, 233×184cm,
프레시덴차 엘 아르카 델 산토, 파도바

〈살로메 Salome〉, 1515년, 캔버스에 유채,
89.3×73cm, 도리아 팜필리 미술관, 로마

〈성모자 Madonna with Child〉, 1507/ 08년 이전,
패널에 유채, 45.7×55.9cm, 메트로폴리탄 미술관,
뉴욕

132쪽
〈성모자와 성 카타리나와 성 도미니크와 봉헌자 The
Virgin and Child and Saint Catherine with Saint Dominic
and a Donor〉, 1512 / 13년, 캔버스에 유채,
138×185cm, 코르테 디 마미아노 디 트라베르세톨로,
파르마

〈성모자와 성 카타리나와 성 제오르지오 Virgin and
Child with Saint Catherine and Saint George〉,

1516년경, 패널에 유채, 86×130cm, 프라도 미술관, 마드리드

133쪽

〈황제의 것은 황제에게 The Tribute Money〉, 1516년, 패널에 유채, 75×56cm, 시립미술관, 드레스덴

〈나의 몸에 손대지 말라 Noli me tangere〉, 1514년경, 캔버스에 유채, 110.5×91.9cm, 내셔널 갤러리, 런던

〈바다에서 태어난 비너스 Venus Anadyomene〉, 1518 / 19년경, 캔버스에 유채, 75.8×57.6cm, 스코틀랜드 내셔널 갤러리, 에든버러

134쪽

〈인간의 세 시기 The Three Ages of Man(다프니스와 클로에 Daphnis and Chloe)〉, 1511년경, 캔버스에 유채, 90×150.7cm, 스코틀랜드 내셔널 갤러리, 에든버러

135쪽

〈성 프란체스코, 알비세, 후원자와 함께 있는 영광 속의 성모자 Virgin and Child in Glory with Saints Francis and Alcise and the Patron(팔라 고치 Pala Gozzi)〉, 1520년, 패널에 유채, 312×215cm, 시비코 미술관, 안코나

136쪽

〈수태고지 Annunciation〉, 1520년경, 패널에 유채, 210×176cm, 트레비소 성당

〈성 카타리나, 니콜라오, 베드로, 파도바의 안토니오, 프란체스코, 세바스티아노와 함께 있는 성모자 Virgin and Child in Glory with Saints Catherine, Nicholas, Peter, Antonius from Padua, Francis and Sabastian〉, 1521-22년, 패널에 유채에서 캔버스로 바꿈, 420×290cm, 바티칸 미술관, 로마

〈라우라 데 디안티의 초상 Portrait of Laura de Dianti〉, 1523년경, 캔버스에 유채, 118×93cm, 하인츠 키스터즈 미술관, 크뢰츠링겐

137쪽

〈예수 그리스도의 십자가 강하 Deposition of Christ(매장 The Emtombment)〉, 1516-26년경, 캔버스에 유채, 148×212cm, 루브르 박물관, 파리

〈개를 데리고 있는 페데리코 곤차가의 초상 Federico Gonzaga with a Dog〉, 1529년, 패널에 유채, 125×99cm, 프라도 미술관, 마드리드

138쪽

〈성 크리스토포로 Saint Christopher〉, 1523년경, 프레스코, 310×186cm, 팔라초 두칼레, 베네치아

139쪽

〈프란체스코 마리아 델라 로베레의 초상 Portrait of Francesco Maria della Rovere〉, 1536년, 캔버스에 유채, 114×103cm, 우피치 미술관, 피렌체

140쪽

〈신사의 초상 Portrait of Gentleman(토마소 모스티 Tomaso Mosti 또는 빈첸초 모스티 Vincenzo Mosti)〉, 1530년경, 캔버스에 유채, 85×67cm, 팔라초 피티, 피렌체

〈성 베르나르디노 습작 Study for Saint Bernhardin〉, 1531년경, 종이에 흰 초크와 목탄, 38.1×26.6cm, 데생 및 판화 전시실, 우피치 미술관, 피렌체

〈성 예로니모 Saint Jerome〉, 1531년, 캔버스에 유채, 80×102cm, 루브르 박물관, 파리

141쪽

〈이폴리토 데 메디치 추기경 Cardinal Ippolito de'Medici〉, 1532-33년, 캔버스에 유채, 139×107cm, 팔라초 피티, 피렌체

〈지아코모 도리아 Giacomo Doria〉, 1533-35년경, 캔버스에 유채, 115.5×97.7cm, 애슈몰린 박물관, 옥스퍼드

〈라 벨라 La Bella〉, 1536년, 캔버스에 유채, 89×75.5cm, 팔라초 피티, 피렌체

142쪽

〈이사벨라 데스테의 초상 Portrait of Isabella d'Este〉, 1534-36년, 캔버스에 유채, 102×64cm, 미술사박물관, 빈

143쪽

〈줄리오 로마노의 초상 Portrait of Giulio Romano〉, 1536-38년, 캔버스에 유채, 102×87cm, 시립컬렉션, 만투아

〈피에트로 벰보 추기경의 초상 Portrait of Cardinal Pietro Bembo〉, 1539-40년경, 캔버스에 유채, 94.5×76.5cm, 내셔널 갤러리, 워싱턴

〈세례자 요한 John the Baptist〉, 1530년대 후반, 캔버스에 유채, 201×134cm, 아카데미아 갤러리, 베네치아

〈알로쿠치오네 데스 알폰소 다발로스 Allocuzione des Alfonso d'Avalos〉, 1539 / 41년, 캔버스에 유채, 223×165cm, 프라도 미술관, 마드리드

144쪽

〈조르지 다르마냑과 그의 비서 Georges d'Armagnac with his Secretary〉, 1636-39년, 캔버스에 유채, 104.1×114.3cm, 노섬벌랜드 공작 컬렉션, 알른위크 성, 노섬벌랜드

〈세례자 요한과 성 카타리나와 함께 있는 성모자 Virgin and Child with Saint John the baptist and Saint Catherine〉, 1530년경, 내셔널 갤러리 트러스티, 런던

145쪽

〈티튀오스 Tityus〉, 1549년 완성, 캔버스에 유채, 253×217cm, 프라도 미술관, 마드리드

146쪽

〈오순절 Pentecost〉, 1546년경, 캔버스에 유채, 570×260cm, 산타 마리아 델라 살루테 성당, 베네치아

147쪽

〈알레산드로 파르네세의 초상 Portrait of Alessandro Farnese〉, 1545-46년경, 캔버스에 유채, 99×79cm, 국립 카포디몬테 미술관, 나폴리

〈밧모섬 위의 복음서 저자 요한 Saint John the Evangelist on Patmos〉, 1547년경, 캔버스에 유채, 237.6×263cm, 내셔널 갤러리, 워싱턴

148쪽

〈비너스와 마르스의 결합을 보호하고 충고하는 베스타와 휘멘과 (아마도 결혼의) 알레고리 An Allegory, Perhaps of Marriage, with Vesta and Hymen sa Protectors and Advisors of the Union of Venus and Mars〉, 1540년경, 캔버스에 유채, 100×107cm, 루브르 박물관, 파리

149쪽

〈자화상 Self-Portrait〉, 1562년경, 캔버스에 유채, 86×69cm, 프라도 미술관, 마드리드

150쪽

〈자화상 Self-Portrait〉, 1550-62년경, 캔버스에 유채, 96×75cm, 회화갤러리, 베를린 국립미술관, 베를린

〈십자가 위의 그리스도 Christ on the Cross〉, 1556-85년경, 캔버스에 유채, 375×197cm, 코무날레 미술관, 안코나

〈십자가 위의 그리스도 Christ on the Cross〉, 1555년경, 캔버스에 유채, 214×109cm, 엘 에스코리알, 산 로렌초

151쪽

〈성 요한 Saint John〉, 1550년대, 캔버스에 유채, 229×156cm, 산 조반니 엘레모시나리오, 베네치아

152쪽

〈프란체스코 베니에르 Francesco Venier〉, 1555년, 캔버스에 유채, 113×99cm, 티센보르네미서 미술관, 마드리드

〈가브리엘 대천사 The Archangel Gabriel〉, 1557년경, 종이에 흰 초크와 목탄, 42.2×27.9cm, 데생 및 판화 전시실, 우피치 미술관, 피렌체

〈큐피드와 함께 있는 비너스와 오르간 연주자 Venus with an Organist and with Cupid〉, 1555년경, 캔버스에 유채, 148×217cm, 프라도 미술관, 마드리드

153쪽

〈페르세우스와 안드로메다 Perseus and Andromeda〉, 1556년경, 캔버스에 유채, 175×189.5cm, 월리스 컬렉션, 런던

154쪽
〈큐피드와 개와 함께 있는 이탈리아 귀족의 초상
Portrait of an Italian Nobleman with Cupid and a Dog〉,
1550년경, 캔버스에 유채, 229×155.5cm,
국립미술관, 카셀

〈야코포 스트라다의 초상 Portrait of Jacopo Strada〉,
1567-68년, 캔버스에 유채, 195×125cm,
미술사박물관, 빈

155쪽
〈아르테미스와 칼리스토 Artemis and Callisto〉,
1556-59년, 캔버스에 유채, 188×206cm,
국립 스코틀랜드 미술관, 에든버러

〈살로메 Salome〉, 1560년, 캔버스에 유채, 87×80cm,
프라도 미술관, 마드리드

〈십자가의 운반 Carrying of the Cross〉, 1566년경,
캔버스에 유채, 96×80cm, 에르미타슈 미술관,
상트페테르부르크

156쪽
〈이 사람을 보라 Ecce Homo〉, 1560년경,
캔버스에 유채, 73.4×56cm, 아일랜드 국립미술관,
더블린

〈신앙 앞에 무릎 꿇는 도제 안토니오 그리마니 Doge
Antonio Grimani Kneeling before the Faith〉,

1566/74년경, 캔버스에 유채, 373×496cm,
팔라초 두칼레, 베네치아

157쪽
〈성모자〉, 1565-70년경, 캔버스에 유채,
72.6×63.5cm, 내셔널 갤러리, 런던

158-159쪽
〈큐피드의 눈을 가리는 비너스 Venus Blindfolding
Cupid〉, 1565년, 캔버스에 유채, 118×185cm,
보르게세 미술관, 로마

160쪽
〈악타이온의 죽음 The Death of Actaeon〉,
1565-76년경, 캔버스에 유채, 178×197.8cm,
내셔널 갤러리, 런던

161쪽
〈세례자 요한 Saint John the Baptist〉, 1560년대 이후,
캔버스에 유채, 184×177cm, 수도원, 엘 에스코리알,
산 로렌초

〈루크레티아의 능욕 Rape of Lucretia(타르퀴니우스와
루크레티아 Tarquin and Lucretia)〉, 1570년경,
캔버스에 유채, 188.9×145.4cm, 피츠윌리엄 박물관,
케임브리지

〈루크레티아의 능욕 Rape of Lucretia(타르퀴니우스와
루크레티아 Tarquin and Lucretia)〉, 1570년경,

캔버스에 유채, 114×100cm, 회화갤러리,
빈미술대학, 빈

162쪽
〈성 세바스티아노 Saint Sebastian〉, 1570년대,
캔버스에 유채, 210×115.5cm, 에르미타슈 미술관,
상트페테르부르크

〈에스파냐의 구원을 받는 종교 Religion Succoured by
Spain〉, 1571년, 캔버스에 유채, 168×168cm,
프라도 미술관, 마드리드

〈황제의 것은 황제에게 The Tribute Money〉,
1545-68년경, 캔버스에 유채, 112.2×103.2cm,
내셔널 갤러리, 런던

163쪽
〈이 사람을 보라 Ecce Homo〉, 1570년경, 캔버스에
유채, 109×92.7cm, 세인트 루이스 박물관,
세인트루이스, 미주리

〈광야의 성 예로니모 Saint Jerome in the Wilderness〉,
1575년경, 캔버스에 유채, 184×177cm, 수도원, 엘
에스코리알, 산 로렌초

〈레판토 전투의 알레고리 Allegory of the Battle of
Lepanto〉, 1575년경, 캔버스에 유채, 325×274cm,
프라도 미술관, 마드리드

그림 출처

참고문헌

전시회 도록

Dreyer, Peter, *Tizian und sein Kreis. 50 venezianische Holzschnitte aus dem Berliner Kupferstichkabinett, Staatliche Museen Preußischer Kulturbesitz,* Berlin 1972

The Genius of Venice 1500-1600, Jane Martineau and Charles Hope (eds.), London 1983

Wettstreit der Künste, Munich/Cologne 2002

Le Siècle de Titien. L'âge d'or de la peinture à Venise, Richard Peduzzi(eds.), Paris 1993

Der Glanz der Farnese. Kunst und Sammelleidenschaft in der Renaissance, Milan/Munich 1995

Tiziano. Amor Sacro e Amor Profano, Claudio Strinati(ed.), Milan 1995

Giorgione. Mythos und Enigma, Sylvia Ferino-Pagden and Giovanna Nepi Scirè(eds.), Vienna/Milan 2004

다른 출판물

Alpatow, Michail W., "Tizians'Dornenkronung'", in M.Alpatow, *Studien zur Geschichte der westeuropäischen Kunst,* Cologne 1974, pp. 65-94

Arasse, Daniel, *Tiziano. Venere d'Urbino,* Venice 1986

Aurenhammer, Hans H., *Tizian. Die Madonna des Hauses Pesaro. Wie kommt Geschichte in ein venezianisches Altarbild?,* Frankfurt am Main 1993

Biadene, Susanna(ed.), *Titian. Prince of Painters,* Munich/New York 1990(first published in conjunction with the exhibition at the Palazzo Ducale, Venice and National Gallery of Art, Washington 1990-91)

Bierwirth, Michael, *Tizians Gloria,* Petersberg 2002

Boehm, Gottfried, Bildnis und Individuum. *Über den Ursprung der Porträtmalerei in der italienischen Renaissance,* Munich 1985

Bohde, Daniela, *Haut, Fleisch und Farbe. Körperlichkeit und Materialität in den Gemalden Tizians,* Emsdetten-Berlin 2002

Caroli, Flavio and Stefano Zuffi, *Tiziano,* Milan 1990

Crowe, Joseph Archer and Giovanni-Battista Cavalcaselle, *Titian: His Life and Times,* two vols., London 1877

Feghelm-Aebersold, Dagmar, *Zeitgeschichte in Tizians religiösen Historienbildern,* Hildesheim 1991

Fehl, Philipp, 'The Worship of Bacchus and Venus in Bellini's and Titian's Bacchanals for Alfonso d'Este,' in *Studies in the History of Art,* vol. 6, National Gallery of Art, Washington, D.C., pp. 37-59

Freedman, Luba, *Titian's Independent Self-Portraits,* Città di Castello 1990

Frings, Gabriele, *Giorgiones Ländliche Konzert. Darstellung der Musik als künstlerisches Prgramm in der venezianischen Malerei der Renaissance,* Berlin 1999

Gentili, Augusto, *Da Tiziano a Tiziano. Mito e allegoria nella cultura veneziana del Cinquecento,* Milan 1980

Gentili, Augusto, *Tiziano,* Florence 1985

Ginzburg, Carlo, 'Titian, Ovid and Sixteenth-Century Codes for Erotic Illustration' in *Clues Myths and the Historical Method,* translated by John and Anne Tedeschi, Baltimore 1992, pp. 77-95

Giorgi, Roberta, *Tiziano. Venere, Amore e il Musicista in cinque dipinti,* Rome 1990

Goffen, Rona, *Titian's Women,* New Haven 1997

Goffen, Rona (ed.), *Titian's 'Venus of Uribino',* Cambridge 1997

Hetzer, Theodor, *Tizian. Geschichte seiner Farbe,* Frankfurt am Main 1935

Hope, Charles, *Titian,* London 1980

Hope, Charles, *Titian,* London 2004

Huse, Norbert and Wolfgang Wolters, *Venedig. Die Kunst der Renaissance. Architektur, Skulptur, Malerei 1460-1590,* Munich 1986

Joannides, Paul, Titian to 1518. *The Assumption of Genius,* New Haven/London 2001 (addresses Titian's oeuvre and environment up to 1518 and provides an indispensable basis for studying this otherwise poorly documented early period of his career)

Mancini, Matteo(ed.), *Tiziano e le Corti d'asburgo, nei documenti degli Archivi Spagnoli,* Venice 1998

Marek, Michaela J., *Ekphrasis und Herrscherallegorie. Antike Bildbeschreibungen bei Tizian und Leonardo,* Worms 1985

Meilman, patricia (ed.), *The Cambridge Companion to Titian,* Cambridge University Press 2004

Mozzetti, Francesco, *Tiziano. Ritratto di Pietro Aretino,* Modena 1996

Nash, Jane C., Veiled Images. *Titian's Mythological Paintings for Philip II,* Philadelphia 1985

Neumann, Jaromír, *Tizian. Die Schindung des Marsyas,* Prague 1962

Oberhuber, Konrad, *Disegni di Tiziano e della sua Cerchia,* Venice 1976

Ost, Hams, *Tizian-Studien,* Cologne/Weimar/Vienna 1992

Panofsky, Erwin, *Problems in Titian, Mostly Iconographic,* New York 1969

Panofsky, Erwin, 'Titian's Allegory of Prudence: A Postscript,' in *Meaning in the Visual Arts,* Chicago 1974, pp. 146-78

Panofsky, Erwin, 'The Neoplatonic Movement in Florence and North Italy(Bandinelli und Titian),' in *Studies in Iconology. Humanistic Themes in the Art of the Renaissance,* Oxford 1939, pp. 129-69

Pedrocco, Filippo, *Titian,* New York 2001(lavishly illustrated, although the text does

not always meet expectations)

Pertile, Fidenzio and Ettore Camesasca(eds.), *Lettere sull'arte di Pietro Aretino*. 3 vols., Milan 1957-60

Puttfarken, Thomas, 'Tizians Pesaro-Madonna, Maßstab und Bildwirkung'in *Der Betrachter ist im Bild. Kunstwissenschaft und Rezeptionsasthetik*, Wolfgang Kemp(ed.), Cologne 1985, pp. 62-90

Rosand, David, *Titian*, New York 1978

Rosand, David(ed.), *Titian. His World and his Legacy*, New York 1982

Rosen, Valeska von, *Mimesis und Selbstbezüglichkeit in Werken Tizians. Studien zum venezianischen Malereidiskurs*, Emsdetten-Berlin 2001

Suthor, Nicola, *Augenlust bei Tizian, Zur Konzeption sensueller Malerei in der Fruhen Neuzeit*, Munich 2004

Tietze, Hans, *Tizian. Leben und Werk*, Vienna 1936

Tischer, Sabine, *Tizian und Maria von Ungarn. Der Zyklus der pene infernali auf Schloß Binche(1549)*, Frankfurt am Main 1994

Tiziano e Venezia. Convegno internazionale di studi a Venezia, Vicenza 1980

Walther, Angelo, *Tizian*, Leipzig 1978

Warnke, Martin, *Hofkünstler. Zur Vorgeschichte des modernen Kunstlers*, Cologne 1985

Wethey, Harold E., *The Paintings of Titian. Religious Paintings*, London 1969;(Portraits, London 1971; Mythological &Historical Paintings, London 1976)

Wethey, Harold E., *Titian and his Drawings*, Princeton 1987

Zapperi, Roberto, *Tiziano, Paolo III ei suoi nipoti. Nepotismo e ritratto di stato*, Turin 1990

Zeitz, Lisa, *Tizian, teurer Freund. Tizian und Federico Gonzaga. Kunstpatronage in Mantua im 16. Jahrhundert*, Petersberg 2000

찾아보기

지은이
노베르트 볼프 Nobert Wolf_ 미술사가이며, 오스트리아 인스부르크 대학교 초빙교수이다.
《성자들의 세계》를 비롯해 많은 책을 썼다.

옮긴이
강주헌_ 한국외국어대학교 불어과를 졸업하고 동 대학원에서 석사와 박사 학위를 받았다. 한국외국어대학교와
건국대학교 등에서 강의했고, 현재는 전문 번역가로 활동 중이다.
옮긴 책으로는 《위대한 낭만주의자 : 외젠 들라크루아》, 《뒤늦게 핀 꽃 : 마네》, 《야만인의 절규 : 고갱》,
《춤추는 여인 : 드가》, 《낭만주의》, 《렘브란트》, 《이슬람 미술》 등이 있다.

I, Tiziano

_티치아노가 말하는 티치아노의 삶과 예술

지은이 | 노베르트 볼프
옮긴이 | 강주헌
펴낸이 | 한병화
펴낸곳 | 도서출판 예경

초판인쇄 | 2010년 11월 19일
초판발행 | 2010년 12월 1일

출판등록 | 1980년 1월 30일(제300-1980-3호)
주소 | 서울시 종로구 평창동 296-2
전화 | 02-396-3040~3
팩스 | 02-396-3044
전자우편 | webmaster@yekyong.com
홈페이지 | http://www.yekyong.com

ISBN 978-89-7084-348-3 04600
ISBN 978-89-7084-344-5 (세트)
책값은 뒤표지에 있습니다.

I, Titian / Nobert Wolf
© 2006 Prestel Verlag, Munich · Berlin · London · New York
Korean translation © 2010 Yekyong Publishing Co.

This Korean Edition was published by arrangement with
Prestel Verlag, Munich · Berlin · London · New York through Sigma TR Literary Agency, Seoul.